家庭美術館／美術家傳記叢書

# 純粹・精深・陳德旺 　王偉光／著

文建会 策劃

藝術家 執行

發 行 人｜盛治仁
出 版 者｜行政院文化建設委員會
地　　址｜100台北市中正區北平東路30-1號
電　　話｜(02)2343-4000
網　　址｜www.cca.gov.tw
編輯顧問｜陳奇祿、王秀雄、林谷芳、林惺嶽
策　　劃｜許耿修、何政廣
審查委員｜洪慶峰、王壽來、王西崇、林育淳
　　　　　蕭宗煌、游淑靜、劉永逸
執　　行｜游淑靜、楊同慧、劉永逸、詹淑慧
編輯製作｜藝術家出版社
　　　　｜台北市重慶南路一段147號6樓
　　　　｜電話：(02)2371-9692~3
　　　　｜傳真：(02)2331-7096
總 編 輯｜何政廣
編務總監｜王庭玫
數位後製作總監｜陳奕愷
文圖編採｜謝汝萱、鄭林佳、黃怡珮、吳礽喻
美術編輯｜王孝媺、曾小芬、柯美麗、張紓嘉
行銷總監｜黃淑瑛
行政經理｜陳慧蘭
企劃專員｜柯淑華、許如銀、周貝霓
專業攝影｜何樹金、陳明聰、何星原

劃撥帳戶｜行政院文化建設委員會員工消費合作社
劃撥帳號｜10094363
網路書店｜books.cca.gov.tw
客服專線｜(02)2340-4168

總 經 銷｜時報文化出版企業股份有限公司
倉　　庫｜新北市中和區連城路134巷16號
電　　話｜(02)2306-6842

南部區域代理｜台南市西門路一段223巷10弄26號
　　　　　　｜電話：(06)261-7268
　　　　　　｜傳真：(06)263-7698
製版印刷｜欣佑彩色製版印刷股份有限公司

初　　版｜2011年04月
定　　價｜新臺幣600元

ISBN　978-986-02-6930-7

國家圖書館出版品預行編目資料

純粹・精深・陳德旺／王偉光 著
-- 初版 -- 台北市：文建會，2011〔民100〕
　160面：19×26公分

ISBN 978-986-02-6930-7（平裝）

1.陳德旺 2.畫家 3.臺灣傳記

940.9933　　　　　　　　　　100000224

| 1952 | · 四十三歲。龐大家業在他手中敗光，經由廖德政介紹，任職私立開南商工職校夜間部，為美術教員。 |
| | · 以〈暮色〉等三件作品參加第十五屆「台陽美展」。 |
| 1953 | · 四十四歲。以〈風景A〉等四件作品參加第十六屆「台陽美展」。兼任私立延平中學夜間部美術教員。 |
| 1954 | · 四十五歲。與淡水林玉霞結婚，林女士為國小教員。婚後住三重市公所後街。 |
| | · 以〈風景〉、〈自畫像〉參加第十七屆「台陽美展」。 |
| | · 與張萬傳、洪瑞麟、廖德政、金潤作、張義雄合組「紀元美術會」。 |
| | · 第一屆「紀元美術展」在台北市美而廉三樓畫廊展出，以〈風景A〉等三件作品參展。 |
| 1955 | · 四十六歲。3月，第二屆「紀元美術展」在台北市中山堂集會室展出，以〈花〉等五件作品參展。 |
| | · 7月，「紀元美術展‧南部移動展」在高雄市台灣合會二樓展出，以〈作品A-H〉八件作品參展。 |
| | · 第十八屆「台陽美展」在台北市開封街福星國民學校大禮堂展出，以〈靜物〉、〈風景〉參展。 |
| | · 獲第四屆「台灣省教員美術展覽會」西畫部第一名「主席獎」。 |
| | · 任「台灣省文化協進會」美術小組委員，「中國美術協會」會員。 |
| | · 邀聘為「台灣省文化協進會」星期寫生會導師。 |
| | · 11月，第三屆「紀元美術展」在台北市中山堂集會室舉行，以〈人物〉等七件作品參展。 |
| 1956 | · 四十七歲。第五屆「台灣省教員美術展覽會」西畫部優選。 |
| | · 與張萬傳、洪瑞麟再度退出「台陽美協」，十七年內未曾參與任何美術集團的聯展。 |
| | · 8月1日任職大同中學夜間部。 |
| 1959 | · 五十歲。八七水災，文件、資料受水漬，10月18日遷入三重市中央北路。 |
| 1962 | · 五十三歲。6月，得子珏。 |
| 1970 | · 六十一歲。任第二屆「台北市美術展覽會」西畫部評審委員。 |
| | · 第六屆「全國美展」邀請免審參展。 |
| 1971 | · 六十二歲。任第三屆「台北市美術展覽會」西畫部評審委員。 |
| 1972 | · 六十三歲。任第四屆「台北市美術展覽會」西畫部評審委員。 |
| | · 國立台灣藝術館「百人西畫展覽」邀展。 |
| 1973 | · 六十四歲。在士林區大西路呂雲麟新宅，與張萬傳、洪瑞麟、廖德政參加「西畫小品欣賞會」，展出〈人像〉等六件作品。 |
| | · 8月1日自大同中學退休。 |
| 1974 | · 六十五歲。在台北市開封街哥雅畫廊，與洪瑞麟、廖德政、金潤作等舉辦第四屆「紀元美術展」。 |
| 1975 | · 六十六歲。三重舊宅遭火災，燒毀不少重要文件、照片，作品也遭波及，搶救得來的部分作品，暫存放士林友人處。 |
| | · 火災舊址拆除翻新，暫時在對面賃屋居住。 |
| | · 3月，在哥雅畫廊與洪瑞麟等舉辦第五屆「紀元美術展」。 |
| 1977 | · 六十八歲。3月，在台北市省立博物館與洪瑞麟等舉辦第六屆「紀元美術展」，展出三件作品。 |
| 1978 | · 六十九歲。三重舊宅翻新工程竣工，遷入新居。 |
| | · 4月，在台北市太極藝廊與洪瑞麟等舉辦第七屆「紀元美術展」。 |
| 1979 | · 七十歲。10月，任第三十四屆「全省美展」油畫部評審委員。 |
| 1981 | · 七十二歲。7月，因胃腺癌住院開刀。 |
| 1982 | · 七十三歲。由林長雄陪伴，赴日看畫。 |
| 1983 | · 七十四歲。到劉醉奇畫室畫人體素描半年。 |
| | · 再度赴日看畫，與關東方面的老畫家有所接觸。 |
| 1984 | · 七十五歲。9月27日因胰臟癌住院，12月3日凌晨4時10分遺下未完成畫作，離開人間。 |
| 1985 | · 台北市立美術館舉辦「台灣早期畫家——陳德旺紀念展」。 |
| 1995 | · 藝術家出版社出版《台灣美術全集15－陳德旺》、《陳德旺畫談》。 |

# 生平年表

1910 · 一歲。台灣日治時期明治43年10月22日（民國前二年農曆9月10日）出生於台北市永樂町（今迪化街）。父親陳九樹從事黃金買賣，家道殷富；台灣光復後禁止黃金買賣，轉而經營康元國藥材行。母親為潘氏便娘，兄弟姊妹共八人，排行第三。

1918 · 九歲。入台北市太平國民學校就讀，自幼喜愛畫畫，在學校所畫的畫曾寄到日本參展。

1924 · 十五歲。考進台北市第一中學校（建國中學前身），美術老師為鹽月桃甫。

1926 · 十七歲。赴天津，在同文書院讀了一個多學期。受姨丈鼓勵，想學美術；參觀北京藝專，因任教的外籍老師多已離去，姨丈進一步建議他，最好轉往東京習畫。

1927 · 十八歲。由《台灣新報》記者引介，認識日籍畫家石川欽一郎，並從石川欽一郎學畫。
· 「大稻埕洋畫研究所」（即「台灣繪畫研究所」）成立，石川欽一郎在此任教。
· 進入洋畫研究所習畫一年，與張萬傳、洪瑞麟為同學。

1928 · 十九歲。聽陳植棋談起東京的種種，決心前往東京學美術。

1929 · 二十歲。先赴大阪，住了一星期；再赴京都，住了一個月。12月抵達東京。
· 張萬傳、洪瑞麟也在這一年赴日。

1930 · 二十一歲。計畫進美術學校，帶了陳植棋的介紹信，會同張萬傳、洪瑞麟拜訪帝國美術學校教務主任，最後未就學，只有洪瑞麟去讀。
· 「獨立美術協會」借用「朝日新聞社」的禮堂舉行演講會，提倡野獸派畫風。陳德旺前去聽講，頗受他們的畫風與主張吸引，決意不進入美術學校，自由遊走各大畫塾學習。

1931 · 二十二歲。在本鄉繪畫研究所，川端畫學校學畫。

1932 · 二十三歲。在二科會研究所習畫，與熊谷守一過從最密，待了一年多。

1933 · 二十四歲。得知安井曾太郎在津田青楓處，到津田畫塾跟隨安井、津田學習一年餘。

1935 · 二十六歲。台灣舉行博覽會，展出第九回「台展」作品，回台參觀並參展，以〈裸女仰臥〉得「朝日賞」。
· 〈桌上靜物〉入選第一回「台陽展」，被推薦為「台陽美術協會」會友。

1936 · 二十七歲。李梅樹、李石樵介紹陳德旺和吉村芳松會面，在吉村畫塾學畫三年，與吉村成至交，兩人相互交換作品。
· 參加第二回「台陽展」，被推薦為「台陽美術協會」會員。
· 與楊三郎、洪瑞麟赴屏東裡來社（今來義社）寫生，探訪原住民聚落。
· 以〈藍衣〉入選第十回「台展」。

1937 · 二十八歲。〈新綠〉等十一件作品在第三回「台陽展」展出。
· 與張萬傳、洪瑞麟退出「台陽美術協會」。
· 9月，與張萬傳、洪瑞麟、陳春德、許聲基（即呂基正）台組「MOUVE（行動）洋畫集團」。

1938 · 二十九歲。在櫻井賃屋居住，和幾位朋友僱請模特兒互相研究。
· 陳春德邀請陳夏雨加入「MOUVE（行動）洋畫集團」。
· 第一回「MOUVE（行動）展」在台北教育會館舉行，以〈安平風景〉等九件作品參展。
· 第一回「MOUVE（行動）展」，雕塑家黃清亭（埕）也加入。

1939 · 三十歲。舉行第二回「MOUVE（行動）展」。
· 以〈競馬場風景〉入選第二回「府展」。

1940 · 三十一歲。舉行「MOUVE三人展」
· 以〈水邊〉入選第三回「府展」。

1941 · 三十二歲。第二次世界大戰即將爆發，日本與英、美交惡，社團忌用西洋文字，「MOUVE（行動）洋畫集團」改名為「台灣造型美術協會」。顏水龍、藍運登、范倬造等人加入。
· 第三回「台灣造型美術展」在龍口町教育會館展出；以〈淡水風景〉、〈手鏡〉、〈船〉等八件作品參展。
· 11、12月間回台定居。
· 為了逃避兵役，到紅十字醫院當會計，有了軍籍證明而免兵役。數年間局勢極亂。

1943 · 三十四歲。到花蓮買地，停留一年多，卻因事忙，無法畫畫。

1945 · 三十六歲。父親去世，接著大哥、祖母去世，忙於治喪，枉談作畫。

1951 · 四十二歲。與張萬傳、洪瑞麟重新加盟「台陽美協」。以〈風景〉等五件作品參加第十四屆「台陽美展」。

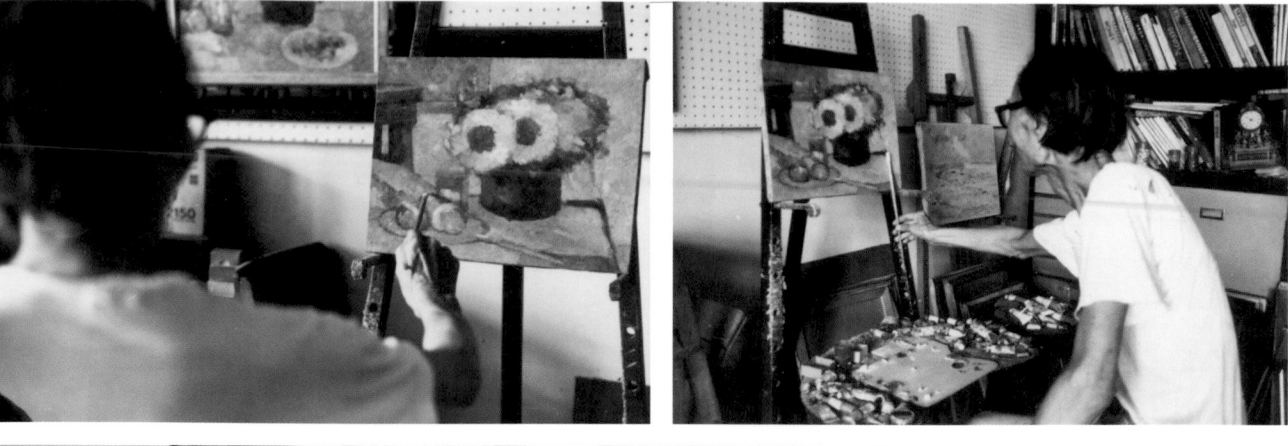

[上列圖] 陳德旺正在畫他的玫瑰（周文萱攝）

### 參考資料

**書目** ·王偉光，《台灣美術全集：第15卷／陳德旺》，台北市：藝術家出版社，1995.3 ·王偉光記錄、整理《陳德旺畫談》，台北市：藝術家出版社，1995.7
·王偉光，《農夫般的畫人·粟海》，台北市：藝術家出版社，2008.7 ·《幸在日未斜：藍運登先生畫作紀念集》，發行人：藍劉玉嬌，1998.12

**未刊稿** ·《陳德旺論畫手札》

**訪談** ·張萬傳訪問記（1995.5.29） ·廖德政訪問記（1995.5.16／2009.1.12）

**網路** ·「日治時期台灣美術」撰稿者：李欽賢（出自〈台展──台灣大百科全書〉）http://taiwanpedia.culture.tw/web/content?ID=14172
·「西洋美術與東洋畫之引進」：http://www1.ntmofa.gov.tw/artnew/html/2-2/103.htm

·感謝·陳德旺家屬對本書的支持。·張萬傳、廖德政老師的訪談憶往。·廖維莉小姐的翔實日譯。

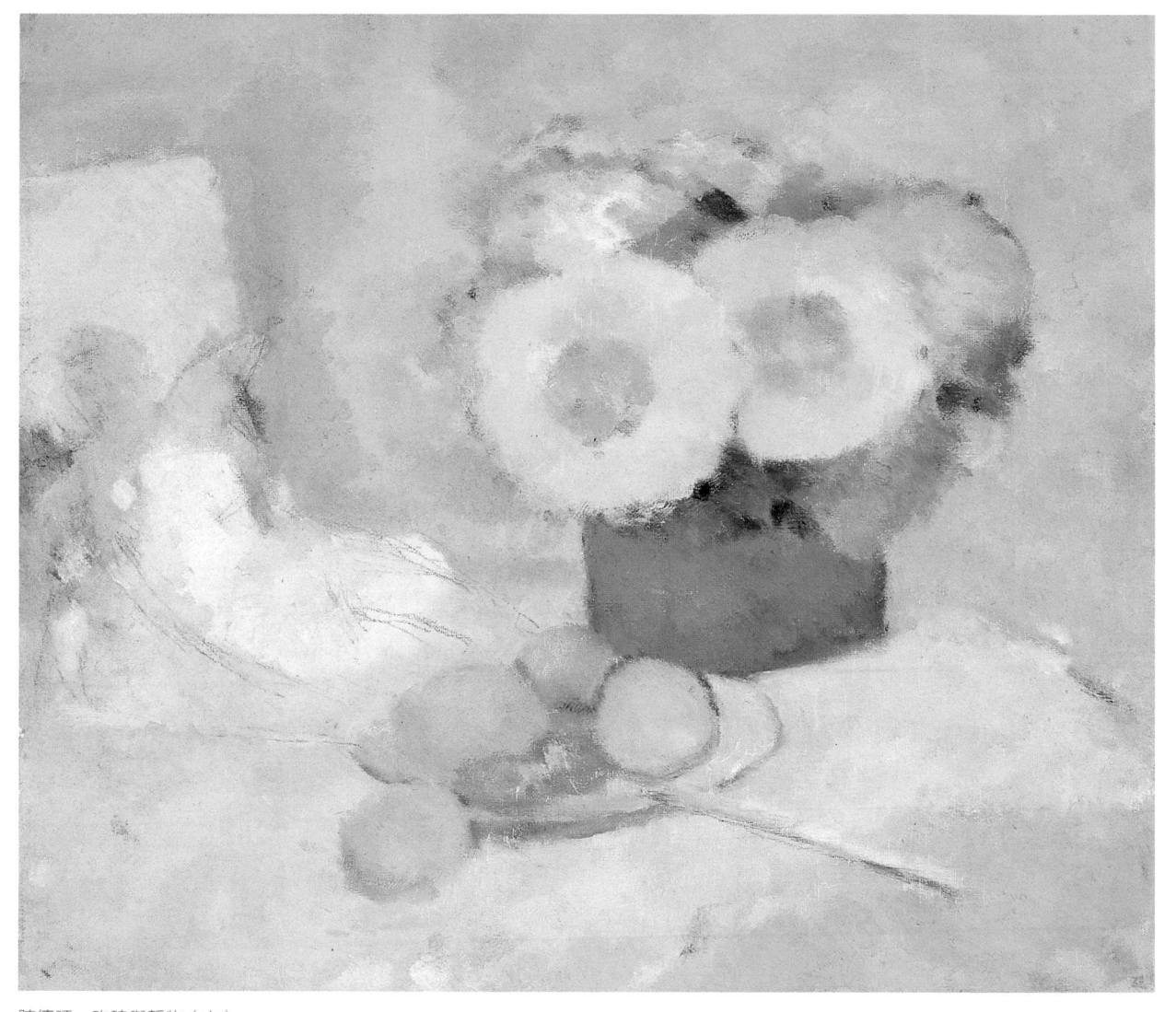

陳德旺　玫瑰與靜物（六）
1984　油彩，畫布
45.5×53cm　私人收藏

小鳥齊聲歡唱，唱掉憂傷，唱掉不平，陳德旺正在畫他的玫瑰呢！還不忘叮嚀年輕學子：「大家看現代繪畫，花開的這麼茂盛，讚嘆不已。我不是欣賞家，我要開出一朵花；更重要的是要去找根，根埋得深，花才開的好。」

　　陳德旺的繪畫造詣根基深厚，觀察入微，因而他作畫時，能由凡眼進入靈眼，從物質世界邁入內心世界未可知的神祕境界，心靈自在。灑脫溫潤的筆觸，勾畫出雄渾精微的作品。他的藝術家氣質，更留下獨特的典範。

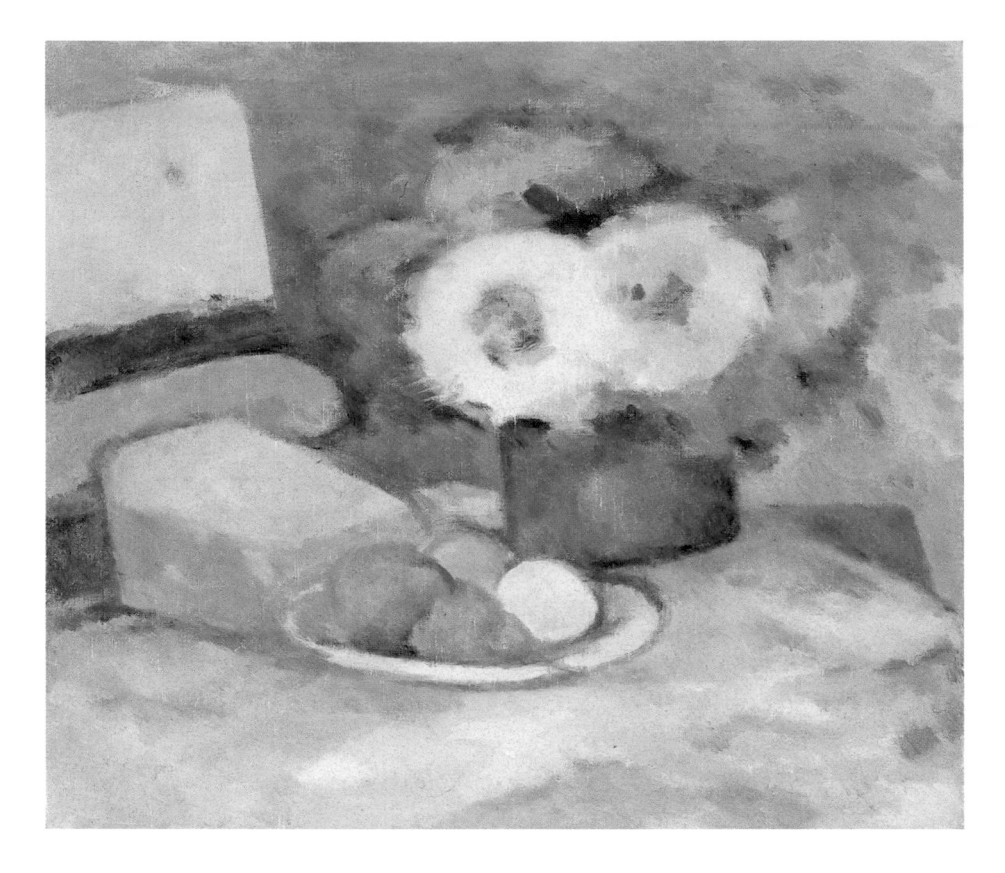

與靜物（四）〉深入純造型世界探索，境象奇特，意韻清純，如澄潭映月，不雜纖塵，是藝術與心靈的絕美之作。

　　緊接著，陳德旺還以電話入畫，一轉眼間，電話又變成五官模糊的斜躺裸女，桌面幾已消失，物象浸泡在一片光中。《陳德旺論畫手札》中記載：「神的光，與太陽共生，與太陽共死，藝術即是創作」。作畫時，逐漸由凡眼進入靈眼，由物質世界的推敲，漸次涉入魂的冒險。他又記述：「我們對一件事情到底了解多少？一朵花，一幅畫，生，死。普通人，少知識，無知；專家，知亦有限。有不可知，神祕的現象，神祕的力量」。

## ▍根／傳統

　　這一天，陳德旺拿起畫筆，點在畫布上，你看，他的太陽升起了！

陳德旺
玫瑰與靜物（三，局部）
1980-1984

　　〈玫瑰與靜物（三）〉的作畫方式，脫離描繪性，目的不為了描繪玫瑰，重點在於「繪畫性」，是純造型的思考，先畫出一個形，做簡單分割，再以漸層色彩暗示花瓣，逐漸呈現玫瑰的特質。

　　〈玫瑰與靜物（四）〉遠離古典派明暗階調表現法，純粹以色彩、平面性、象徵性手法處理，玫瑰像個中心凹陷的圓瓷盤，與畫布平面相平行，一片平坦中，隱約感知層層重疊的花瓣。畫面中的物體如果立體性偏強，會凸出畫面，刺激眼睛，脫離了畫布平面的有機聯絡。〈玫瑰

陳德旺
玫瑰與靜物（三）
1980-1984
油彩、畫布
32×41cm
私人收藏

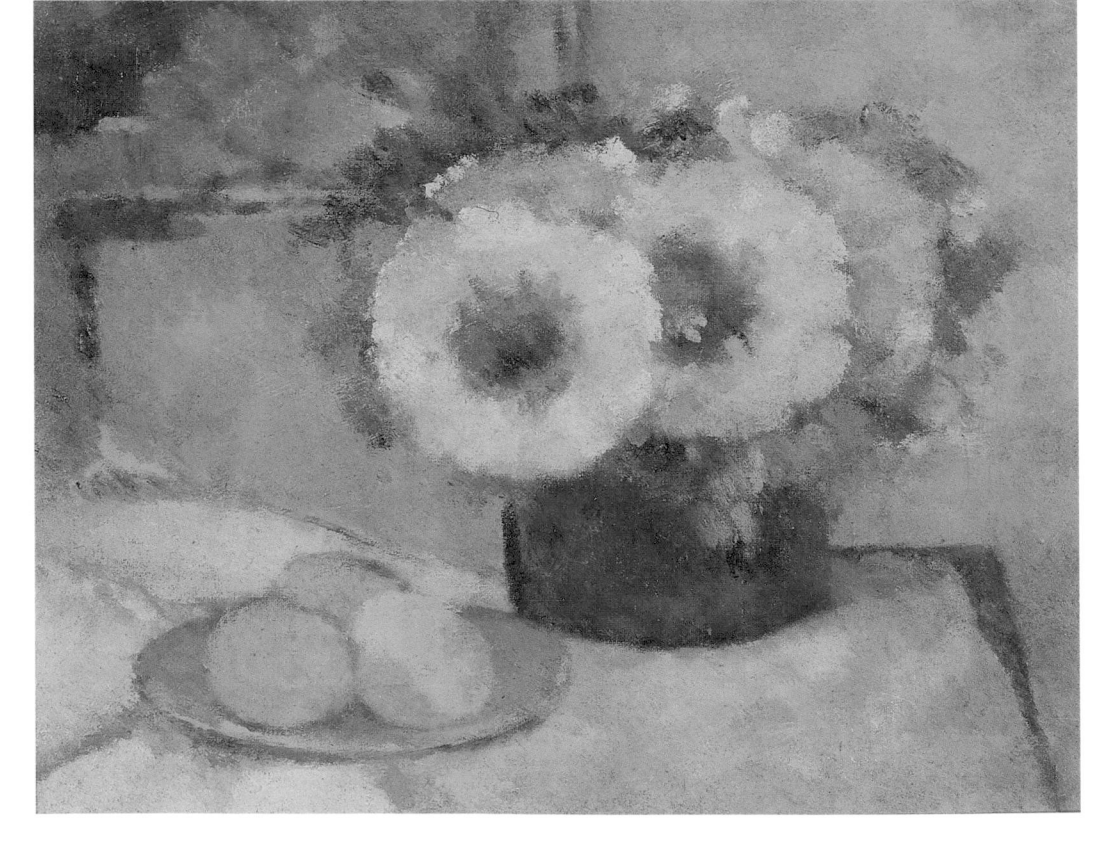

陳德旺
玫瑰與靜物（四）
1980-1984
油彩、畫布
31.5×41cm
陳秀從收藏

陳德旺　玫瑰與靜物（二）
1978　油彩、畫布
38×45cm　曾正和收藏

角為「香花」，畫出各色美艷迷人的玫瑰。

　　陳德旺的〈玫瑰與靜物（一）〉，主角為「造型的探討」，遊走
於古典派的嚴密結構與印象派的陽光、空氣之間，黃綠壁面呼喚原野氣
息。玫瑰花瓣一片片描繪，同時考慮空氣在花瓣的進出狀態，四朵玫瑰
各自獨立，各有表現。

　　〈玫瑰與靜物（二）〉花瓣漸漸融合在一起，形成三圈不明顯的同
心圓，便於將前方三朵玫瑰連結在一起處理，分出強弱節奏，視覺比較
輕鬆，整體性更佳（「整體性」有別於「局部性」；「局部性」偏重局
部表現，如此一來，整體性就不好）。

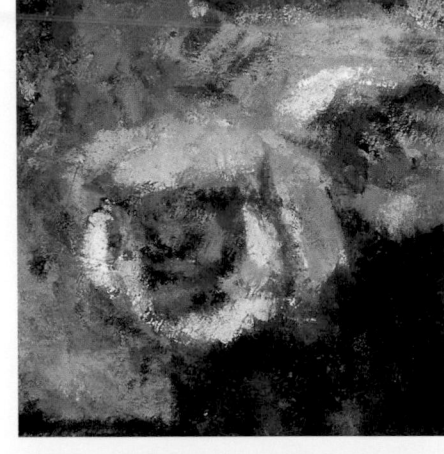

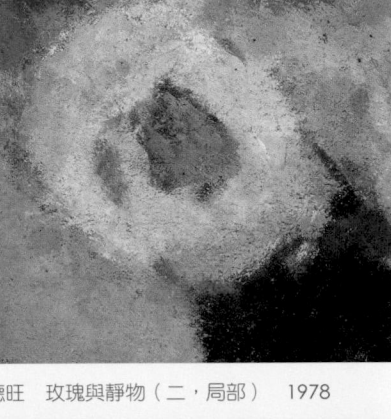

陳德旺　玫瑰與靜物（一，局部）　1973　　　　陳德旺　玫瑰與靜物（二，局部）　1978

粉紅玫瑰（王偉光攝）

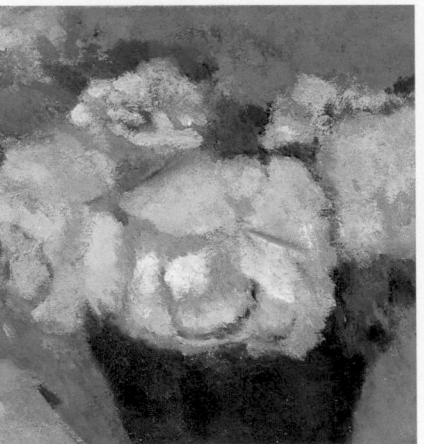

陳德旺　玫瑰與靜物（三，局部）　1980-1984　　陳德旺　玫瑰與靜物（四，局部）　1980-1984

方丹－拉突爾
玫瑰與百合（局部）
1888
油彩、畫布
美國費城美術館藏

## 【視覺性的玫瑰、造型性的玫瑰與心靈的玫瑰】

　　一本塞尚的畫冊中，第一章大標題為「全新的看法」
（A New Way of Seeing），塞尚一個人的看法，可以影響
西洋現代美術史。

　　談論美術，我們經常強調「原創性」或「創意」，
那已是強弩之末的事情。創作的源頭在於你怎麼看、怎麼
想、怎麼表達（需要技術），怎麼去理解重要的事情，陳
德旺說：「世間一切藝術的原理是共通的，要深入理解這
些原理。這些東西，不是光憑眼睛就能看得到，更大的突
破，奠基在這些理解上。」

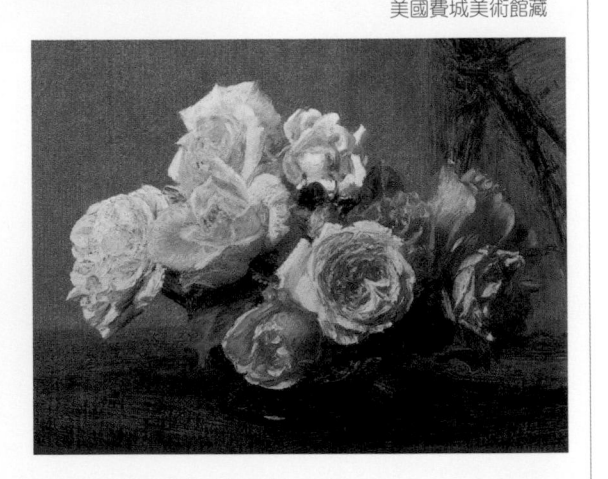

　　瀏覽這幾張圖片，從花園中盛開的玫瑰，到方丹－拉突
爾「視覺性的玫瑰」，到陳德旺「造型性的玫瑰」（〈玫瑰與靜物（一至三）〉（局部）與「造型性的、心靈的玫
瑰」（〈玫瑰與靜物（四）〉（局部），讓人驚覺：一花一世界，繪畫世界何其遼闊！

# ▋〈玫瑰與靜物〉，一花一世界

　　早在1937年第三回「台陽展」，陳德旺即以〈玫瑰〉參展；1973年，陳德旺重拾此主題，一張接一張，進行探討與變奏，一直畫到人生舞台落幕。

　　玫瑰何其嬌豔，從姿態、質感、色彩去把捉其神韻，所謂「形神兼備」，畫家只能表達他對玫瑰的單向經驗。深思明辨之士不禁要問：畫玫瑰，只能描繪玫瑰的特質嗎？不能藉由玫瑰，表現更為深刻的個人體驗嗎？

　　法國畫家方丹－拉突爾（Henri Fantin-Latour）的〈玫瑰與百合〉，主

陳德旺　玫瑰與靜物（一）
1973　油彩、畫布
32×41cm　私人收藏

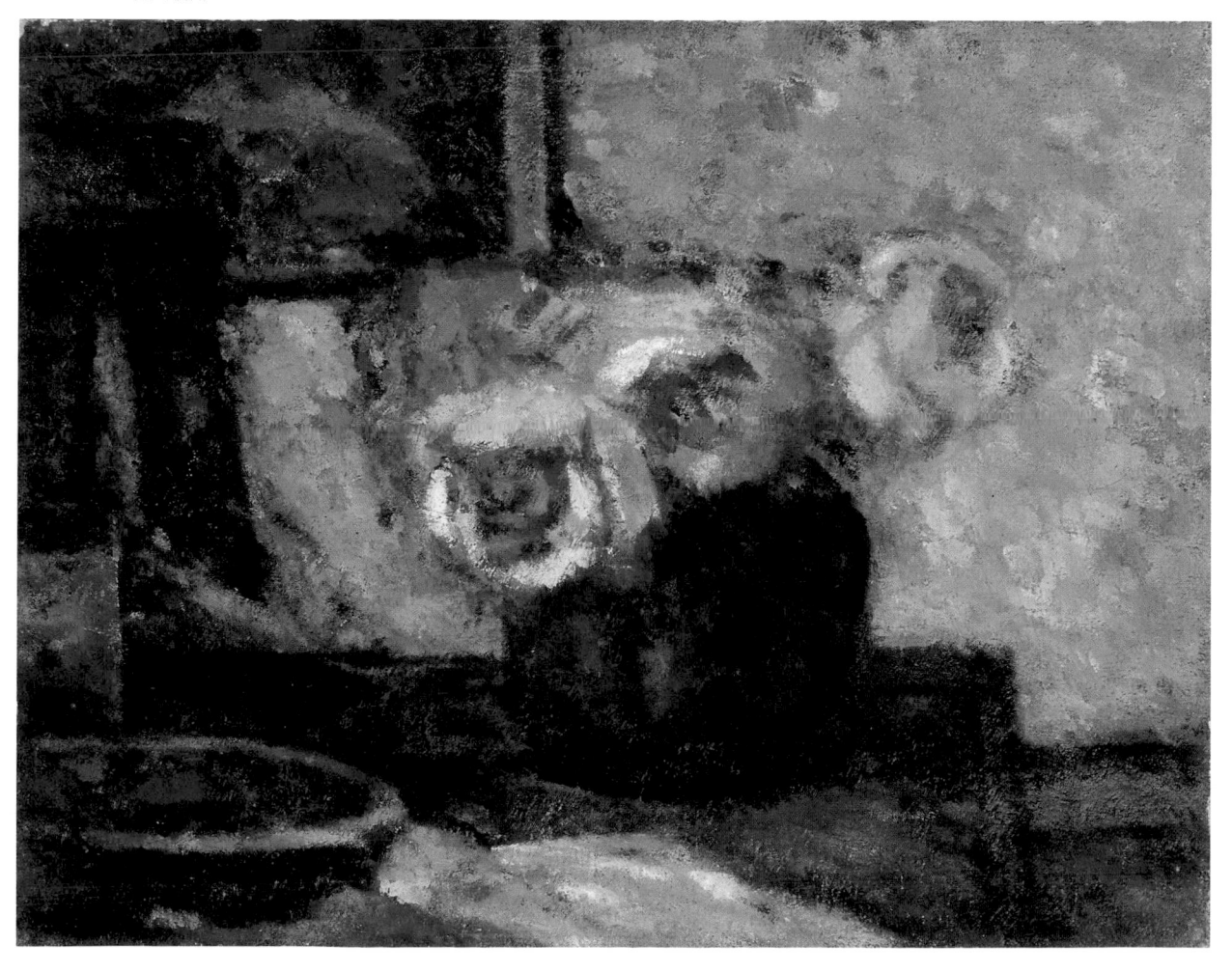

〈野柳海邊（五）〉梯形小山扁薄如紙，又有相當厚度；山體為雲氣籠罩，透明度高卻又沉穩屹立，空間確定，剎時融入清涼水氣的悠杳幻境。

## 【陳德旺的繪畫哲學】

哲學，即個人的看法。畫家以形、色表達他的看法，畫成的畫，成了這位畫家的繪畫哲學。

讀者可在紙上畫個梯形，當成一座山，塗上顏色，刷上天空，你這座山，表達了你的什麼看法？什麼感受？

陳德旺四座梯形小山，形態相近，看法卻各有不同（說明請閱正文），呈現不同階段的人生取向，形塑出他的繪畫哲學。

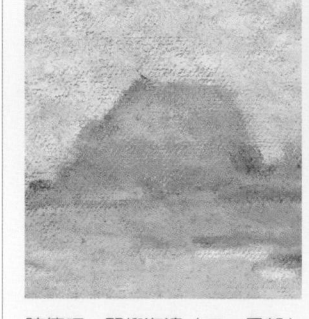 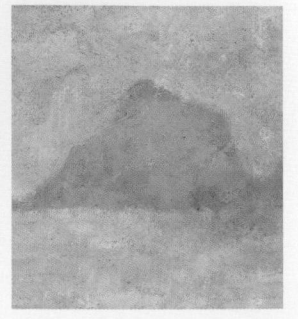

陳德旺　野柳海邊（二，局部）
1974

陳德旺　野柳海邊（三，局部）
1982-1984

陳德旺　野柳海邊（四，局部）
1982-1984

陳德旺　野柳海邊（五，局部）
1982-1984

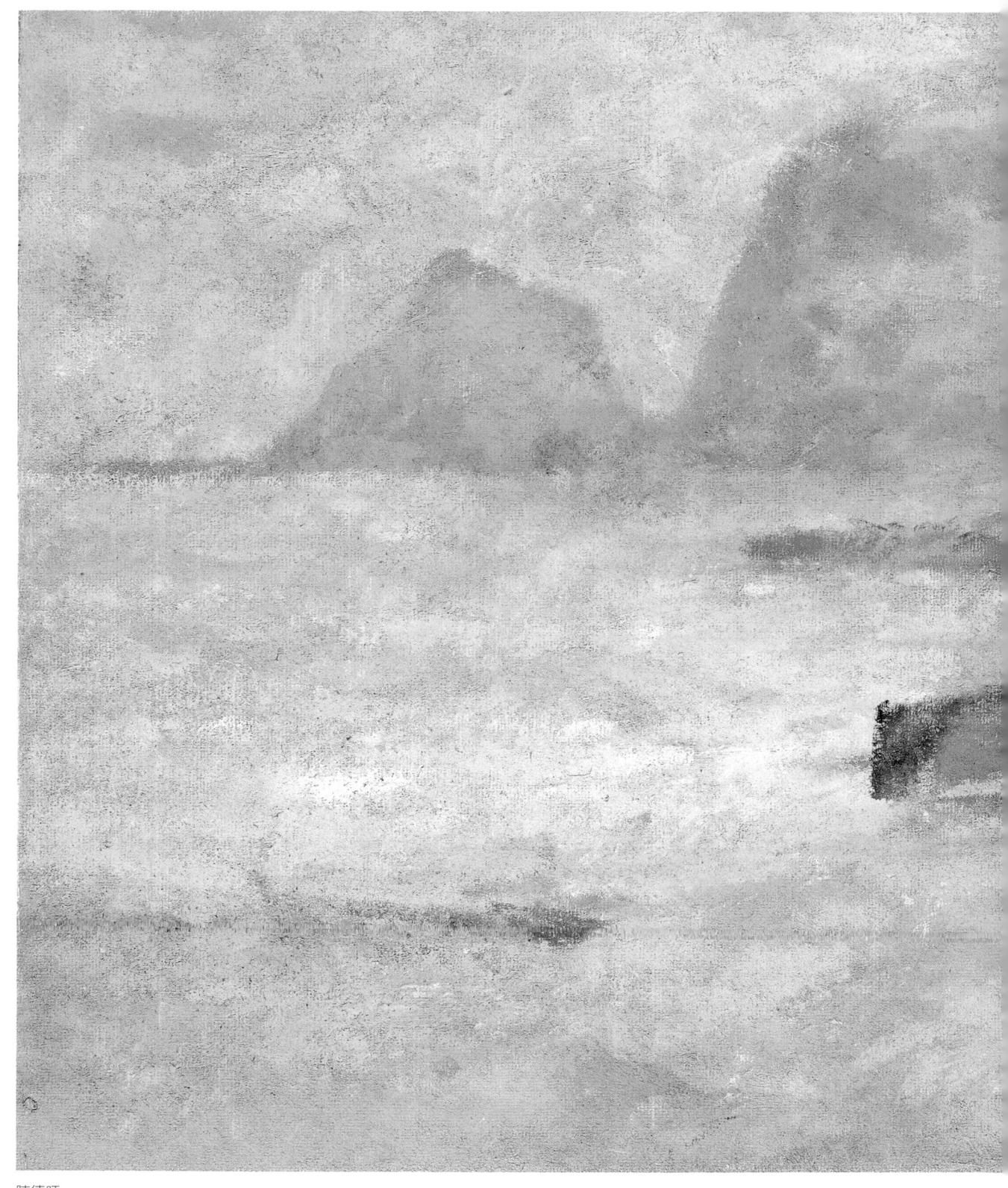

陳德旺
野柳海邊（五）
1982-1984
油彩、畫布
33.5×45cm
劉文煙收藏

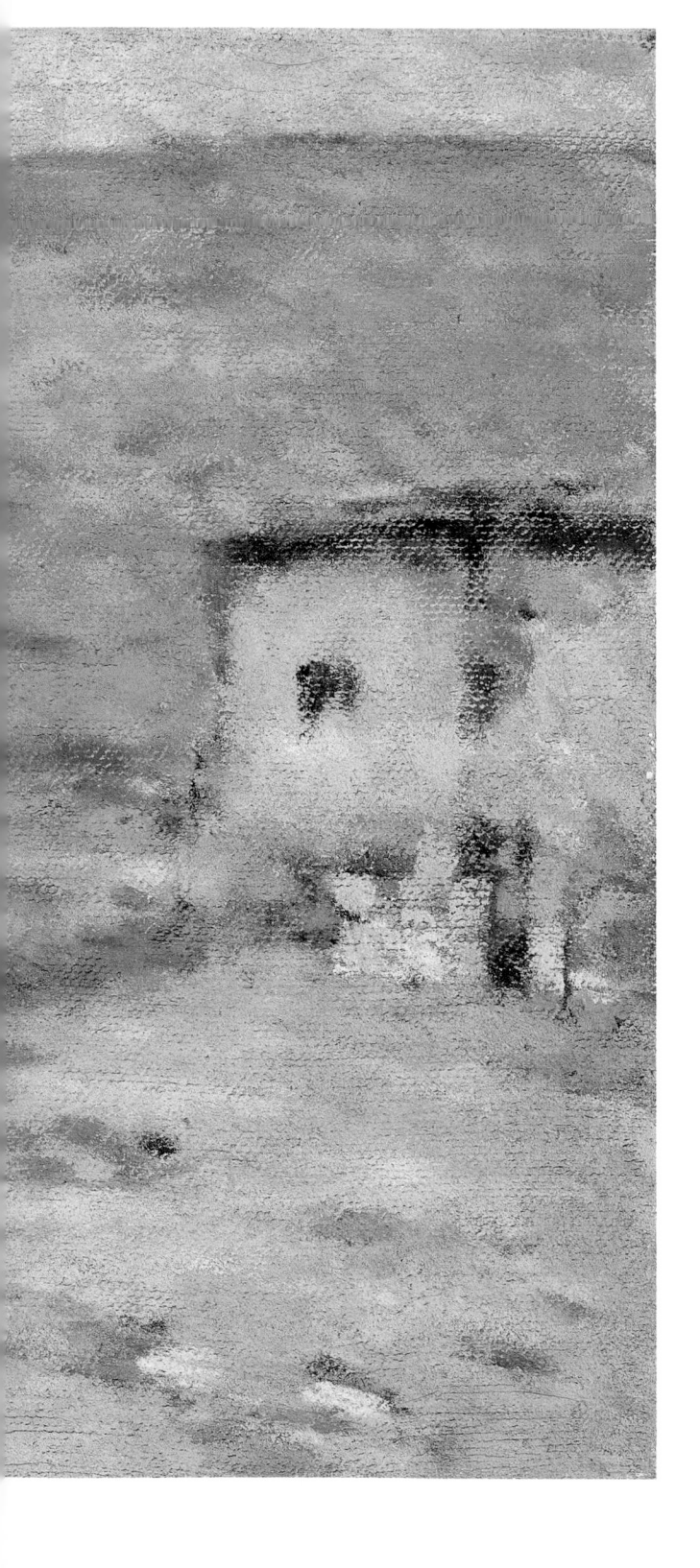

成，沒有先入為主、概念式的山的框架，藉由筆觸虛實配置，色彩的彩度、明暗、寒暖對比，共組成山的實體，排除説明性成分，接近純藝術表現。

從〈野柳海邊（二）〉到〈野柳海邊（三）〉，小小一步，卻耗散陳德旺多少心血，他寫道：「老傳統的空間立體表現／平面化＝承認平面的畫面邏輯／我現在搞得很亂／希望後來人不要再闖入迷陣／走怎麼樣的一條路？」這一條艱辛之路，任誰走來無不叫苦，暮年的塞尚不也這麼記述：「我有一些進展，可是，為何如此遲緩，遭遇這許多困難？」

〈野柳海邊（四）〉梯形小山，山形再度出現，巧妙利用粗目畫布明顯的經緯線，以「織布技法」來敷塗顏料，產生色彩交織的多色效果，此種技法源自波納爾，陳德旺說：「波納爾畫室牆上，常常釘了一些碎布片，碎布片的顏色是很綜合性的顏色，不是單純一色。棉紗有白的，有藍的，有黃的……種種顏色，光光一條紗就有好幾種顏色分布，織成布片，效果不是單純一色，非常美麗。」陳德旺好學多聞，從各方面吸收得來的知識，納入他那深如大海的繪畫思考與不盡情思中。

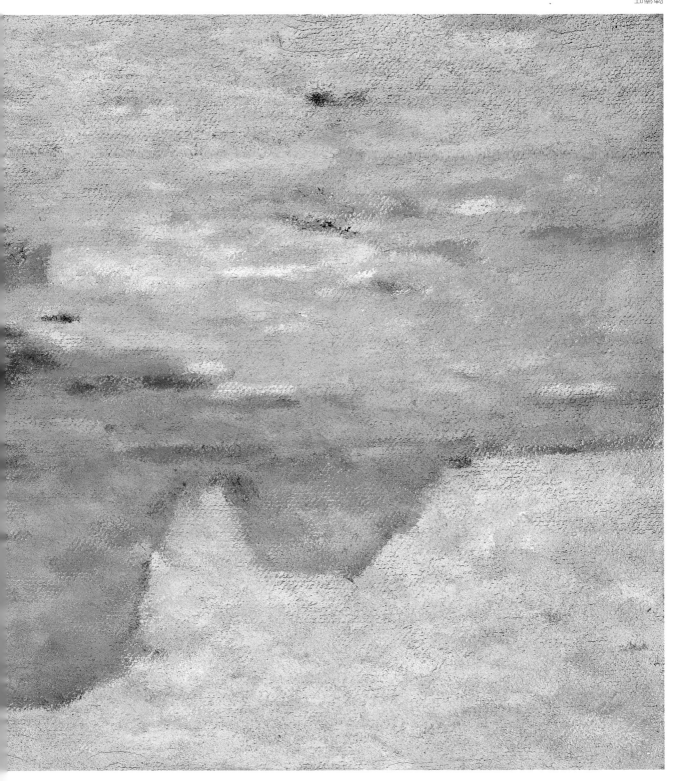

陳德旺
野物海邊（四）
1982-1984
油彩、畫布
33×45.5cm
林育雄收藏

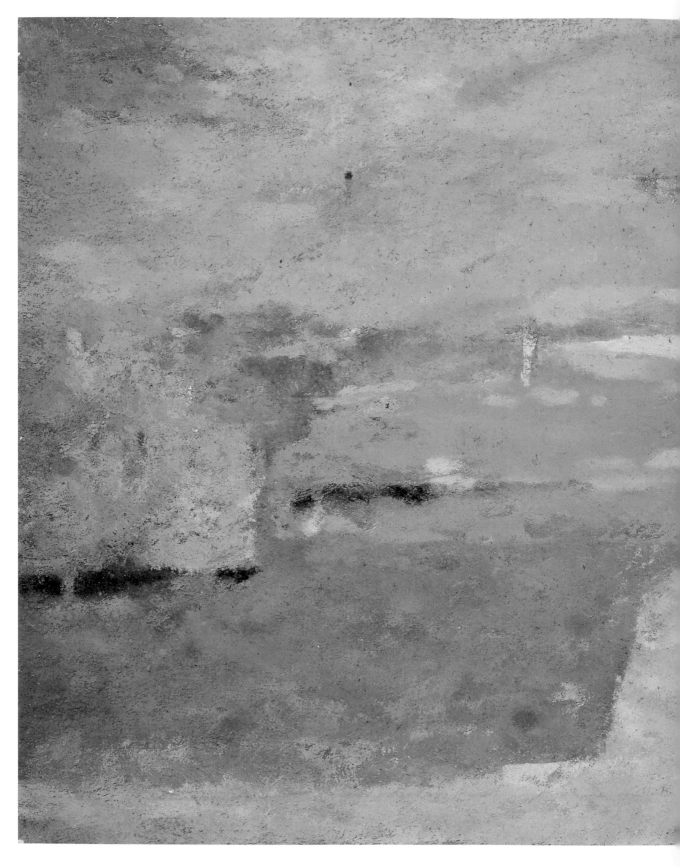

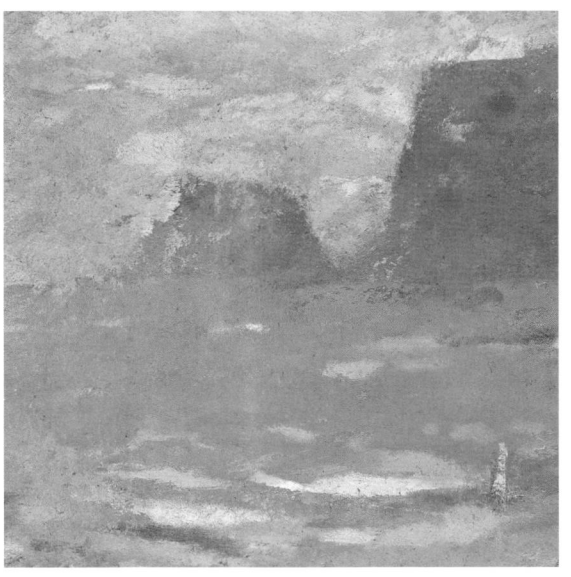

把〈野柳海邊（三，局部）〉拍
成黑白照片，可以清楚看出整體
調和與細密階調的驚人效果。

陳德旺
野柳海邊（三）
1982-1984
油彩、畫布
41×53cm
私人收藏

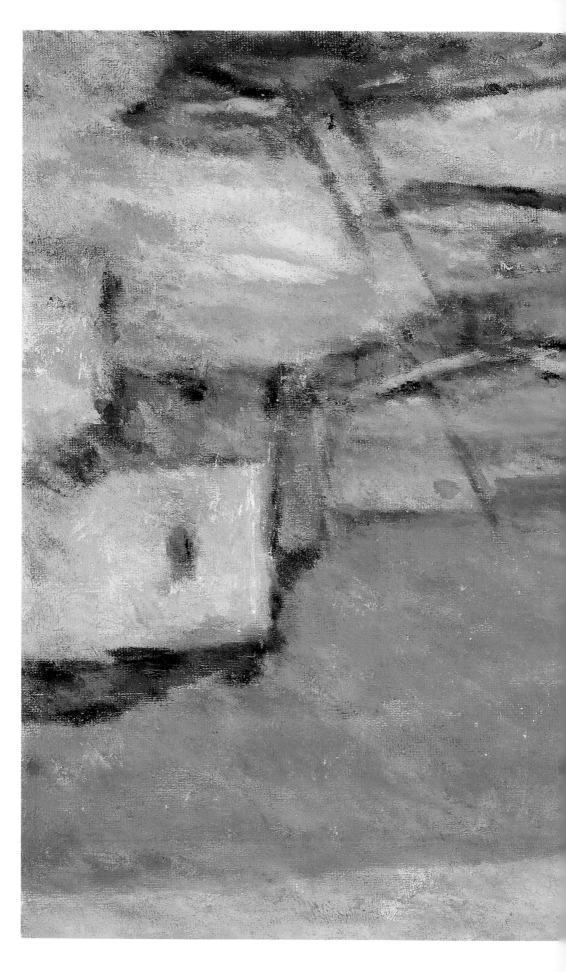

陳德旺
野柳海邊（二）
1974
油彩、畫布
33×45cm
私人收藏

143

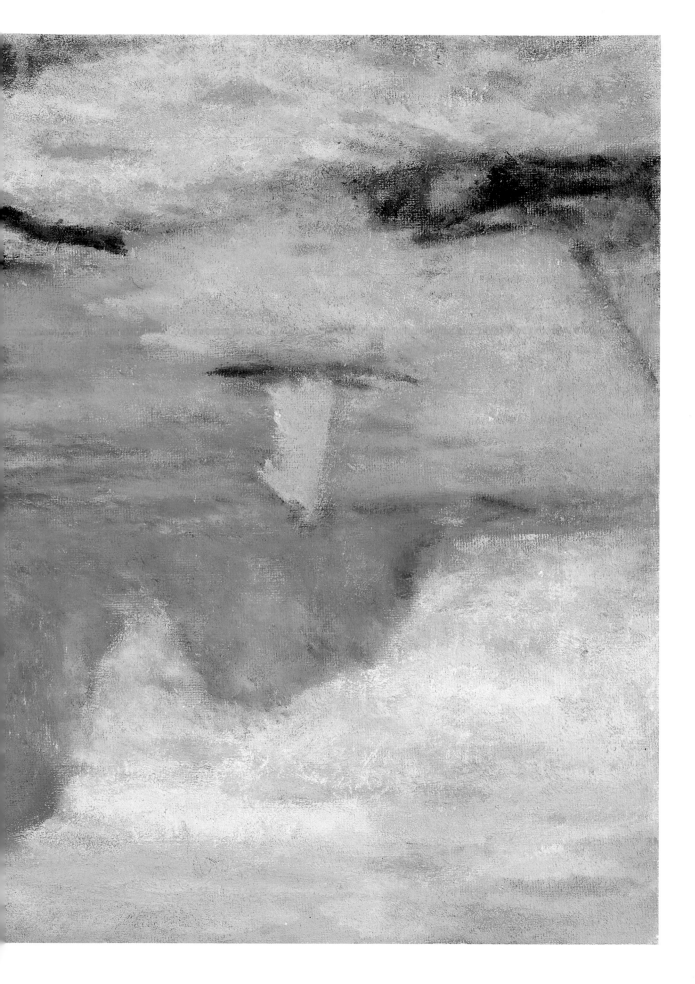

繪畫回歸二次元平面，出現多重透視問題。

　　所謂「平面性」，並非如紙張、剪紙一般的平面，精確一點講，應該是把大自然擠壓成平面，再妥妥貼貼安置畫面上，與畫布平面相互平行。〈野柳海邊（二）〉的平面性表現，從遠景梯形小山作觀察，可看出陳德旺細心地在簡單的梯形平面上，用「面」的觀念處理小山的小側面、頂面，以及正面的凹凸轉折，不止「石看三面」，兼顧及小山與天空的空間距離。

　　〈野柳海邊（三）〉梯形小山，山的感覺、厚度依舊存在，卻是以破碎的筆觸連綴而

## 【陳德旺在野柳海邊】

　　1956年，陳德旺與張萬傳到野柳寫生，大海、蒼勁的山岩與方整的建物，深深打動著他們，陳德旺拍了不少黑白照。約過了十多年，陳德旺才重新撿拾記憶，製作「野柳海邊」系列畫作。

　　他的目標並非「對景寫生」，而是繪畫意念的探討與試作。想要表現色彩，印象派的「色彩分割」過於瑣碎，無法滿足情感的強烈需求，陳德旺轉而研究「綜合主義」，綜合主義的主張，包含「形態的綜合」、「色彩的綜合」、「裝飾性」、「象徵性」；形態的綜合，當然會產生色彩的綜合，形成平坦而強烈的色面。

　　陳德旺的〈野柳海邊〉，把自然簡化成幾個平坦的色面來製作。

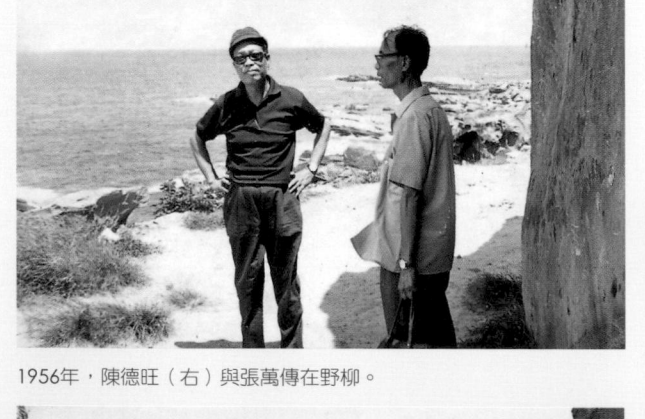

1956年，陳德旺（右）與張萬傳在野柳。

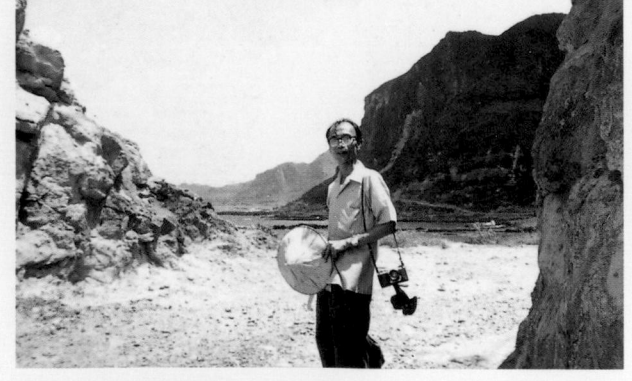

1956年陳德旺攝於野柳

陳德旺拍攝的野柳風景

# ▍〈野柳海邊〉，繪畫的平面性表現

現代繪畫兩項重要課題：「色彩表現」與「平面性表現」，陳德旺在「野柳海邊」、「玫瑰與靜物」系列畫作中，有不同角度的詮釋。

14、15世紀，義大利城市興起後，注重商業行為的資本主義大行其道，陪伴而來的是線性（單一）透視的發明，以及歐幾里德式空間系統的確立，這些系統經由凡‧艾克（Jan van Eyck）兄弟，烏切羅（Paolo Uccello）等人廣為運用，而在佛羅倫斯的建築家、理論家阿伯提（Leon Battista Alberti）手中編成法典，畫家意圖在二次元的畫（平）面上，呈現三次元（立體）空間，此即所謂「雕刻性的立體表現法」。這一套法則影響近五百年，一直到了塞尚，一方面承繼，一方面打破這項黃金律，

陳德旺　野柳海邊（一）
1974　油彩、畫布
33×45.5cm　私人收藏

然他有一套。」

晚年的陳德旺自訴心情：「我到現在還在研究，沒有創作的心情。我覺得，每個人都有一套，我沒半套。」

陳德旺在紙片上寫著「什麼是畫」。窮其一生，他犧牲一切，在畫藝上奮進，只求了解這四個字。1984年8月14日，陳德旺告訴筆者：「唉！我現在想什麼？看書，畫畫。畫畫方面，如果有幾年時間，看看能不能畫幾張，嗯，幾張比較像畫的畫。不過，俗事要脫掉，萬一你想賣張畫，自己打破你精神上的純淨，你不能去想錢──要想畫。不過，人有多少時間無法知道，如果能有幾年時間，畫幾張畫……。」

陳德旺講這段話時，已經便中帶血，體力日消，8月22日，我們帶他到醫院檢查，醫生在上腹部摸出一個硬塊。9月27日住進醫院，院方斷為胰臟癌末期，已無法開刀治療了。12月3日清晨，陳德旺撒下他所摯愛的繪畫工作，「飲之太和，獨鶴與飛」。

陳德旺在1984年8月14日說出了心中的祈願：「如果有幾年時間，看看能不能畫幾張比較像畫的畫。」圖為陳德旺在調色板上擠顏料準備作畫。（周文萱攝）

# 最後一抹夕陽

[上圖]
莫內
普威爾的海岸夕陽
1882 油彩、畫布
60×73cm
巴黎瑪摩丹美術館
[下圖]
1982年10月，陳德
旺前往東京參觀上
野公園西洋美術館
舉行的莫內展。

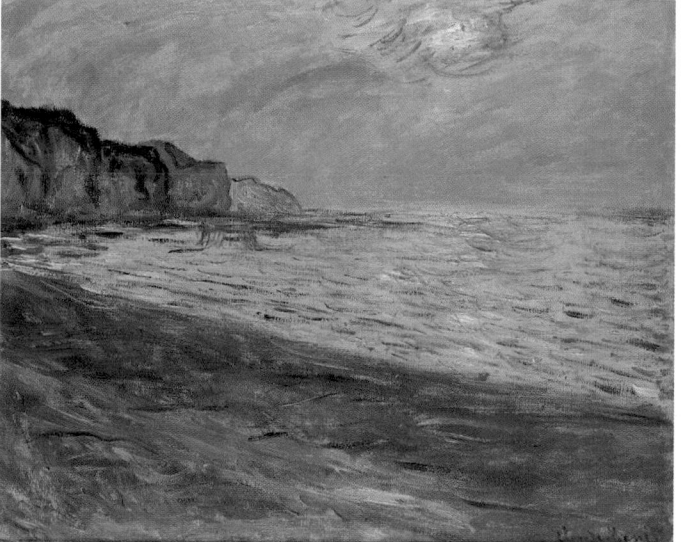

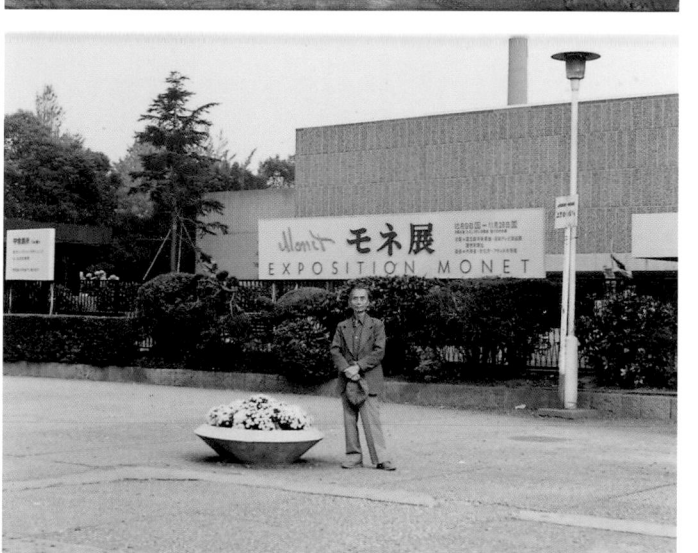

當今的畫家，有畫廊、畫商幫忙推廣，經濟方面容易落實。陳德旺那一輩老畫家，經濟環境十分困難，廖德政道：「說起來，當時要賣畫，不像現在那麼方便，入選『台陽展』，由三水亭台菜館的老板王井泉介紹有錢人來買，買個一張……；也不是『買』，是『援助』，援助畫家，再由畫家送他一張畫。直到1978年，阿波羅畫廊開始營業，漸漸才有私人畫廊介紹賣畫。」

陳德旺碰巧搭上這班列車，1981年7月，他因胃腺癌住院開刀，維茵畫廊也於同年成立，開始積極推介、販售他的作品，也沒賣幾張，不過在經濟方面大有幫助。1982-83年，陳德旺由林長雄陪伴，赴日看畫，在上野公園的西洋美術館參觀了法國印象派畫家莫內繪畫展。看了那麼多的西洋名畫，返回三重老家，他打開門，大衣也顧不得脫，嘴裡嚷著：「讓我先看看我的畫！」眼睛往牆上掛的畫一溜，轉過頭來對著筆者笑道：「嗯，有好處！」自信滿滿。

職業畫家要賣畫，又不能想錢，腦子裡只能想畫、追求畫，陳德旺說：「今天（1983.9.27），畫廊的老板到我這裡來，一進門就說：『呃！那張畫再畫十張』，我又不是老練的木匠師傅。畫畫是一種感應，自己要追求什麼，還有很多未能明瞭的，如果還要研究這個櫃子怎麼做，木匠師傅別想討生活了，當

# VI • 開出璀璨的現代繪畫之花

陳德旺畢生的追求，

為了瞭解「什麼是畫」四個字。

他以〈野柳海邊〉探討繪畫的平面性問題，

「玫瑰與靜物」系列畫作，由凡眼進入靈眼，

從物質世界的推敲，逐漸涉入魂的冒險。

陳德旺好學多聞，多方面吸收得來的知識，

漸次納入他那深如大海的繪畫思考與不盡情思之中，

在深植古典的基礎上，

開出璀璨的現代繪畫之花。

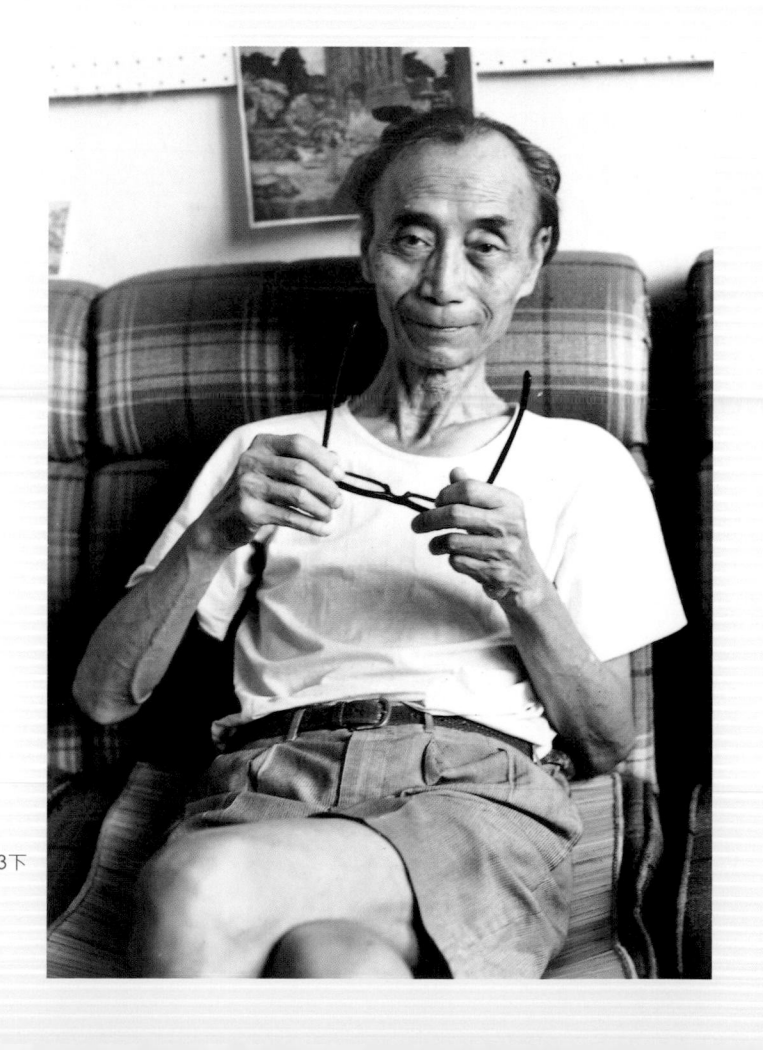

[右圖]
陳德旺小影（周文萱攝）
[右頁圖]
陳德旺　玫瑰與靜物（四，局部，全圖見P.153下圖）
1980-1984

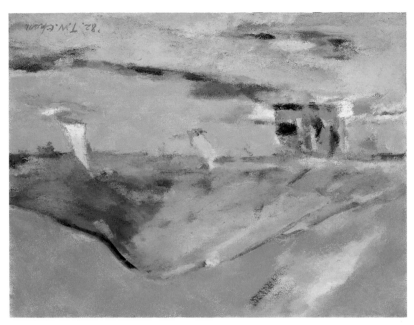

'82. T.W.Chan

陳德旺
觀音山夕照（三）
1982
油彩、畫布
31.5×41cm
家屬暨後收藏

陳德旺　觀音山夕照（三·局部）　1982

陳德旺
淡水行船
1982-1984
油彩、畫布
32×41cm
私人收藏

[右頁上圖]
陳德旺
觀音山水景(一)
1980
油彩、畫布
31.8×40.8cm
私人收藏

[右頁下圖]
陳德旺
觀音山水景(二)
1980-1982
油彩、畫布
32×41cm
私人收藏

陳德旺
觀音山夕照(二)
1980-1984
油彩、畫布
35.5×48cm
私人收藏

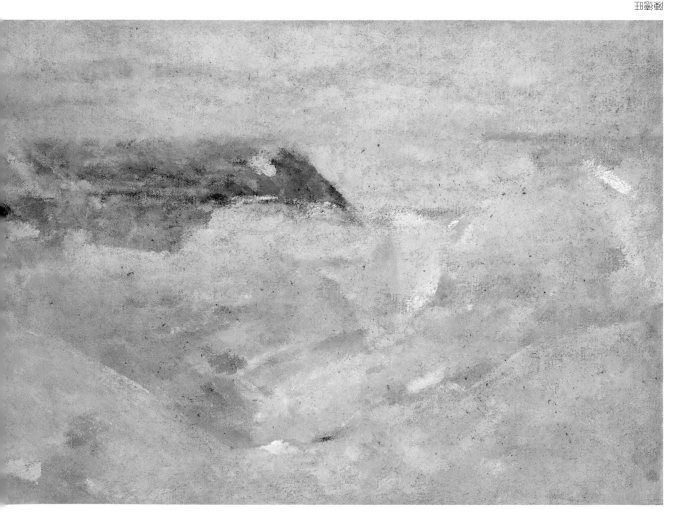

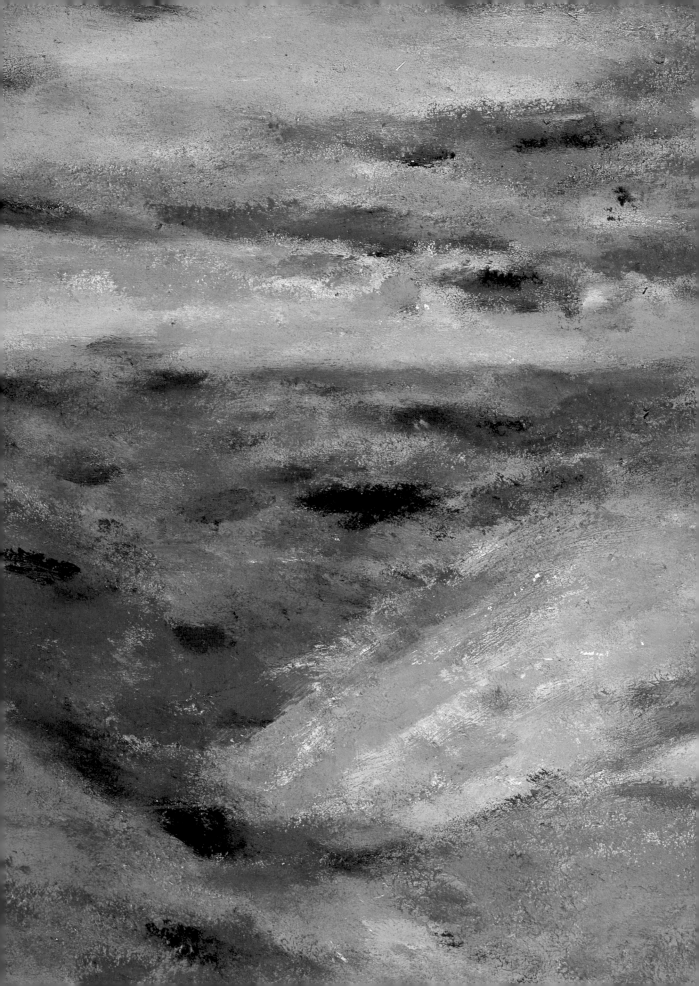

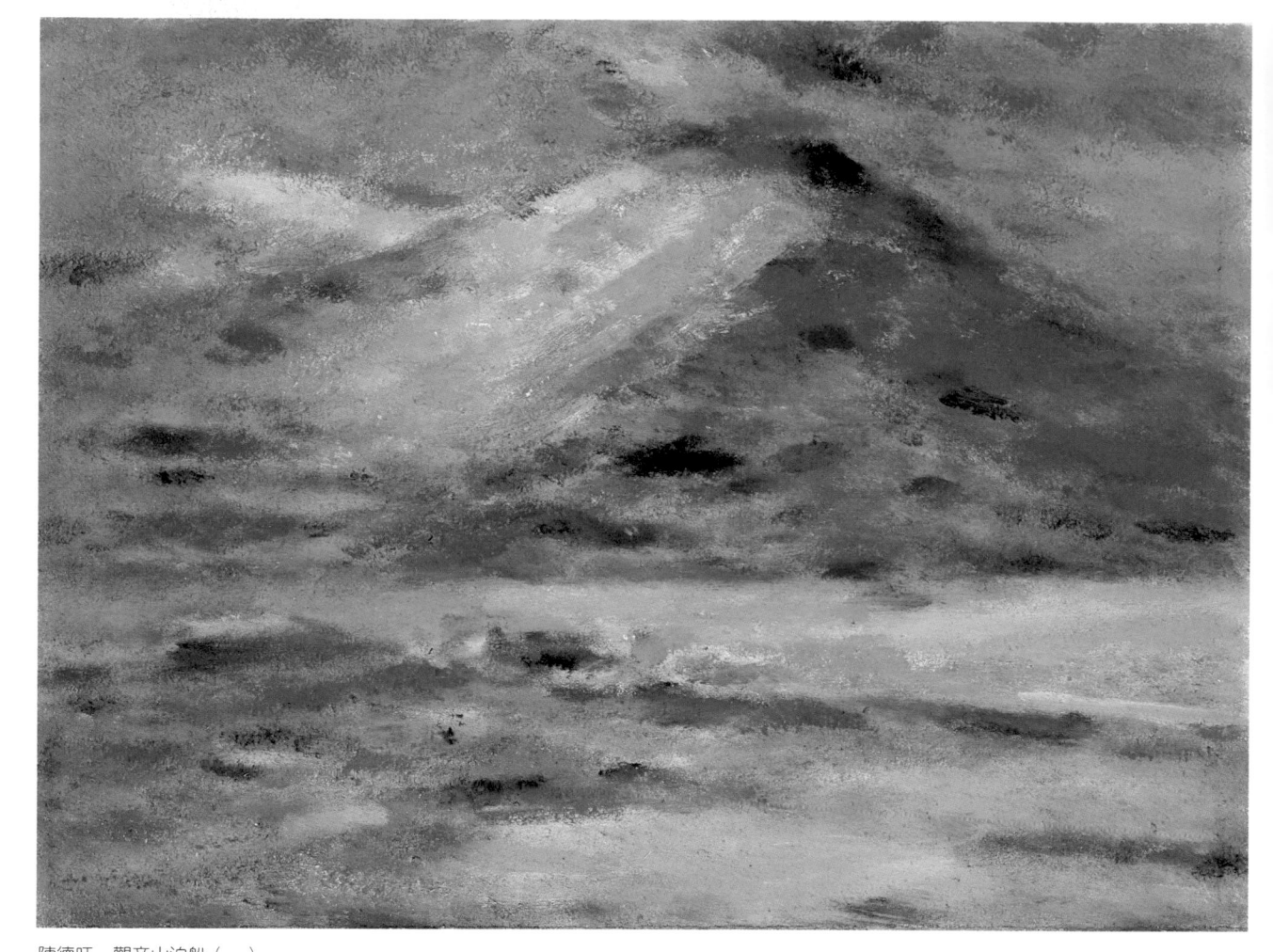

陳德旺　觀音山泊船（一）
1976　油彩、畫布
24×33cm　林長雄收藏
（右頁為局部圖）

視覺把捉，只能由心靈擷取，其本質超越概念上的規範」。要能滿足視覺與心靈的需求，色彩小有生命力，陳德旺的追求，概括在他所摘錄的德尼（Maurice Denis）歷史名言：「必須探究能夠表現詩之精神的形與色的調和性結合」。

〈觀音山泊船（二）〉如夢、如詩，超越、純化。

陳德旺「觀音山泊船」另一變奏為〈觀音山帆影〉，把泊船改為房舍，再添加一、二風帆，同屬清奇悅目的貼心小品。還有單獨風帆的作品，形制簡約，海面及地面如有千尋深、千層厚，老筆縱橫，無愧大師。

然。而此時他的癌病已到末期，作畫時，肚子隱隱作痛，他告訴筆者：
「你不知道，我是強忍著，身體實在難過。」

# 〈觀音山泊船〉，如夢、如詩，超越、純化

　　陳德旺〈觀音山泊船〉的實景，在廖德政天母別墅山腳下，淡水河悠悠流過，前景岸邊有屋舍、泊船，偶爾可見風帆點點。陳德旺畫了張〈觀音山泊船〉鉛筆速寫，依此發展出意韻悠長的系列畫作。

　　〈觀音山泊船（一）〉有書法筆墨老拙的韻味，筆觸似乎帶有水氣，山水流動，透出一股清氣，恍如夢中所見。

　　〈觀音山泊船（二）〉以中間灰色為基調，再疊上豐富階調的黃、紫對比色，色彩強烈而不刺眼，造成灰、黃、紫幾塊大色面的整體調和關係。陳德旺晚年用色彩來作畫，他說：「色彩有色彩的法則，可是，不是只靠色彩的法則就能畫出畫來，對於自然的情感一加進去，更複雜了。其實，畫畫就是在畫這個情感，再抽象的畫，都應該保留這個情感，它是最根本的問題」，色彩訴諸情感，「由色彩引出預感的世界」（《陳德旺論畫手札》），順理成章會碰觸內在神祕而廣袤的世界。

　　就視覺面而論，《陳德旺論畫手札》中記述：「不能用色彩來表現光，就不是畫家。」自根本層面探討，他又寫道：「是這麼說嗎？因為色彩是原始就決定的，為什麼？」這段文字，切合近代色彩學之父伊登的研究心得：「最深刻而真實的色彩效果，它的奧妙無法用

[上圖]
陳德旺畫〈觀音山泊船〉的實景，1995年攝影。（王偉光攝）
[下圖]
陳德旺　觀音山泊船
鉛筆、紙　林長雄收藏

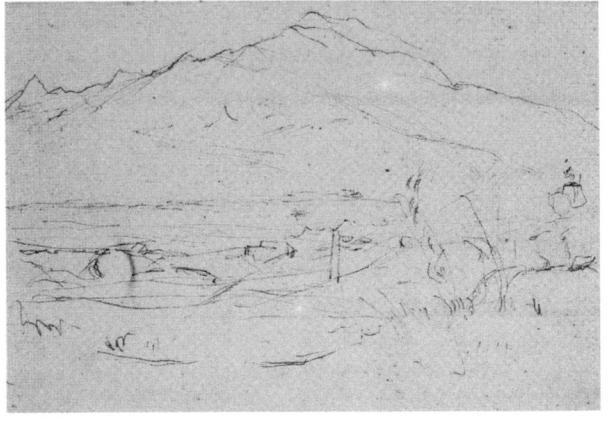

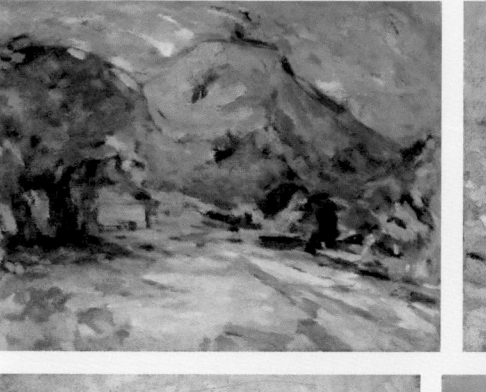

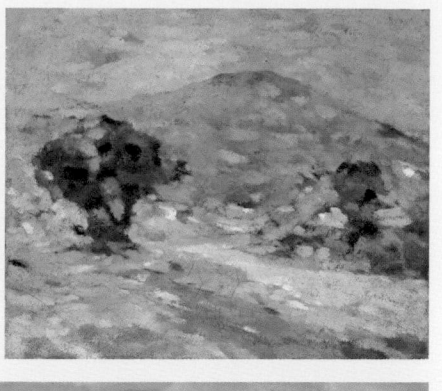

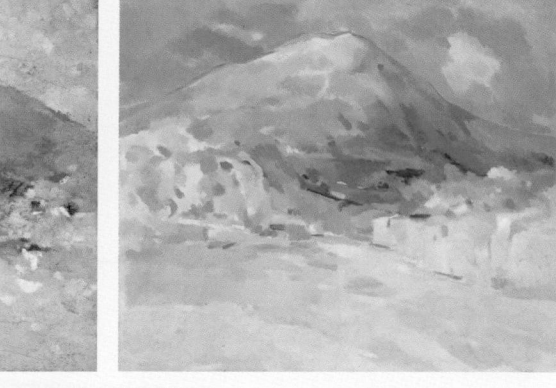

[左上圖]
陳德旺　觀音山（一）
1973　油彩、畫布
41×53cm　私人收藏

[右上圖]
陳德旺　觀音山（二）
1974　油彩、畫布
38×45.5cm　私人收藏

[左下圖]
陳德旺　觀音山（三）
1974　油彩、畫布
45.5×53cm　私人收藏

[右下圖]
陳德旺　觀音山（四）
1983-1984　油彩、畫布
60.5×92.5cm　私人收藏

## ‖陳德旺〈觀音山〉vs. 塞尚〈聖維克多山〉‖

　　塞尚一生畫了八十七幅「聖維克多山」。《台灣美術全集15──陳德旺》收錄陳德旺二十九幅油畫「觀音山」，數量不可謂不多。陳德旺最大一幅油畫即為〈觀音山（四）〉，畫面無一弱筆，渾厚溫潤，氣勢自壯。

　　陳德旺論及塞尚畫的「聖維克多山」，這麼說：「塞尚非常重視古典，你仔細看他的聖維克多山，他的蘋果，完全是希臘的典型，要想了解這種典型，非了解希臘藝術不可」；我們如把這段話轉嫁給陳德旺，可改成：「陳德旺非常重視西洋繪畫傳統，他認為：『對傳統的了解若不充分，個性如何造成？我很懷疑』；要想了解陳德旺的造型世界，非了解西洋繪畫傳統不可。」「個性如何造成？」意指：「在作品中，個性如何造成？如何充分表露，而為他人深切體會到。」陳德旺的目標定在：「一個（的的確確）了解西洋的表現意義與表現形式、技術（包括造型技術與材料支配技術）／然後以中國人的觀點（包括傳統精神與現代環境）／來做純中國人的表現？」──《陳德旺論畫手札》

　　有誰走上這條路？或說：有誰知道這條路的真實內容？中國人想寫交響樂，不也該走同樣道路？步上這條艱苦之路，做出來的作品，勉強對味而已；想成一家言，其路迢迢。

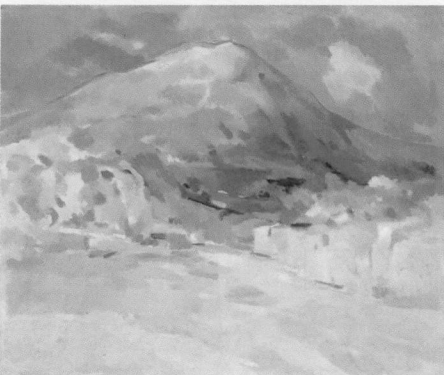

塞尚　聖維克多山　1896-1898　油彩、畫布　78.5×98.5cm
俄羅斯聖彼得堡冬宮博物館藏

陳德旺
觀音山落暉（十一）
1984
油彩、畫布
33×45.5cm
私人收藏

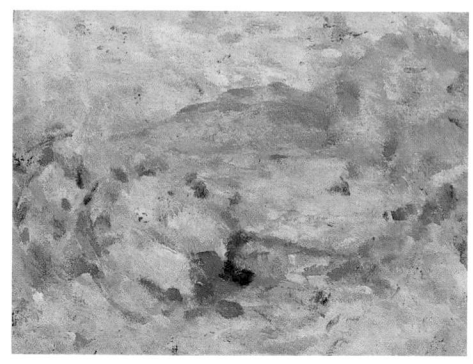

陳德旺　觀音山遠眺　1970　油彩、畫布
31.5×41cm　葉榮嘉收藏

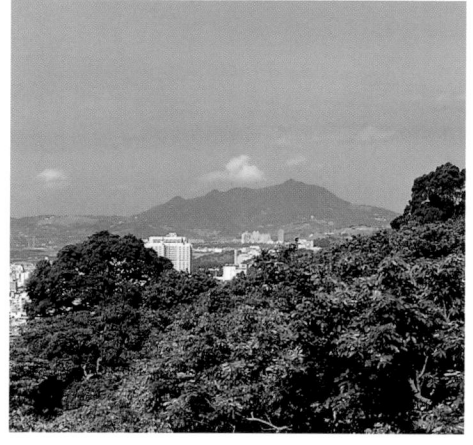

陳德旺畫〈觀音山遠眺〉的實景，1995年攝影。
（王偉光攝）

陳德旺
觀音山遠眺（十）
1982-1984
油彩、畫布
53×65cm
私人收藏

124

陳德旺
雪霽山嵐晚暉（九）
1982-1984
油彩、畫布
38×45.5cm
私人收藏
（右頁為局部圖）

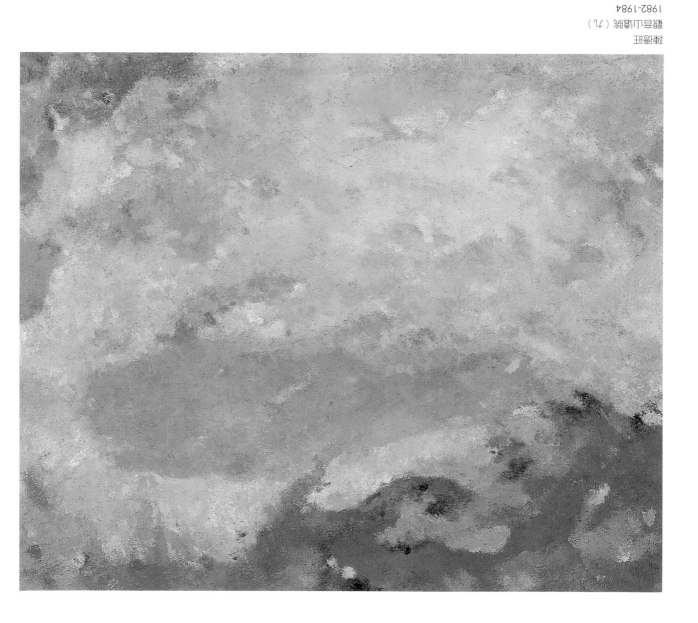

陳德旺　觀音山遠眺（八）
1984　油彩、畫布
41×53cm　私人收藏
（右頁為局部圖）

向。前景左方、中段的植被如海濤捲起，渾厚、柔美中得見生命力的激盪；形與形相互組合、運作，展現力道，這種心靈實體的活動，叫什麼派？陳德旺在日曆紙上寫道：「菩提本無樹／禪不是知識／不能解釋／只／覺悟」，陳德旺面對西洋繪畫傳統而作思考、試作，本質上，他的心意向還是東方式的，是圓融的，渾然一體的，不那麼分析性、刻畫性，此種傾向越到晚年越加明顯。

　　暮年的陳德旺體力日衰，癌病纏身，靈思卻更加暢旺，畫了幾幅大型油畫。他於1981年7月因胃腺癌住院開刀，次年即著手〈觀音山遠眺（十）〉一幅大畫的製作，遮掩天空的龍眼樹蔭宛如老鷹展翅，俯身下撲，氣勢狠厲壯大，表現出自然堅韌磅礡的生命力。

　　〈觀音山遠眺（十一）〉應為陳德旺絕筆之作，沖淡靜穆，神思悠

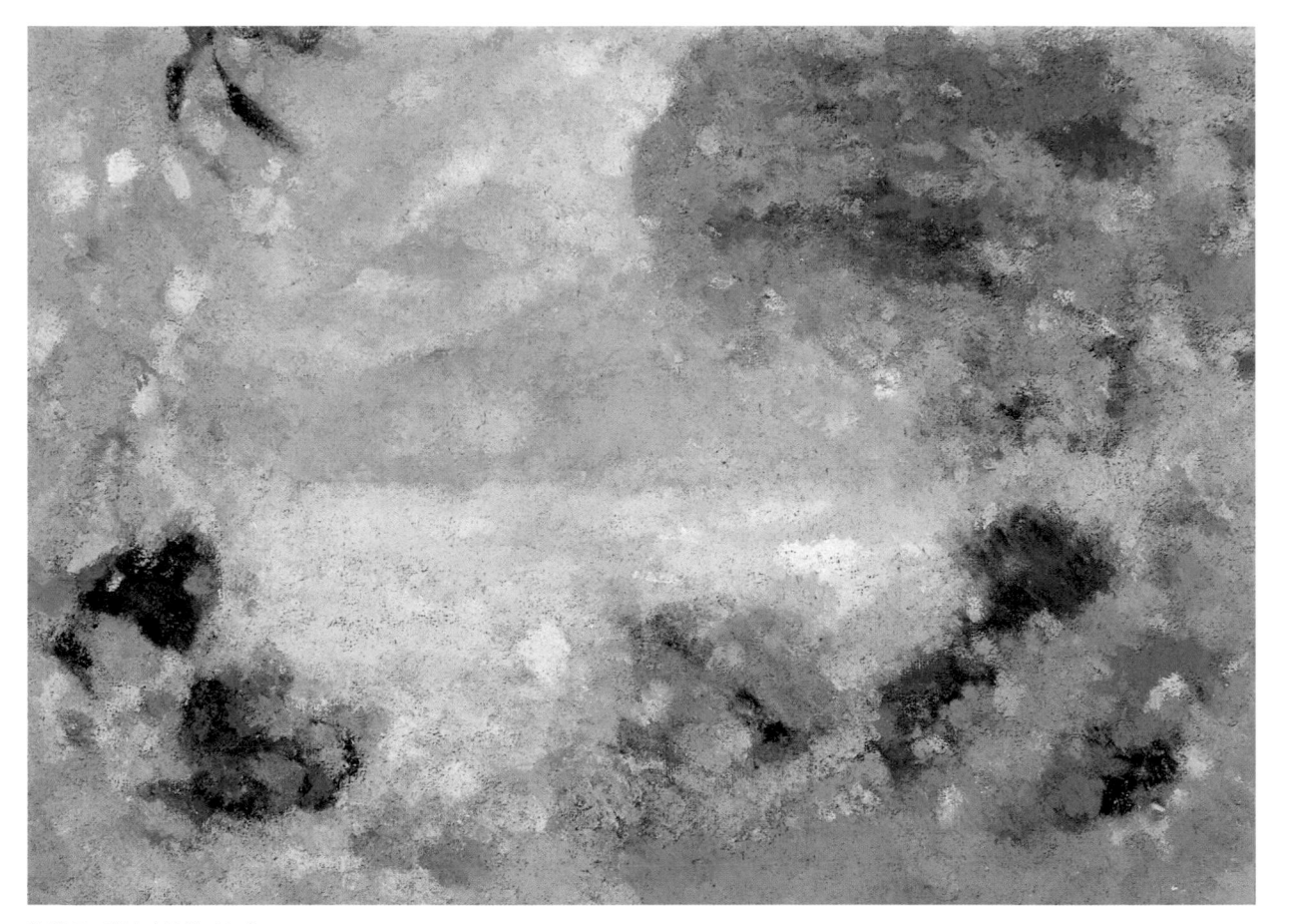

陳德旺　觀音山遠眺（七）
1980-1982　油彩、畫布
33×45.5cm　陳勝道收藏
（右頁為局部圖）

# 心靈實體的活動

這樣一步步深入探討，要求階調做得更細密，空間層次更豐富，物體的密度更高，面的強度更強，如〈觀音山遠眺（五）〉、〈觀音山遠眺（六）〉中，龍眼樹自右上直下，往左遞進，宛如虎豹下撲，氣勢驚人，情感強度極高。

〈觀音山遠眺（七）〉顏料厚塗，激起觸覺感。以顏料的粗糙、平滑對比，造成畫面韻律，增強空間的深度表現。〈觀音山遠眺（八）〉落筆一派輕鬆，畫面溫厚，點、線、面交相運用，流動性構成交相重疊、轉移，筆意皆高。

〈觀音山遠眺（九）〉筆觸隨著心靈的活動自由流淌，無既定方

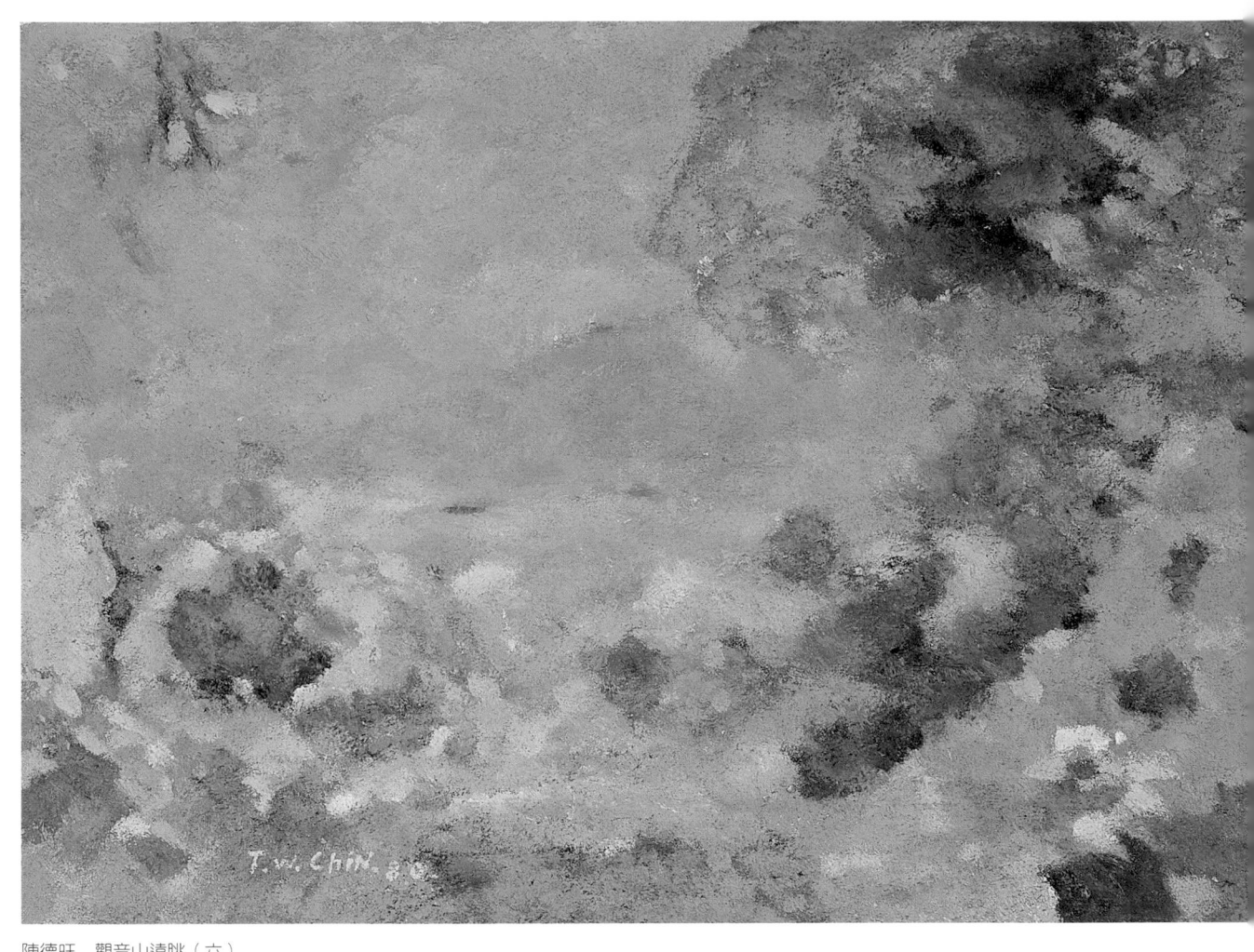

陳德旺　觀音山遠眺（六）
1980　油彩、畫布
33×45.5cm　私人收藏
（右頁為局部圖）

發揮，他說：「兩種或三種色彩的綜合效果，能形成中間灰色，即可說這些色彩相互調和。」陳德旺為了追求色彩的調和關係，採用中間色作畫。

陳德旺買了一隻日本燈牌（KUSAKABE）的中間灰色油彩，大量使用，痛快極了，他引用德拉克洛瓦（Eugène Delacroix）的話以為佐證：「我說的話你同意嗎？……灰色又再灰色；不能把灰色畫成畫的人，不是畫家。」〈觀音山遠眺（四）〉整幅以中間色調的灰綠、灰藍、灰黃塗抹，上半部再以柔和的鎘黃劃分遠山與藍天，這一長條蜿蜒天際的灰鎘黃，是雲彩、是色面、是形的配置、是構成，暗示出空間，是一種心情……，簡言之，它是「藝術的真實」。

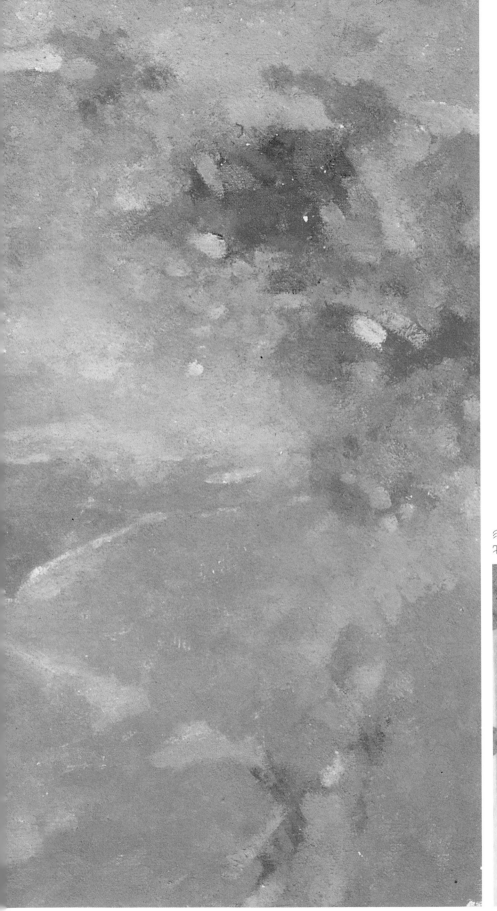

陳德旺
觀音山遠眺（五）
1982
油彩、畫布
41×53cm
國立台灣美術館藏

陳德旺手稿：「中國畫、西洋畫的明暗（明度）沒有黑白層次那麼多、色相變化沒有西洋畫色料化那麼豐富，…」

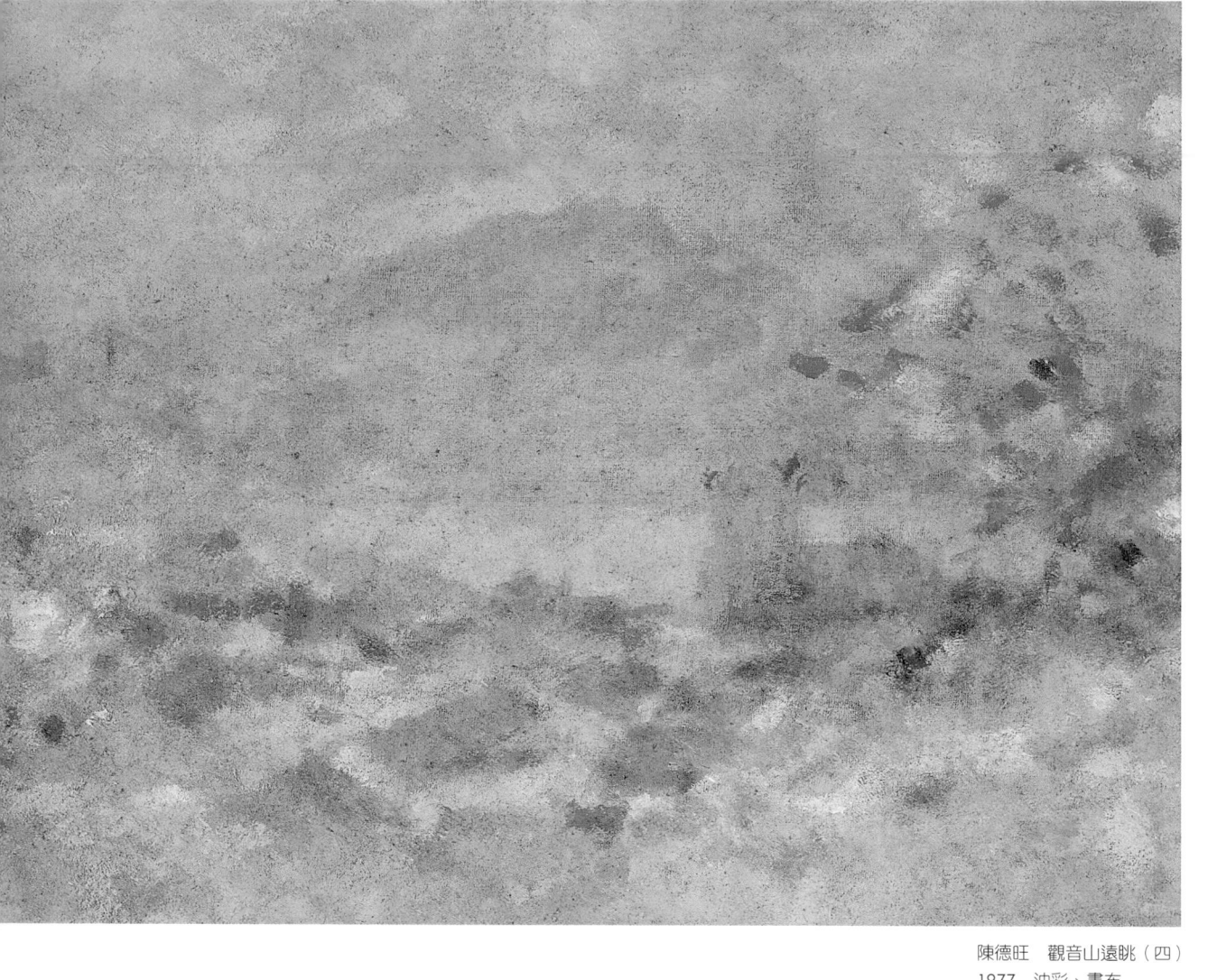

陳德旺　觀音山遠眺（四）
1977　油彩、畫布
31.5×41cm　私人收藏

　　〈觀音山遠眺（四）〉向塞尚致敬，除了遠山、平野、植被、天空之外，添加了一座方整的建物，構圖近似塞尚〈聖維克多山與黑城堡〉。此時期的陳德旺以中間灰色調作畫，再加上簡單的色面對比，他寫道：「中間色／色面對比／明暗（明度）沒有黑白那麼強／彩度、色相對比／沒有原色對比那麼強」，畫面要有對比，卻不破壞整體的調和關係。

　　生理學家伊渥德・赫林（Ewald Hering）記述：「中間灰色在人的眼睛裡，產生絕對平衡的狀態，眼與腦需求中間灰色，缺乏中間灰色易導致不安。」近代色彩學之父伊登（Johannes Itten）引用上述學理，進一步

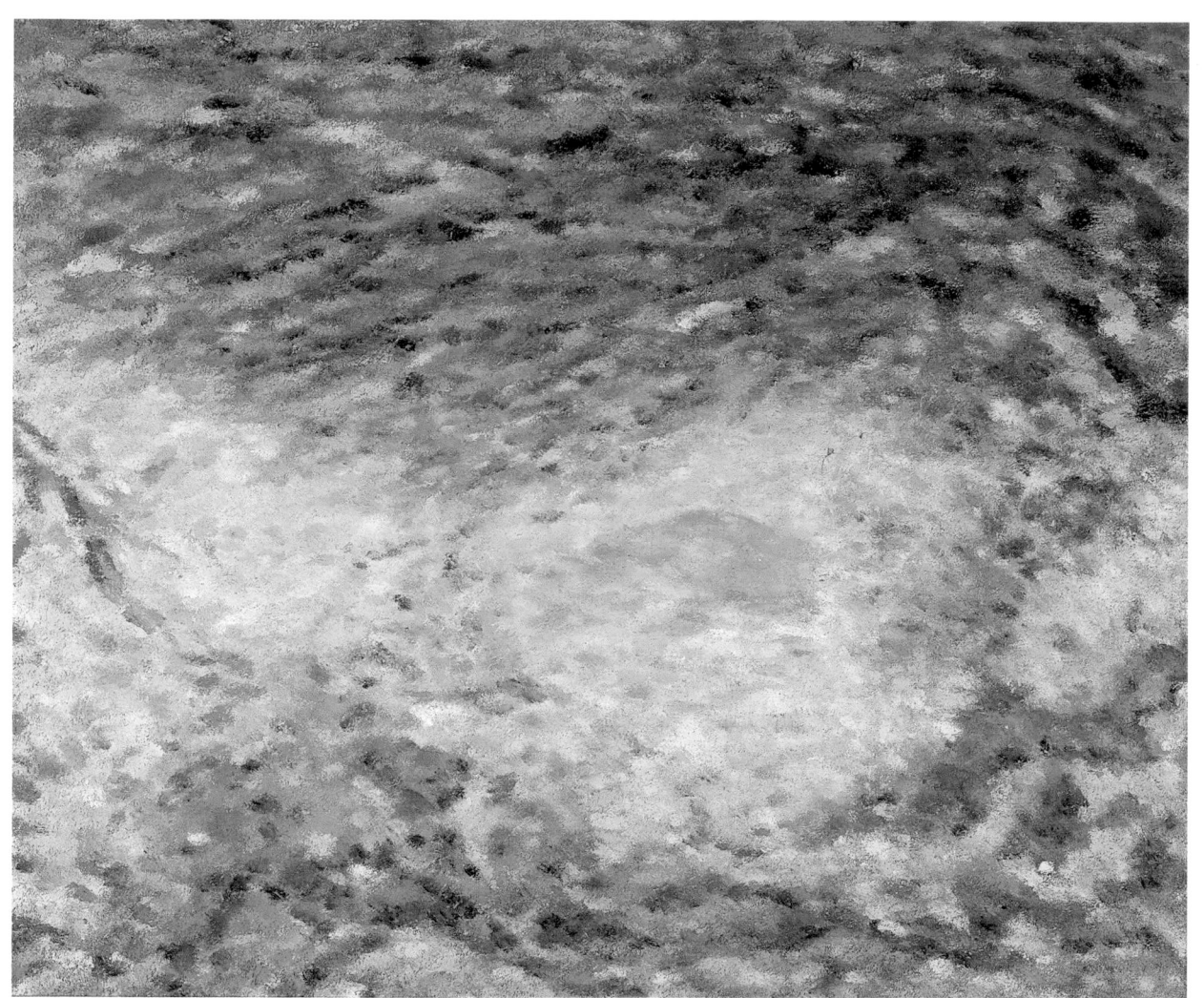

陳德旺　觀音山遠眺（三）
1974　油彩、畫布
54×65cm　私人收藏

寫生一般，把複雜的自然翻譯成造型，還能表達出對自然的感動，陳德旺的講法是：「以最簡單的造型，表現深刻的自然」。

〈觀音山遠眺〉的主題在心中醞釀二年後，陳德旺再製〈觀音山遠眺（二）〉，依然以單色調入畫，色彩轉柔，透明度增高，水氣瀰漫，透露初春陽光淡灑的清冷氣息。筆觸進出遠山、平野與植被，造成流動性的構成，筆酣意暢，無一筆不可人意。

1974年的〈觀音山遠眺（三）〉，前景右方濃綠龍眼樹蔭往左上方披拂而下，形成圓形構成，為陳德旺晚年的兩幅相同主題的巨作，預留伏筆。

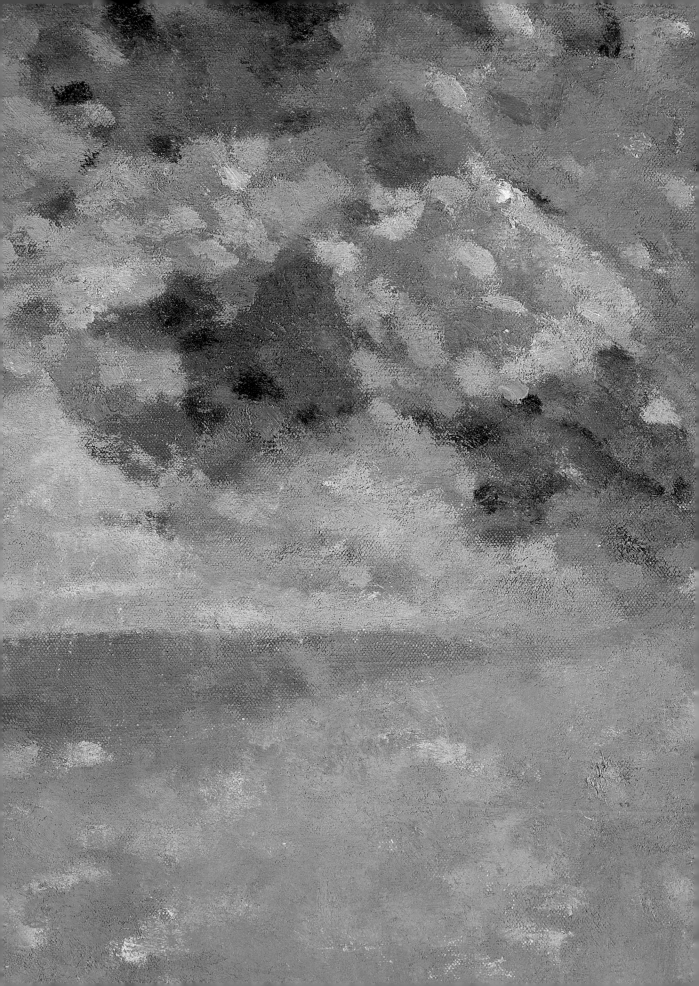

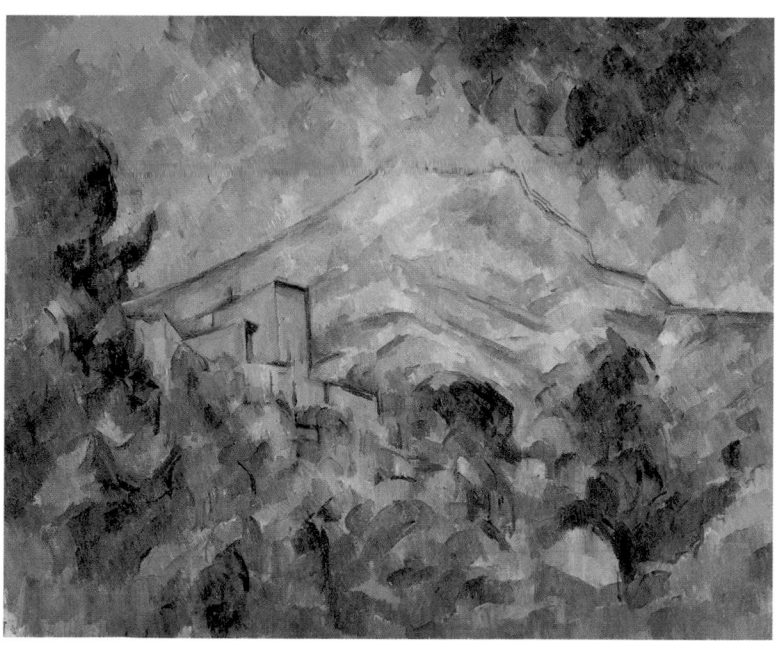

陳德旺　觀音山遠眺（二）　1972　油彩、畫布
31.5×41cm　王賜勇收藏（右頁為局部圖）

塞尚　聖維克多山與黑堡　1904-1906
油彩、畫布　65.6×81cm　福岡石橋美術館藏

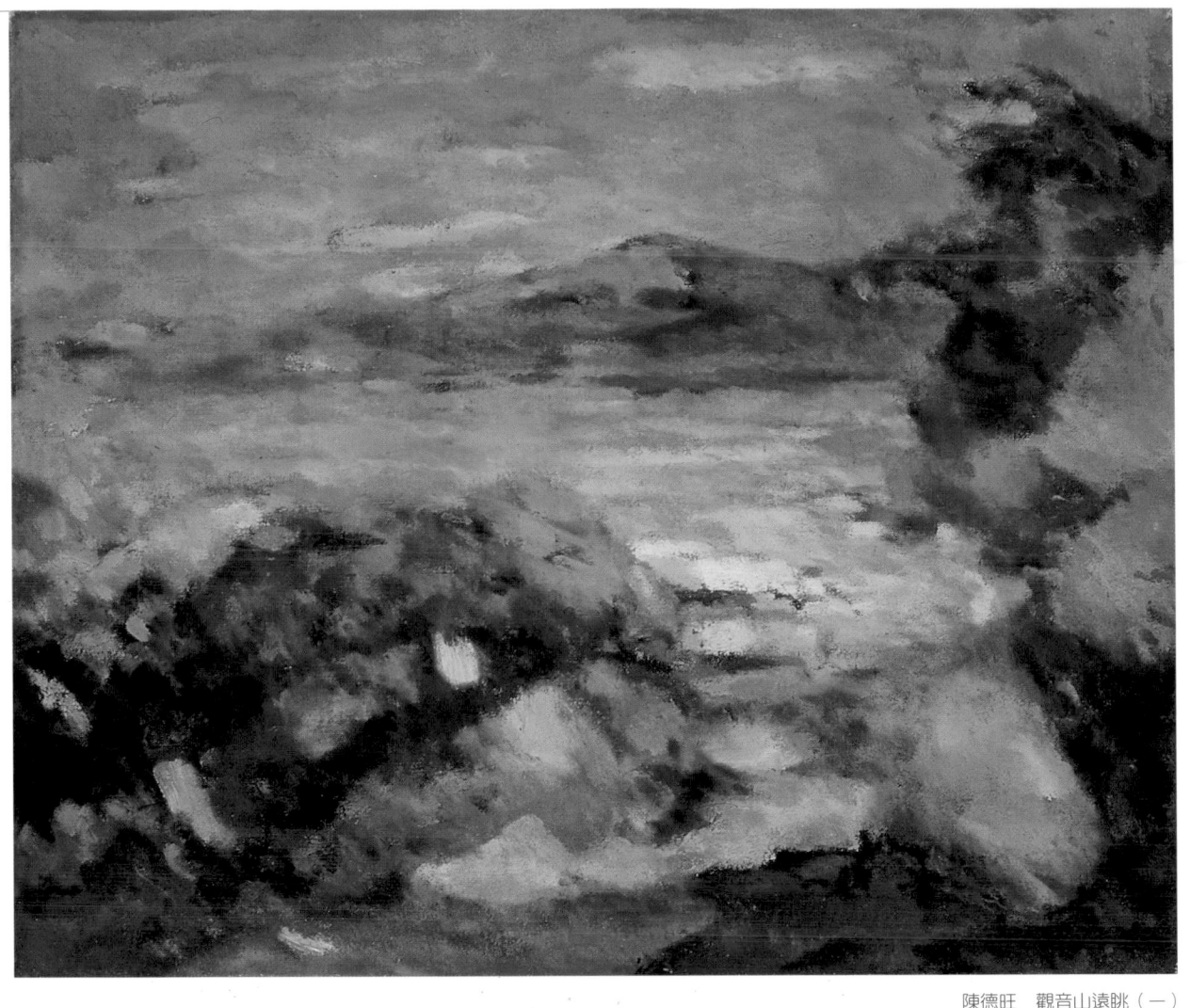

前景有幾棵龍眼樹及雜木，陳德旺在現場畫了幾張簡單的鉛筆速寫，廖德政說：「回去沒多久，一個月吧？第一幅〈觀音山遠眺〉畫成，給呂（雲麟）先生拿走了。我記得那張是8號，後來又畫了很多張，6號……。」

〈觀音山遠眺（一）〉參考鉛筆速寫畫成，遠山與前景植被之間，可見遼闊的平野與房舍。筆者在1995年所拍的實景照片，前景植被繁茂成堆，已將平野遮蓋，不復舊觀了。此圖以藍綠色調入畫，強化山與樹的立體感，用塊面來構成。陳德旺的速寫稿和塞尚所畫「聖維克多山」的速寫，都注重體積感、空間感，即注重造型性，山形以多條輪廓線來表現，增強了山的厚度。

有趣的是，別墅主人廖德政回憶說：「我不記得他畫過速寫，這張不是現場畫的，回去才畫的。」在家中，僅憑速寫的幾條線，如在現場

# 用素描來畫油畫

陳德旺一旦斬斷外緣，心中再無牽掛，只剩下人與畫的對話，他說：「我一天二十四小時中，都在自己跟自己談畫，我自己感覺漸漸在進步，漸漸了解很多事情……。」

陳德旺的作畫方式，以現場寫生的油畫作品或鉛筆速寫當草稿，再進行一系列變奏。他認為：「用素描來畫油畫，是最正統的繪畫方法，不過，要看是什麼樣的素描，條件不夠也不行」。那麼，何為夠條件的素描？他說：「自然的微妙處，藝術家的氣質，在一張簡單的素描中，可以充分表現出來。」這樣的素描或速寫，當然須具備藝術家的氣質與造型深度。能以造型的觀點來研讀自然，偶有所得先養於胸中，日積月累再結合內在意向，終而出現個人的境象。

初春時分的聖維克多山（魏伶容攝）

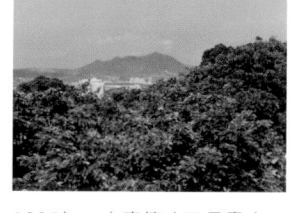

1995年，由廖德政天母畫室二樓遠眺觀音山，前景有幾棵龍眼樹。（王偉光攝）

# 〈觀音山遠眺〉，眼與腦需求中間灰色

1970年，廖德政在天母郊區山腰上的畫室剛蓋好沒多久，他邀約陳德旺、張萬傳、洪瑞麟到那裡住了一晚。從畫室二樓可遠眺觀音山，

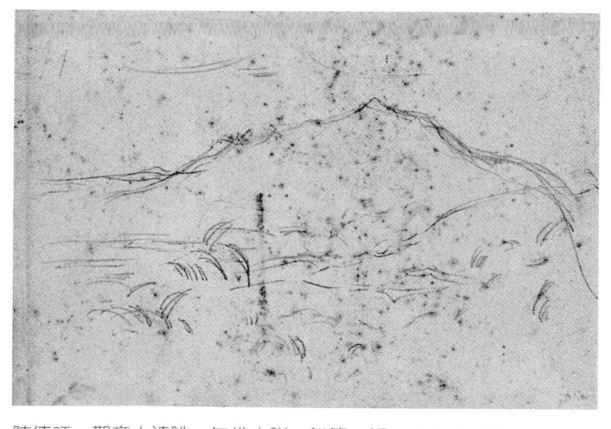

陳德旺　觀音山遠眺　年代未詳　鉛筆、紙　17.5×20.5cm
畫家家族藏

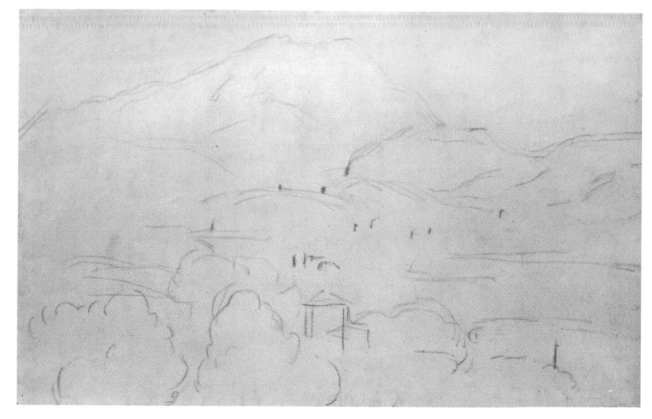

塞尚　聖維克多山　1892-1895　鉛筆、紙　30.5×45.1cm　私人收藏

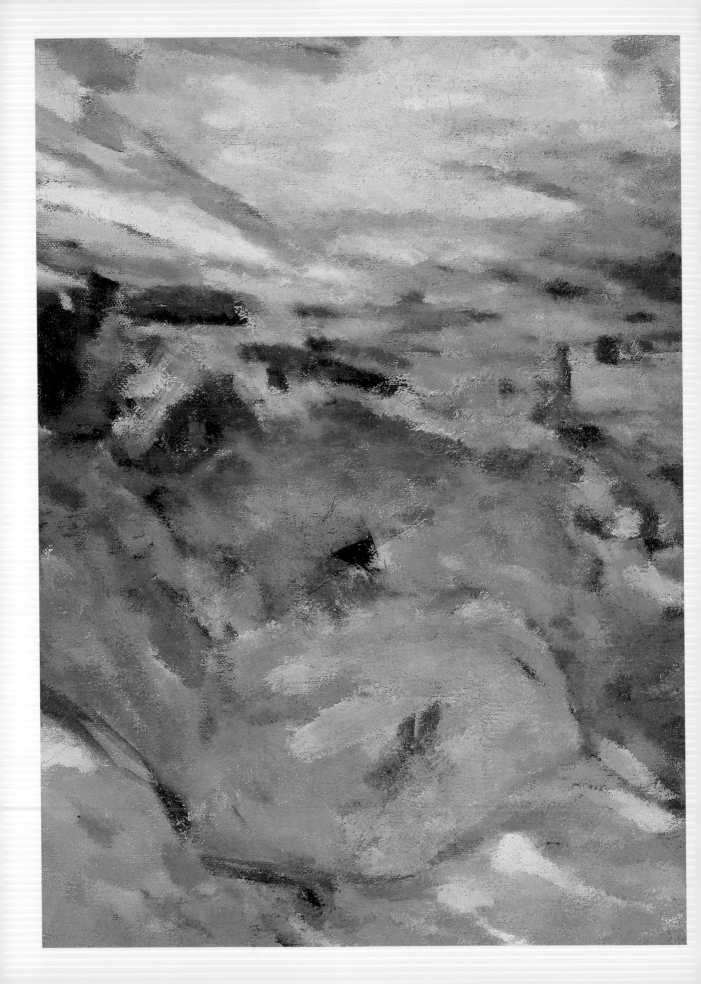

# V • 把畫養於胸中

陳德旺作畫方式，

以現場寫生的油畫或鉛筆速寫當草稿，

一張接一張，進行一系列探討與變奏，

用最簡單的造型，表現出深刻的自然。

為了求取色彩調和關係，

陳德旺採用中間灰色調來作畫，

用色彩來表現光，由色彩引出預感的世界，

傾全力追求形與色的調和性結合。

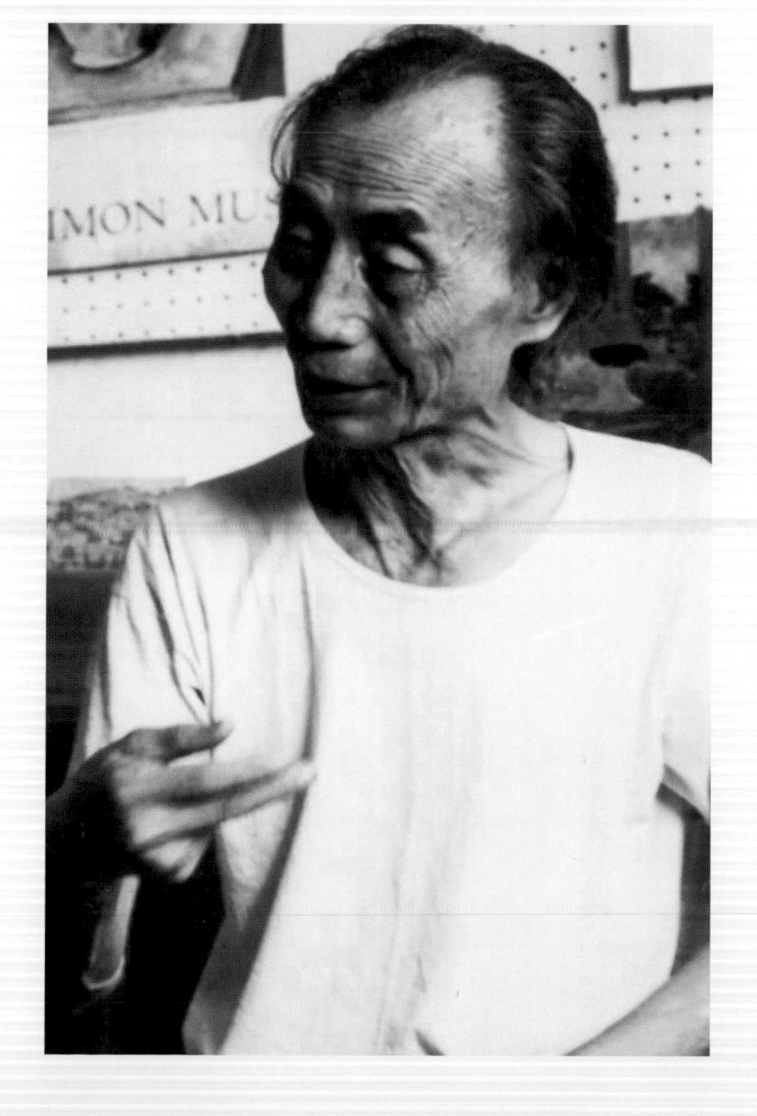

[右圖]
陳德旺小影（周文萱攝）
[右頁圖]
陳德旺　觀音山（一，局部）
1973

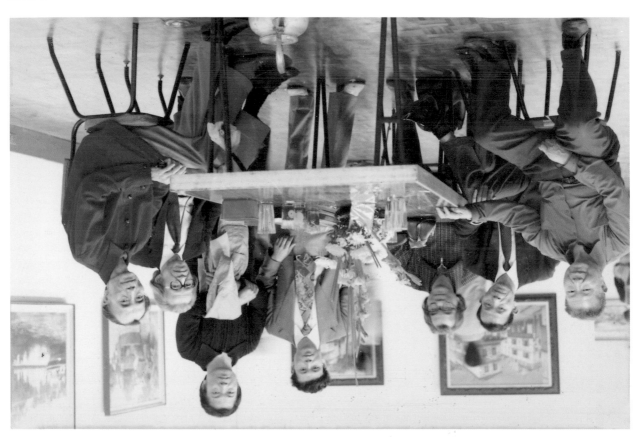

1974年，第4屆「紀元美術展」在台北市的哥雅畫廊舉行，參展會員合影。左起：呂璞石（非會員）、呂雲麟（非會員）、洪瑞麟、人名不詳、廖德政、陳德旺。

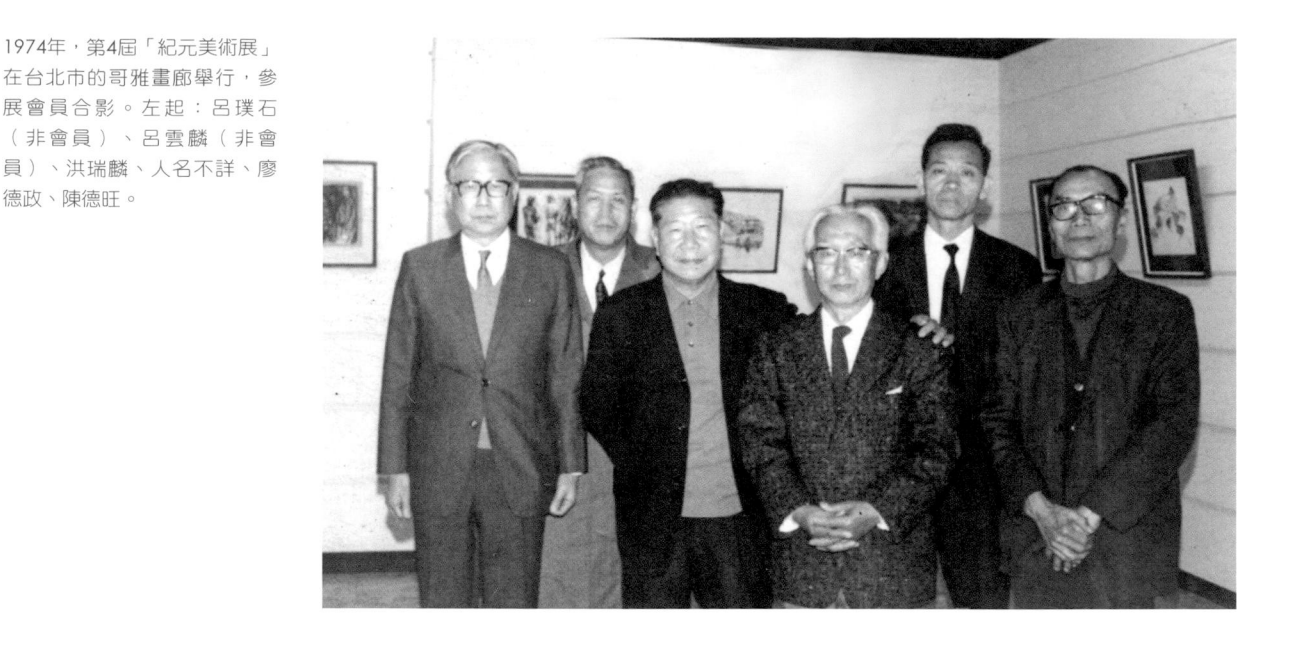

[下圖]
右起：陳德旺、蔡蔭棠、廖德政，與張萬傳（左一）聚餐笑談。

[右頁上圖]
1975年，第5屆「紀元美術展」在哥雅畫廊舉行，參展會員合影。左起：金潤作、陳德旺、廖德政。

[右頁下圖]
1977年，第6屆「紀元美術展」在台北市襄陽路的省立博物館舉行，參展會員合影。左起：洪瑞麟、廖德政、金潤作、賴武雄、蔡英謀、桑田喜好、陳德旺。

來，還展覽？」這一回，經由老友的力邀，言明「不必説是展覽會，只是把大家的小品拿來擺」。1973年，陳德旺拿出〈人像〉等六幅作品到「西畫小品欣賞會」擺放。

　　事情有一就有二，次年，第四屆「紀元美術展」恢復展出，陳德旺接連參與第四至七屆的展覽，之後，畫下了休止符。當時的展出氣氛，廖德政這樣描述紀元美術展：「剛開始時，大家很有精神，很熱心，很純粹，漸漸變成……，環境的因素嗎？人越多（原本六人，第二屆增三人，第六屆又加上日本人、年輕人），漸漸冷卻下去，但是，大家彼此對畫都很尊敬。」

　　至於陳德旺，放下一切，過著簡單的生活，偶爾看看畫展，與老友、年輕學子聚餐笑談，教學時間相對減少，他的心境是：「少教多學／不要什麼都講／煩」，「人生如旅程／騎馬／坐車／坐飛機／都一樣會到的／生命是你自己的／要怎麼做／要你自己做主／最好／把你自己喜歡做的做到底／然後……／人生總免不了一死的／應珍視白天的工作／更應珍視夜晚的檢討」（《陳德旺論畫手札》）。

# ▎「紀元美術展」的重生

呂雲麟是廖德政的好友，他在開南商工建築科畢業後，留校任教，繼而升任建築科主任，與廖德政共事過，廖德政在天母山區的別墅兼畫室，即由呂雲麟規畫、興建。1973年，呂雲麟在士林區的新宅落成，他告訴廖德政：「我的新房才蓋好，大家的作品……，不必說是展覽會，大家的小品拿來擺。」以慶祝美術節的名義，邀集陳德旺、張萬傳、洪瑞麟、廖德政四人，在他的新宅三、四樓舉行「西畫小品欣賞會」。

若是正式展覽會，陳德旺會一口回絕，他經過十七年的蟄伏，早已斬斷與美術集團的臍帶關係，忙於個人的繪畫探討與學習，他說：「我以我的瞭解來畫，每天只覺得：這一點做不出來，那一點做不出來，走到哪裡，有人問：『喂！陳先生，怎麼不開展覽會？』自己都做不出

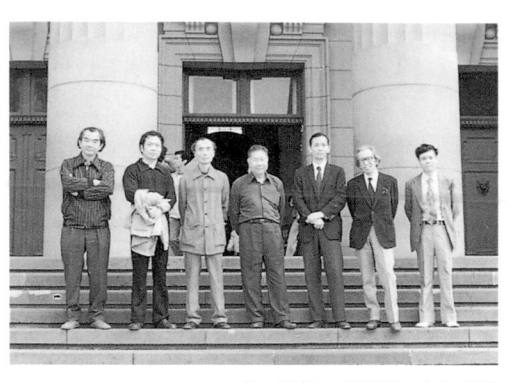

第6屆紀元美術展。左起金潤作、蔡英謀、陳德旺、洪瑞麟、廖德政、桑田喜好、賴武雄。

---

## ▋師恩永在▐

粟海於1962年從李德學畫，當兵服役期間，服役單位離陳德旺畫室不遠，經由李德引薦，得空便往陳德旺那邊跑，或作畫或聊天，此後陳德旺的教誨成了粟海畢生奉行的圭臬，其高潔的人品有乃師之風，畢生不賣畫、不開個展、全心投入繪畫創作。

陳德旺平日外出，習慣戴上鴨舌帽，也曾畫過〈戴鴨舌帽的自畫像〉。小徒弟粟海有樣學樣，出門時把亂髮一撥，戴上鴨舌帽，以相同主題入畫。

陳德旺說：「學院派的探究，還得嚴格十倍」；粟海不打一點折扣照著做，一點一滴細密推敲，畫成〈牛頭骨與花〉這一類印證生命實相的作品。1984年陳德旺去世，粟海在家中自設靈堂，上書「師恩永在」，下貼陳德旺的自畫像，香案上擺設恩師生前喜愛的飲食及畫具，表達了學生對老師的一片真摯追思。

 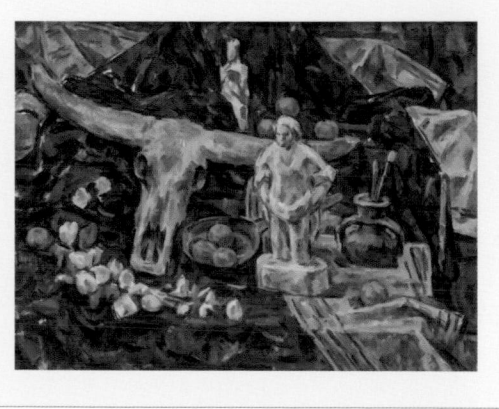

[左圖]
粟海　紅柱　1974
油彩、畫布　50×60.5cm
畫家家族藏

[右圖]
粟海　牛頭骨與花
1993　油彩、畫布
91×116.5cm
畫家家族藏

103

引了一批喜愛他畫作的年輕學子：陳重文、李德、蔡英謀等人前來學畫。教學第一步，先是嚴格的炭筆素描，陳德旺的畫室從來不缺石膏像，石膏像，適合作為造型研究、探討之用，那好比聲樂家的發聲練習。中國著名男低音斯義桂強調：「技巧這東西，不是一天、兩天練得的，要經常練習，甚至幾十年。」此種腳踏實地的學習，正合陳德旺的脾胃。

陳德旺的學生當中，張萬傳形容：「有一位姓陳的，文筆很好，他喜歡那一位，那個人，不見人影了」。這位陳姓學生陳重文，頗有研究精神，看到老師經常翻看一本日譯版美術書籍，不知從何處找到德文原版，翻譯出書；後來，跑去當和尚。

蔡英謀，1964年前來拜師學藝，1977年開始參加「紀元美術展」；陳德旺癌病住院時，晚膳全由蔡英謀親自下廚主理。

李德在台北省立博物館舉辦的「台灣省教員美術展覽會」，看到陳德旺的〈瓶花〉（他稱之為「三朵花」），十分感動，而於1956年正式拜師，全力投入純粹的造型研究。1961年出師後，自立門戶，開班授徒，仰慕乃師純粹、專一的研究精神，將畫室取名「一廬」，與學子共同探研造型藝術之真諦，從此枝繁葉茂，陳德旺的繪畫藝術傳承，綿延至今，深受後輩的敬愛與尊崇。

[上圖]
陳德旺　戴鴨舌帽的自畫像
1970　油彩、畫布
45.5×38cm　私人收藏
[下圖]
戴鴨舌帽的陳德旺

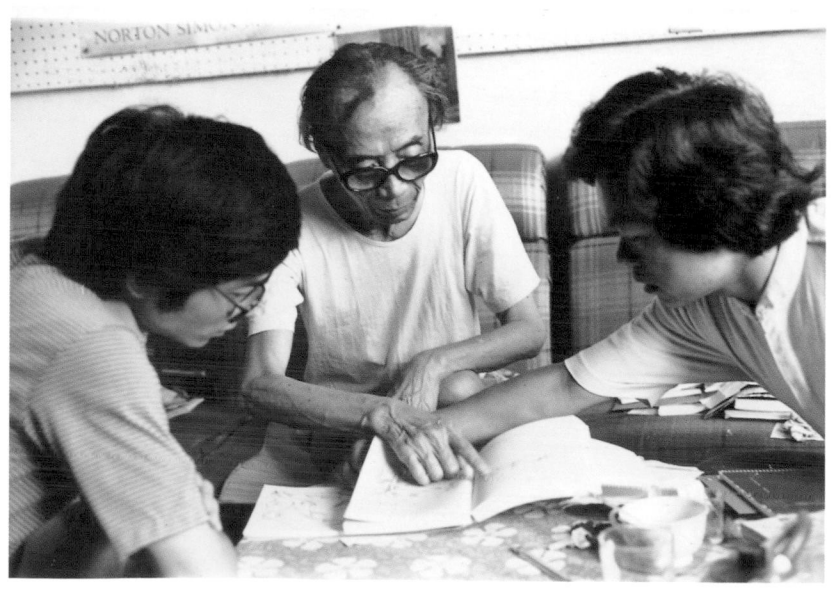

陳重文＋陳德旺
花霞
52.5×65cm
油彩、畫布
1968
私人收藏
這件作品原為陳
重文所畫，經陳
德旺修改，越改
越上手，可明顯
看出他的手法，
目前將它歸列為
陳德旺作品。

1980-1984年間，筆者（左一）與林長雄（右一）定期拜訪陳德旺，請教繪畫問題。
筆者為粟海的學生，在輩份上，乃陳德旺之徒孫。

[上圖] 陳德旺自撰簡易年表，標示李德前來學畫
的年份為1956至1961年。
[下圖] 陳德旺（左）與學生蔡英謀合影

## 【李德與純一畫會】

「純一畫會」為李德第一代門生粟海、劉醉奇等於1965年創立，舉辦「純一畫展」時，理所當然邀請師祖陳德旺蒞臨指導。隨著歲月推移，李德畫室（「一廬」）相繼推出「探索者6」、「一展」、「一廬畫學會作品展」，會員們以虔誠、純淨之心，投身繪畫的無盡追求，數十年如一日。

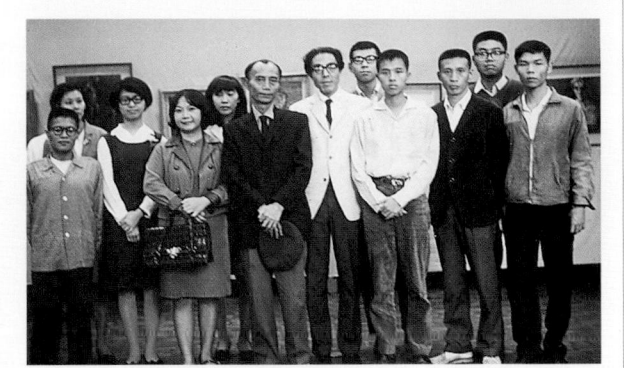

1971年，「純一畫展」在耕莘文教院舉行，陳德旺（持帽者）、李德前往觀賞，與「純一畫會」會員等合影。左起：陳重文、楊筑生、鄭可達、陳寶琦、史璧煌、陳德旺、李德、王在元、林金其、潘榮煌（潘煌）、陳水發、劉醉奇。

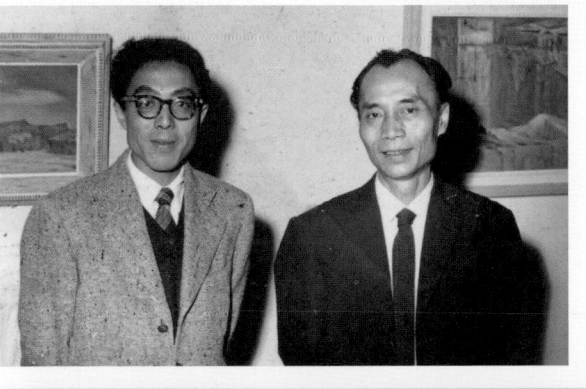

[左圖]
1961年，陳德旺（右）參觀李德畫展，與李德合影。

李德　寄浮雲　1966
油彩、畫布　97×130cm
此畫描繪屈原的心境，洋溢人文情思。

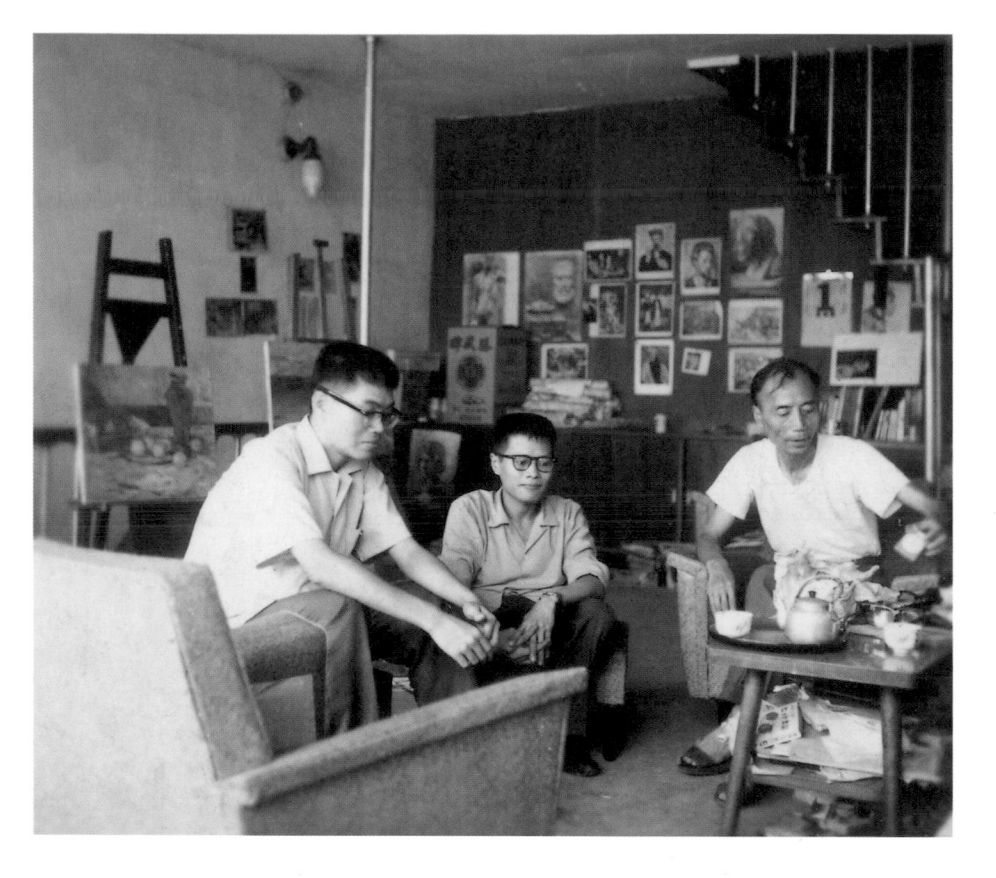

的Group是？」台灣的美術集團是研究集團，還是利益集團？讓人質疑。有誰能像陳德旺那樣，沒有一絲雜質，以純淨之心來面對繪畫？他說：「我從小喜歡畫畫，沒有別的嗜好，就是喜歡畫畫，我腦筋想的、求的是什麼？沒有別的：畫嘛！求的是畫，想的也是畫。不過，如果加一點：拿畫怎樣來掙錢，怎樣來做……，這個問題大概就不簡單了；一點點複雜的問題我都沒有，這個影響，非常厲害的。」

　　陳德旺對於美術集團的期許：「以年輕、熱情、明朗的心情，來研究、發展純正的造型藝術」，經過多年的推廣，成果不如預期，乃興起「不如歸去」之嘆，返家閉門作畫。

# 枝繁葉茂，慧命綿延

　　陳德旺多年以來作品的公開展示，也不盡然船過水無痕，逐漸吸

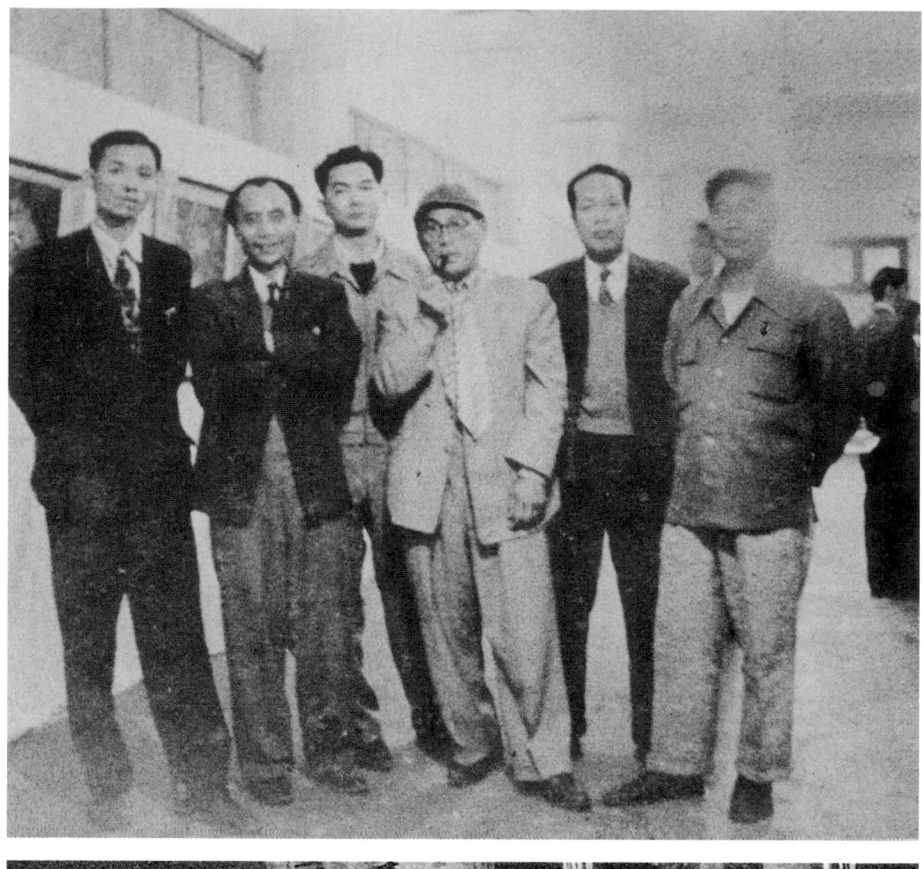

第2屆「紀元美術展」在台北市中山堂展出，參展會員合影。左起：廖德政、陳德旺、金潤作、張啟華、張萬傳、洪瑞麟。

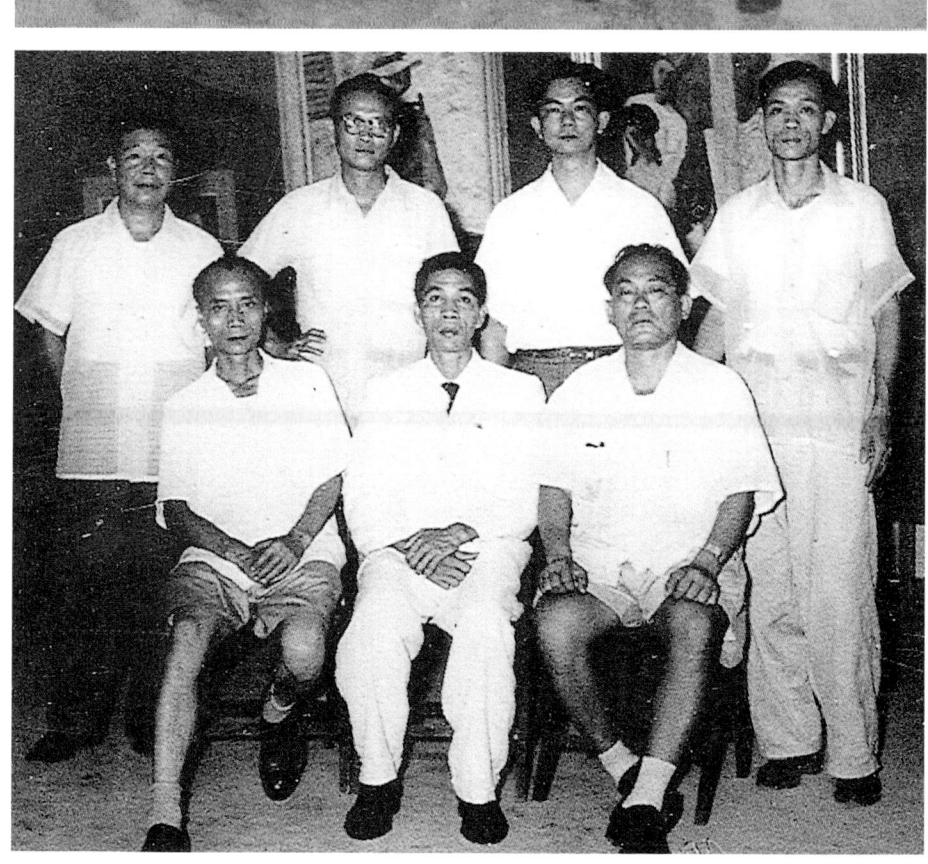

第2屆「紀元美術展‧南部移動展」參展會員合影。前排左起：陳德旺、劉啟祥、張啟華，後排左起：洪瑞麟，許武勇、金潤作、廖德政。

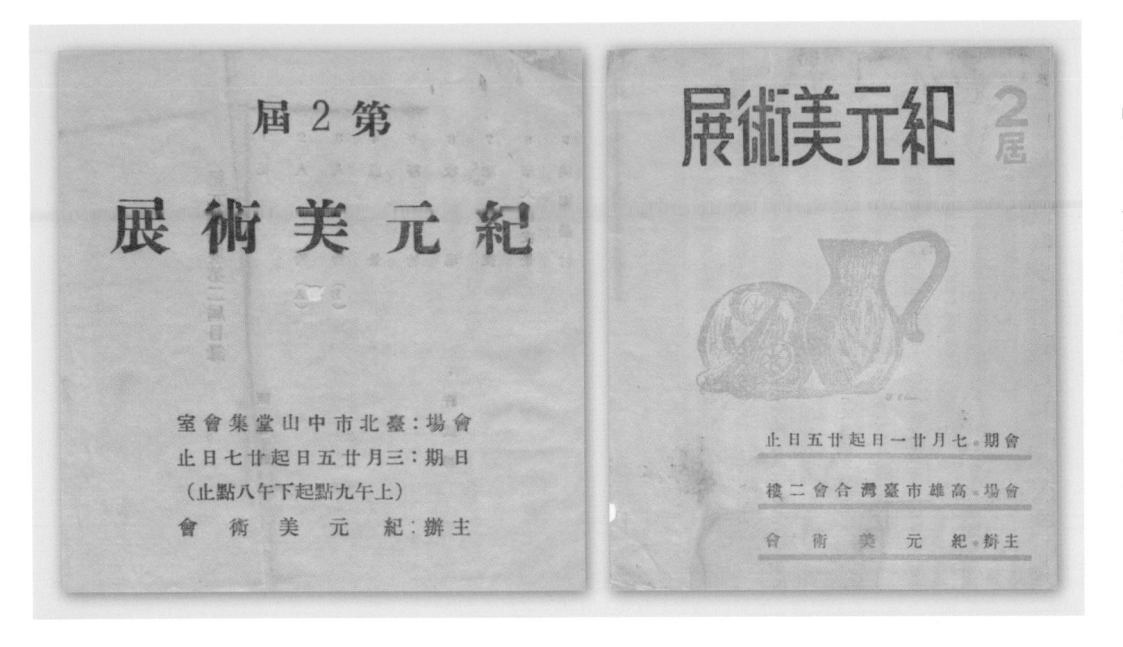

1954年7月，第1屆「紀元美術展」展覽會場，參展會員合影。左起：陳德旺、張義雄、張萬傳、金潤作、廖德政、洪瑞麟。

# 「紀元美術展」的興起

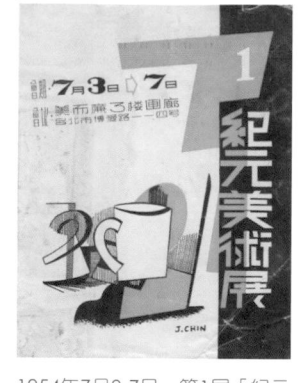

1954年7月3-7日,第1屆「紀元美術展」在台北市美而廉三樓畫廊展出。(陳德旺收藏的目錄)

第2屆「紀元美術展‧南部移動展」作品目錄內頁

1955年,第2屆「紀元美術展‧南部移動展」開幕剪綵,左三為陳德旺。

　　陳德旺返台後,持續他的繪畫研究、探討工作,另方面,默默關心著台灣社會依舊缺乏相互研究的美術團體,難以研究發展純正的造型藝術,乃於1954年會同洪瑞麟、張萬傳、廖德政、金潤作、張義雄合組「紀元美術會」,其創立宗旨:「意在發揚我國藝術之傳統並擷摩西洋各派新法,以期融會有所樹立獨特之風格,並激勵我藝術界囿於墨守之矩矱,嚶鳴互勉。同人等夙志於斯,澹滲經營,努力不懈,絕非牟利,凡此敢掬誠敬告於社會者。」

　　第二屆「紀元美術展‧南部移動展」在高雄舉行,目錄上聲稱:「本會第二屆移動展擇定於高雄,專為就正於南部愛好藝術之人士,互相觀摩研進……,進而創辦美術研究所,以造就藝術人才及藝術同好之共同探討」。陳德旺十八歲進入「大稻埕洋畫研究所」習畫,二十八歲與友人合組「MOUVE(行動)洋畫集團」,他的社會責任:希望成立優良的美術團體與美術研究所,「以造就藝術人才及藝術同好之共同探討」,此理念藉由「MOUVE(行動)展」邁出了第一步,而於「紀元美

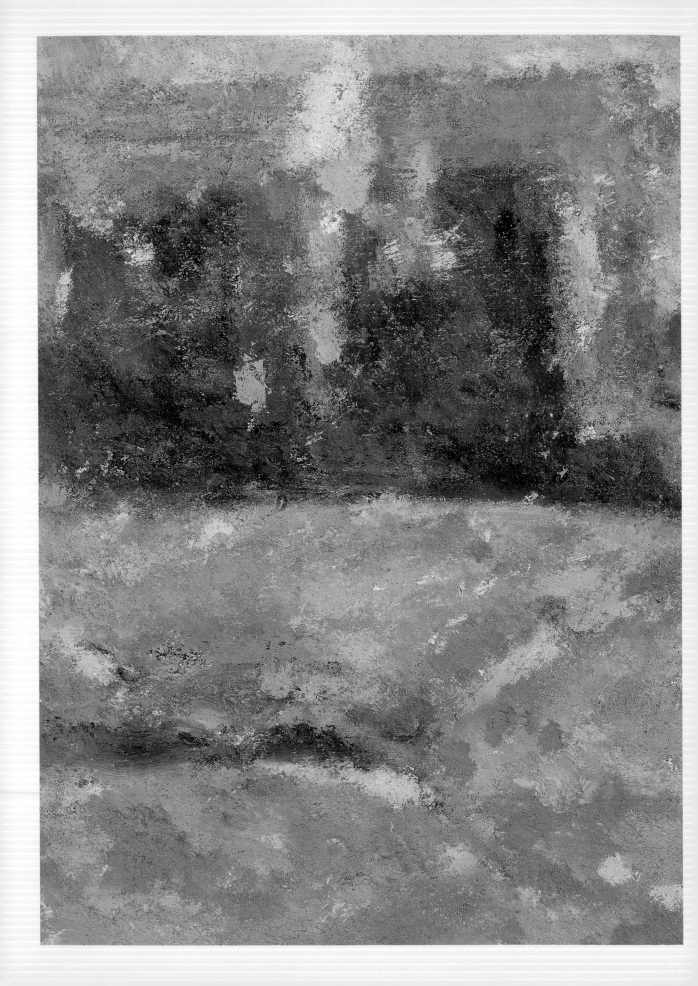

# IV・「紀元美術展」滄桑史

1954年，陳德旺與友人合組「紀元美術會」，

延續「MOUVE（行動）洋畫集團」的創立精神，

藉以激勵美術同好，共同探討純正的造型藝術。

「紀元美術展」舉辦三屆後，因人事紛爭中斷十八年，

而於1974年恢復第四屆的展出。

陳德旺多年以來的作品展示，

吸引一批喜愛他畫作的年輕學子前來學畫，

隨著歲月遷移，枝繁葉茂，

陳德旺的繪畫藝術傳承，

得以綿延至今。

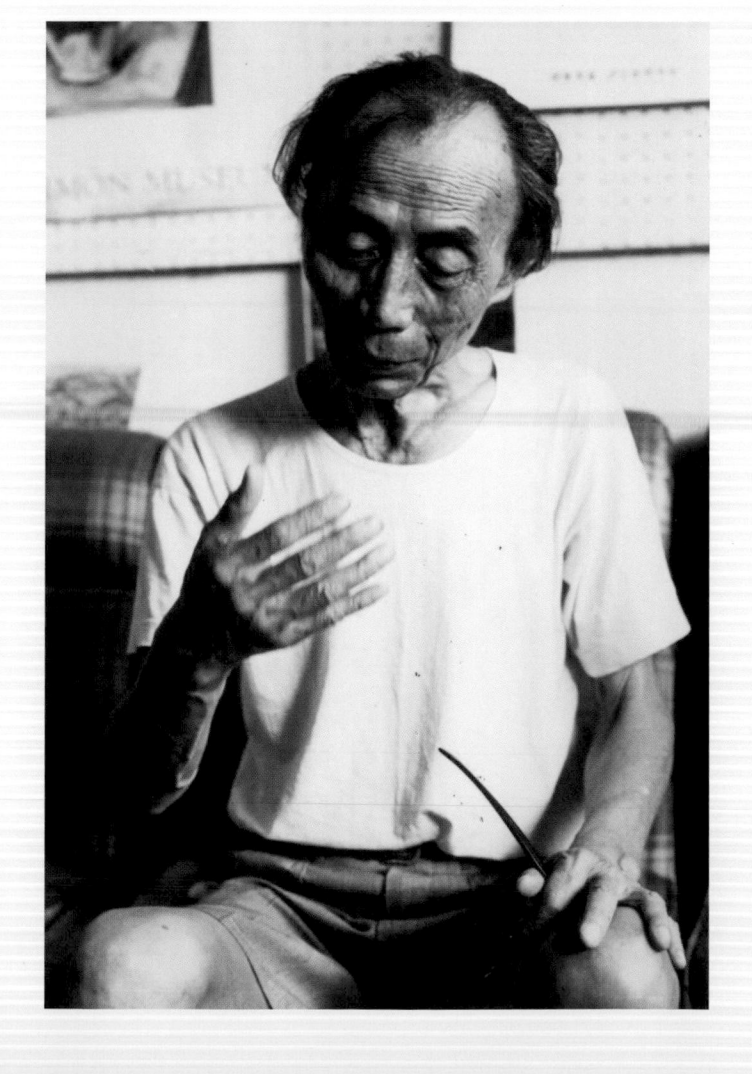

[右圖]
陳德旺小影（周文萱攝）

[右頁圖]
陳德旺　廟（局部）
1980-1984

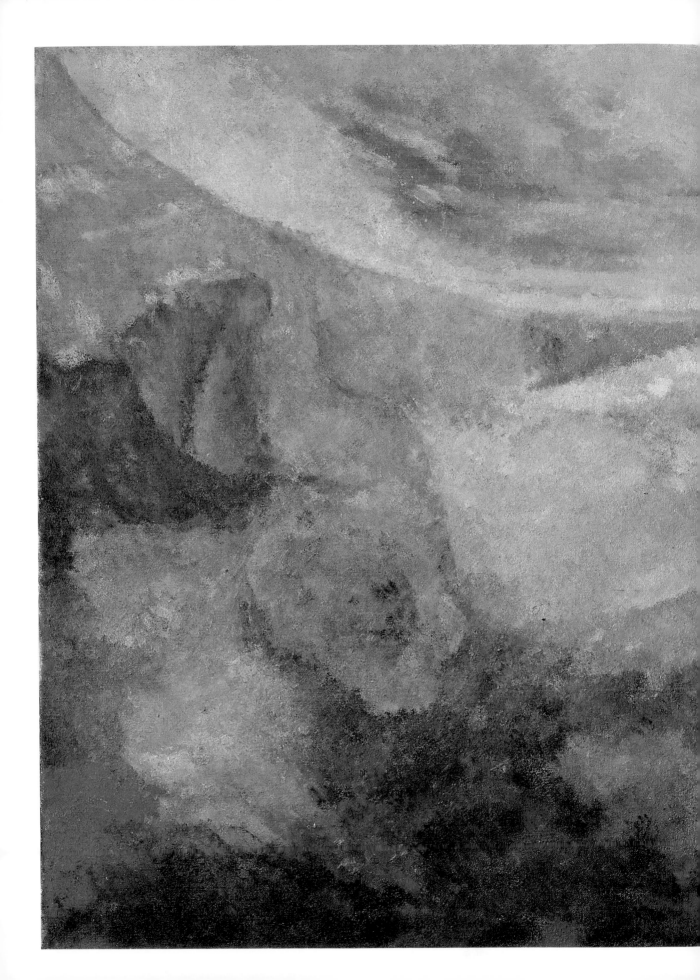

[左圖]
陳德旺　裸女速寫
鉛筆、紙　25.8×17.9cm
畫家家族藏
[右圖]
陳德旺　裸女速寫
鉛筆、紙　25.8×17.9cm
畫家家族藏
[右頁圖]
陳德旺　裸女與大浴盆
1980　油彩、畫布
61×45.5cm　私人收藏

想做「客觀寫實，畫個形體也畫散了，力量出不來。要把力量、感情畫出來，變形（或做色彩表現）的時候，無論怎麼變，那個力量、感情還會出來。」也因此，還需有堅強的素描、造型能力撐持，色彩才具有表現力。

波納爾　浴盆內的裸女
1916　油彩、畫布
140×102cm　私人收藏

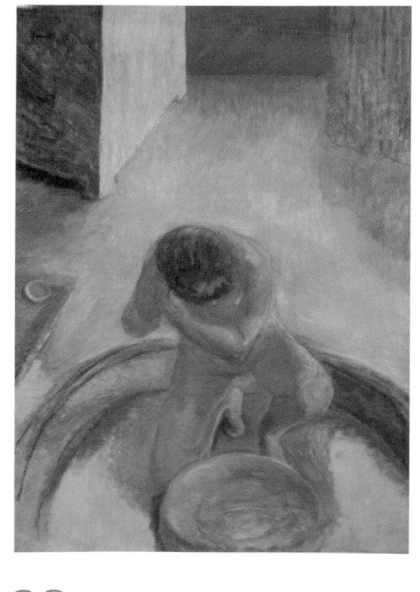

　　另外，陳德旺在〈裸女坐姿〉畫面上，進行了形的分解，〈裸女與大浴盆〉則入於內心不可預知的神祕魅惑。〈裸女與大浴盆〉的主題源自那比派畫家波納爾（Pierre Bonnard），不過兩者表現大不相同，陳德旺說：「有人稱波納爾為『親愛派』，每一張畫，每一個筆觸，都帶上感情」，屬於合理性範疇。陳德旺的〈裸女與大浴盆〉，向內心世界探索，他自述：「我現在的畫（指晚期作品），慢慢會有一些象徵的意味出現，不屬於寫實主義，也不屬於自然主義」，「好像只有將感覺的魅惑與象徵的效果形象化，才能表現精神的真實」（《陳德旺論畫手札》），碰觸心靈未可知的祕境，為了表現精神的真實，只能用象徵手法來處理，以暗示代替說明，藉「由色彩引出預感的世界」（《陳德旺論畫手札》）。

陳德旺　裸女靜物　1980　油彩、木板　41×31.5cm　私人收藏

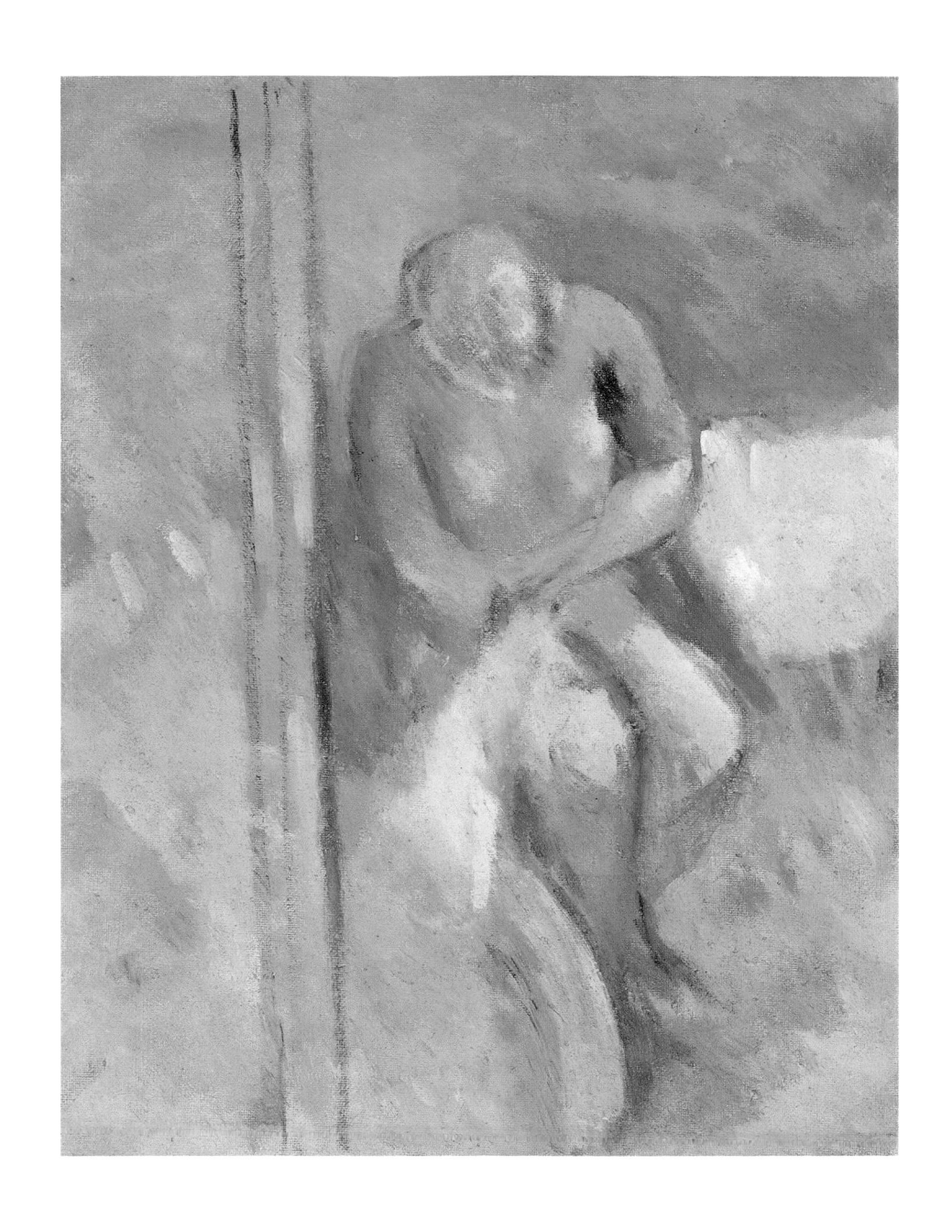

陳德旺　裸女與浴盆
1980-1984　油彩、畫布
35×27cm
私人收藏

問題，不是輕易可以掌握好的。」〈裸女與浴盆〉、〈自畫像（五）〉
（P.56）等，貫徹了他的主張，先以單色（褐色）調建構出豐富的明、暗
階調的和諧關係，慢慢再加上另一個顏色，不但不破壞這個和諧，進一
步強化造型的強度與空間的深度。

　　有關色彩的音樂性，陳德旺這麼說：「圖畫的調子、色調跟音樂很
相似：要能看的悅目，聽得悅耳」、「色彩反應／有重輕」（《陳德旺
論畫手札》）。他認為：素描能力強，就是再現力強，素描能力不好，

陳德旺
裸女（三）
1974
油彩、畫布
27×35cm
私人收藏

陳德旺
裸女（二）
1968
油彩、畫布
27×35cm
陳王春妙收藏

陳德旺畫後一幅〈裸女〉炭筆素描，作於1983年7月。

# 用擦筆的紙畫成的〈裸女〉

　　陳德旺龐大的思想底下，包裹一顆幽默的心，講話很風趣。有一回他笑著說：「我這些人體油畫，是用擦筆的紙畫的。」他畫了一些人體鉛筆速寫，有時候用這些速寫稿來擦拭油畫筆，有時候，就參考這些速寫稿來畫人體油畫。

　　用擦筆的紙畫成的三幅〈裸女〉，延續他一貫的探討路線：色調繪畫〈裸女（一）〉→色彩繪畫〈裸女（二）〉→色彩調和與緊密的空間構成〈裸女（三）〉。陳德旺極重視色彩的調和關係，他說：「使用簡單的顏色，可以表現出很複雜的色彩感覺來。先明瞭單色畫的調和關係，慢慢再加上另一顏色，而不破壞這個和諧；總之，色彩是很深奧的

陳德旺　裸女（一）　1965
油彩、畫布　33.5×45.5cm
江衍疇收藏

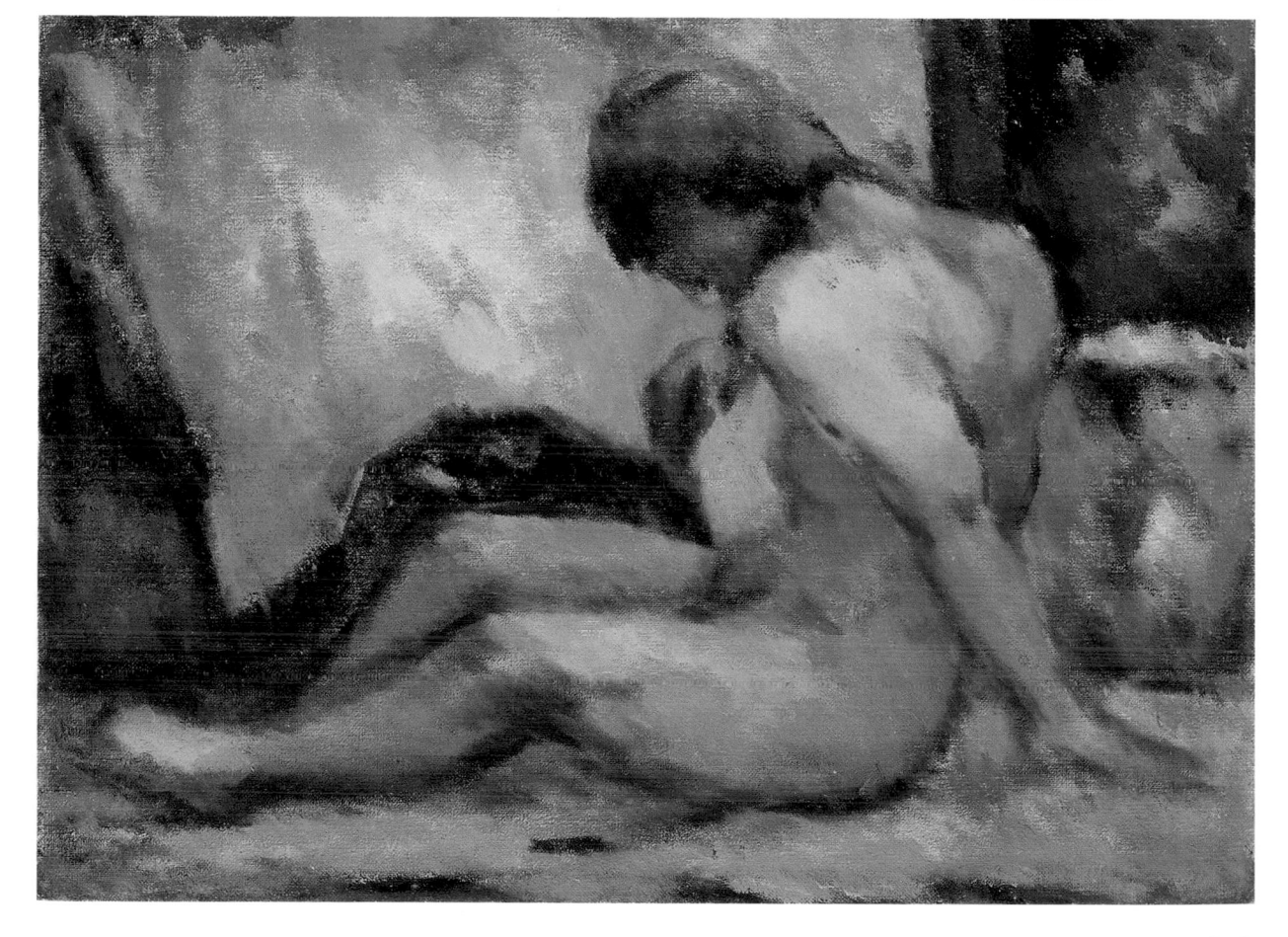

# 【陳德旺〈路厝〉遠景房舍演變圖】

陳德旺油畫作品〈路厝〉遠景房舍一系列演變，以色相對比，描繪建築物重量感的輕重，
展現化平凡為神奇的魔幻妙筆。

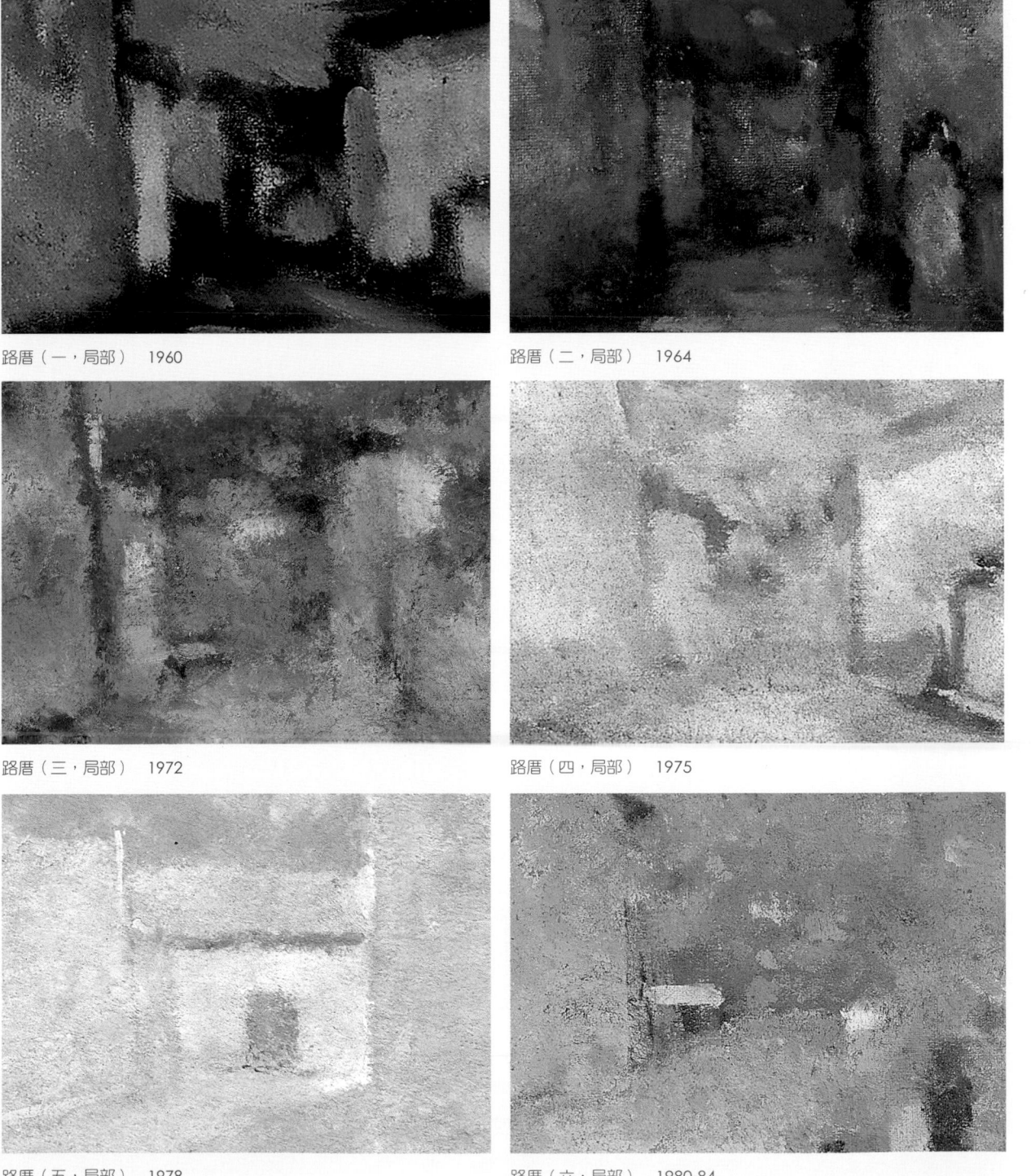

路厝（一，局部）　1960

路厝（二，局部）　1964

路厝（三，局部）　1972

路厝（四，局部）　1975

路厝（五，局部）　1978

路厝（六，局部）　1980-84

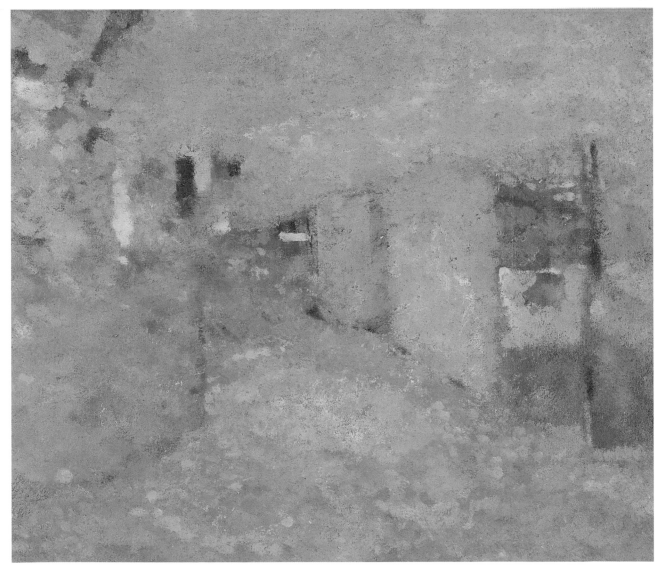

陳德旺
路燈（六）
1980-1984
油彩、畫布
45.5×53cm
私人收藏
（本頁為作品局部圖）

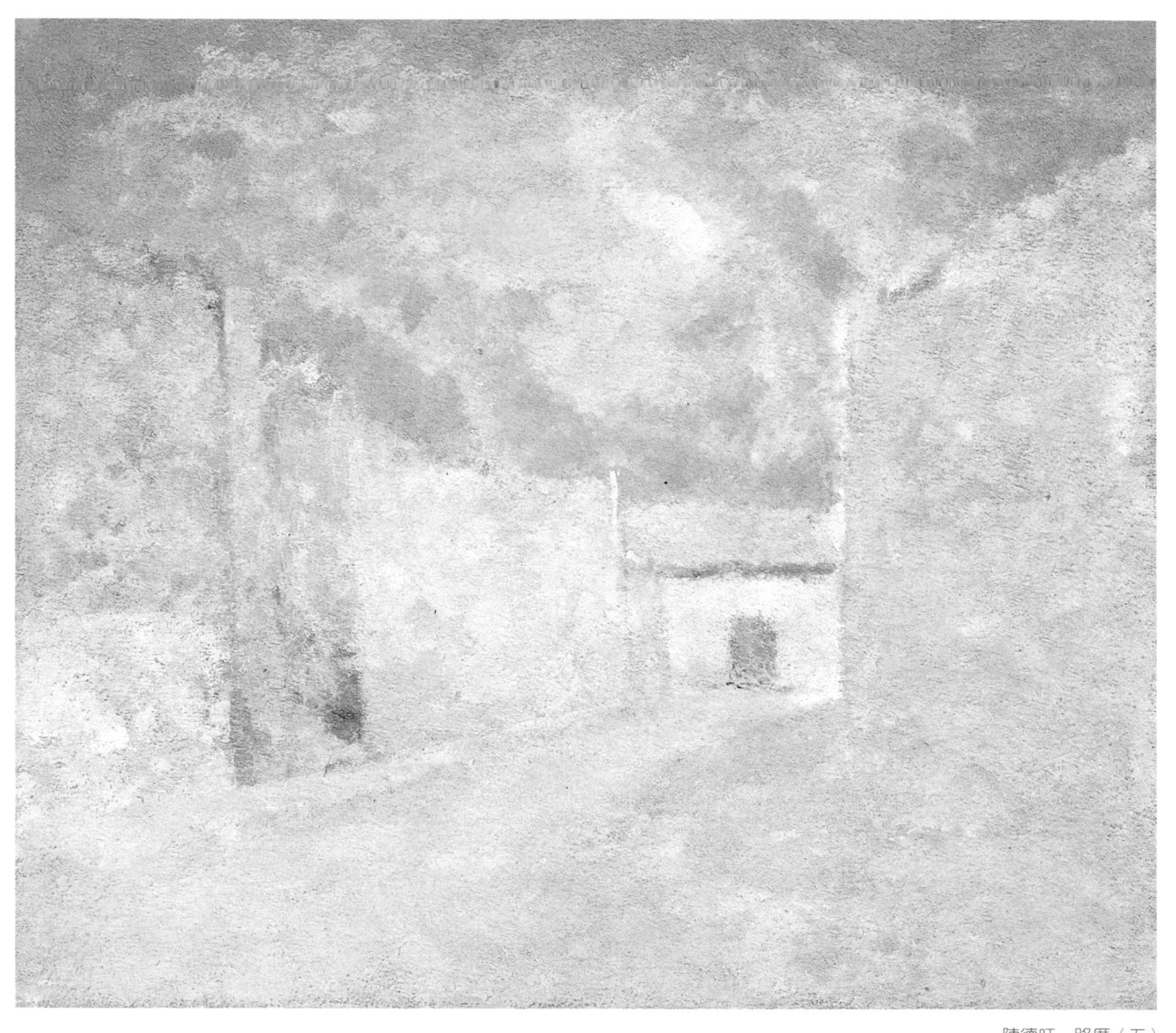

陳德旺 路厝（五）
1978 油彩、畫布
私人收藏

前，有房子隱在樹後（或是〈路厝（六）〉，圖右方那片壁面與天空，兩個色面平擺在一起，相互重疊）——我經常碰到這種情形，這兩個面，前後距離總是拉不開，面與面相交接處的變化還不清楚，也就是基礎不好，素描力量不夠」。從以上談話得知，陳德旺所謂的「基礎」、「素描」，實即以最簡單的單色調素材（炭筆、鉛筆），不斷地深入觀察自然，了解自然，厚植造型能力，以為創作之需；他的炭筆素描，畫到去世前一年。

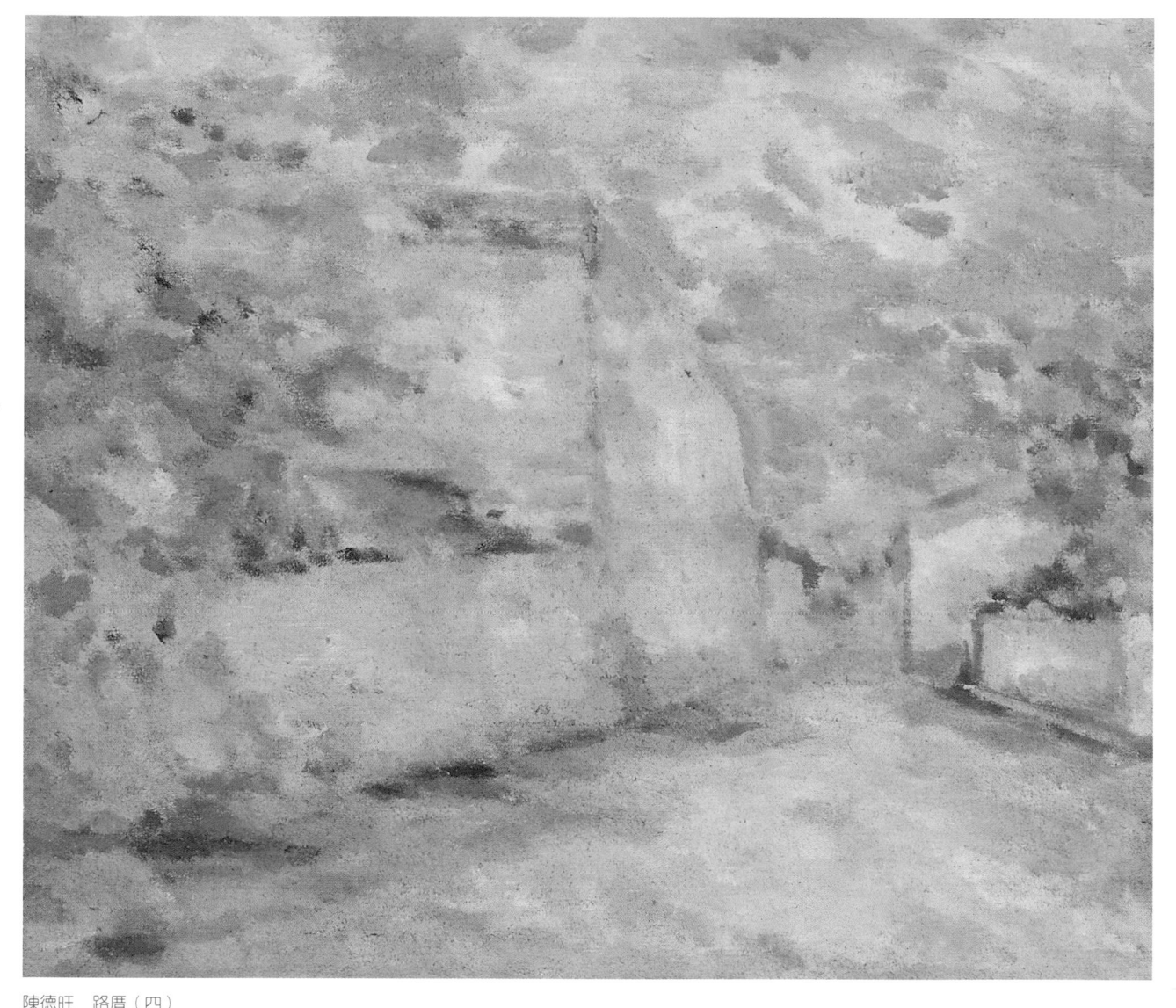

陳德旺　路唇（四）
1975　油彩、畫布
45.5×53cm
私人收藏

在畫面上，此種個人高境界的美感經驗，也成了整個民族的美感經驗。

　　有了個人意想，要表現「自己心裡面的自然」，還得更深入地去觀察自然，陳德旺說：「畫畫，主要是在畫感覺，畫對於motif（一幅畫的主題）的一種感覺，這種感覺靠什麼來支持？是靠造型，造型要做得堅強，非更深入地去看自然不可。」他又說：「我開始畫畫時，喜歡調子，也就是色調，照現在的話來說，即是空氣遠近法；現在畫畫，正好與這種喜好相反：運用色彩。用色彩作畫，另外有一套法則，關鍵在於繪畫的觀念不同了。兩個色面平擺在一起，相互重疊──譬如一棵樹在

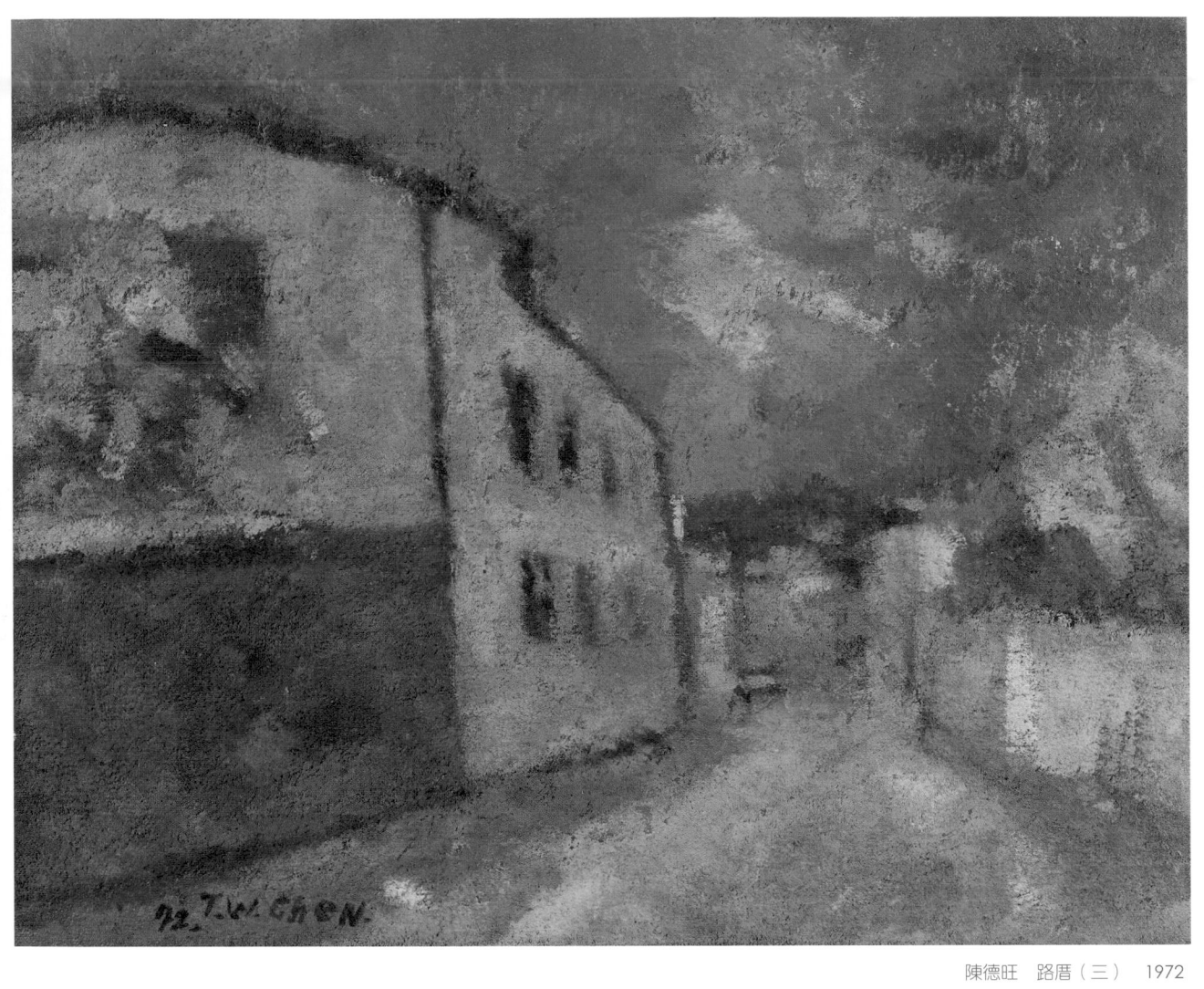

陳德旺　路厝（三）　1972
油彩、畫布　31.5×41cm
王賜勇收藏（左頁為局部圖）

出微妙的情思與個人意想；其目的不在於寫眼前之景，而是面對未可知
世界的探索，以表達「高境界的情感」。

　　何為「高境界的情感」？陳德旺隨手寫下這段話：「情感／保有
高境界的（情感）／所謂高境界是指？／以甚麼作觀點的標準？／塞尚
的場合的解說／推說」。藝術絕非個人囈語，它保有高境界的情感；塞
尚表示：「我們應研讀自然，來了解自己的感覺，此種美感經驗　屬個
人，同時也是傳統的。能深入觀察自然，了解越全面，美術能力越強，
偉大的威尼斯派畫家威羅內塞（Paolo Veronese）等，即為典型範例。」能
深入觀察自然，全面理解自然，確切掌握自己的感覺，以造型手法表現

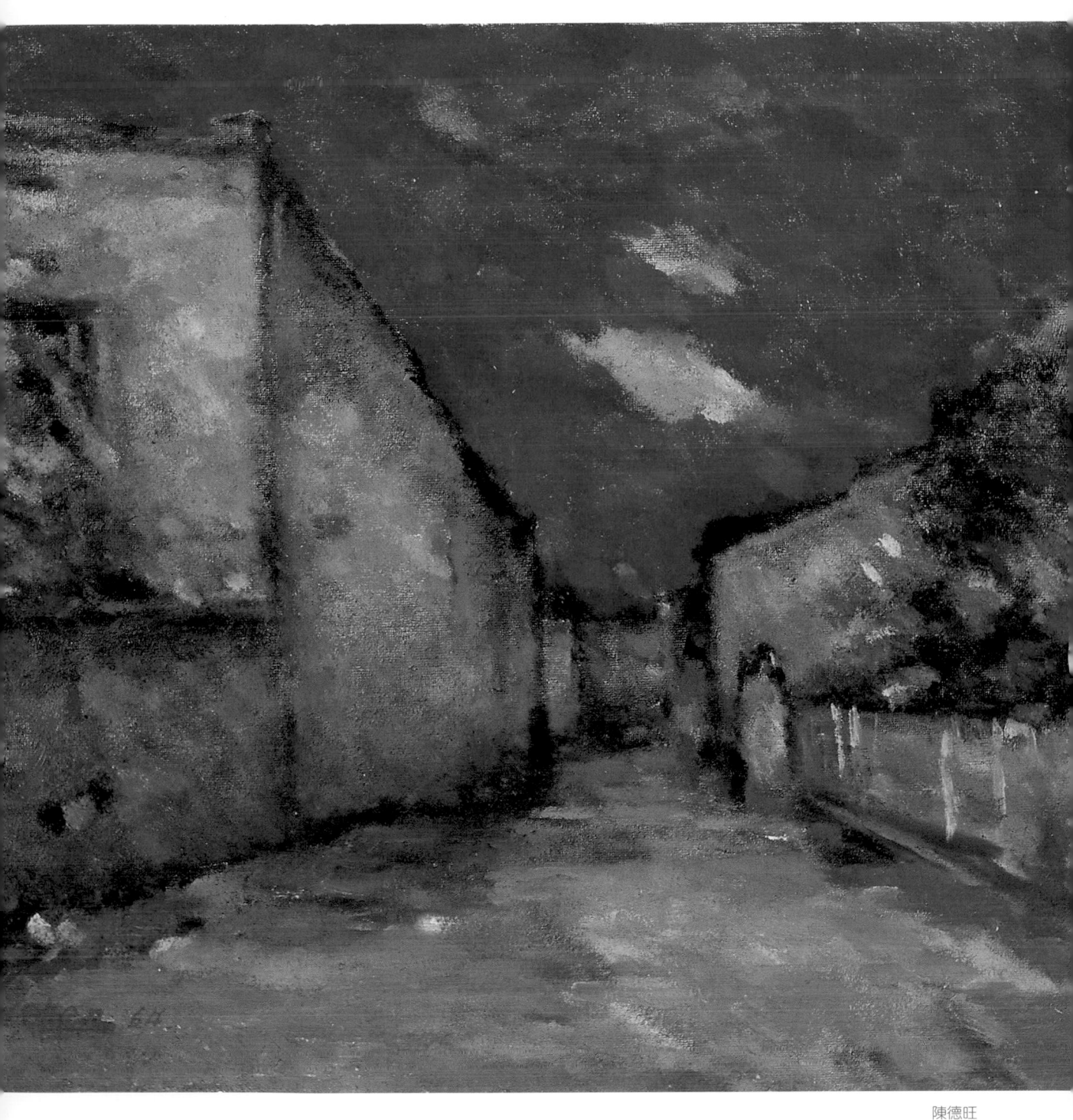

陳德旺
路唇（二）
1961
油彩、畫布
45×60.5cm
林清富收藏

# ▌〈路厝〉，保有高境界的情感

　　再平常不過的題材到了陳德旺手中，也能賦予深刻內容。1960年，他畫出第一幅〈路厝（一）〉，畫中物象簡單不過，褐紅地上兩排白屋、藍天、圍牆、綠樹叢，以固有色入畫，作客觀性的對景寫生。

　　接連下來的五張變奏圖：〈路厝（二）〉先將形、色單純化處理，去除側面窗戶，白屋、褐紅地調整成統一的黃色調；〈路厝（三）〉再強化色彩感覺，以灰色調的黃（地面、圍牆）、綠（左側大建築物、樹叢）、藍（天空）、紫（紫紅圍牆、遠景房屋）作色相對比，建築物重量感增強；〈路厝（四）〉滿眼秋意，「色彩分割」技法入畫；〈路厝（五）〉造型單純化，平面化。

　　同一主題，陳德旺以造型因素來思考、探討，平凡的題材，演化而成〈路厝（六）〉深奧的境象，放眼一片氤氳，形、色交互作用，激盪

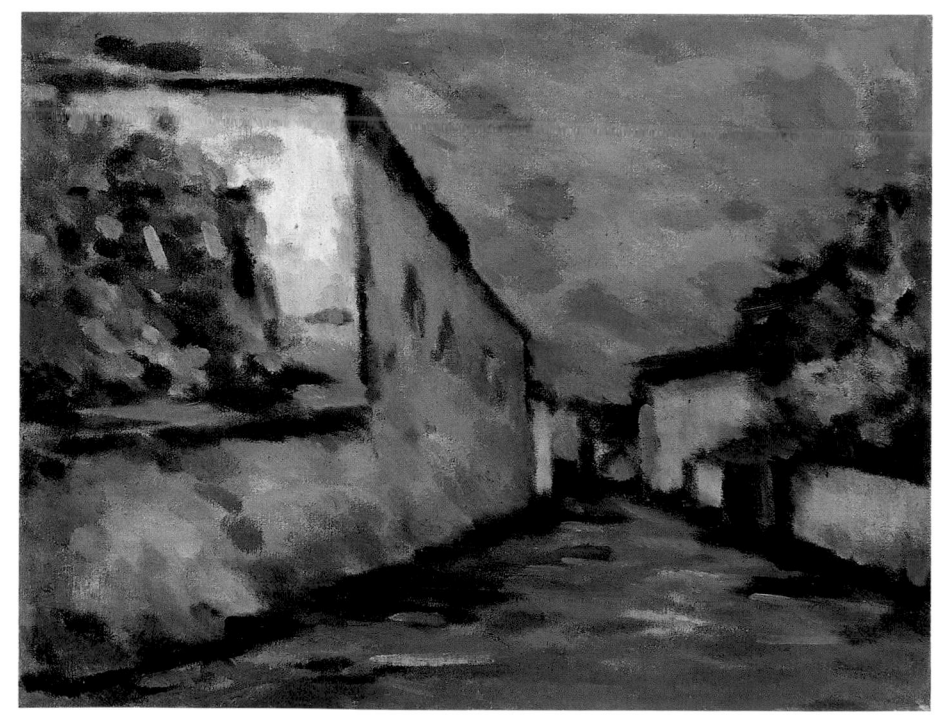

陳德旺
路厝（一）
1960
油彩、畫布
41×52.5cm
私人收藏

的。」

　　西方印象派畫家莫內及後印象派畫家塞尚採取對景寫生方式，來創作他們的藝術；陳德旺把對景寫生的畫當底稿，做出系列畫作，直接面對畫布，探求物象浸泡在陽光與空氣中的變貌，描繪藏身視覺、思想背後的真實境象，他的畫「來自自然，再斷絕自然，而成為自己心裡面的自然。」

　　另一幅題材近似的〈兩棵大樹〉，採用藍綠色調入畫，筆力驚絕，氣魄雄渾。陳德旺的作畫態度是：「……一張畫擺在那裡，這裡點幾點，那裡點幾點，看看它會變成怎樣，自己覺得有趣，也不想把它畫完」；他，思慮精深，以「無心」態度點畫，一幅畫綿延五年、七年，不時加筆。把畫件提在手中，重甸甸的，不知覆蓋了多少舊畫在裡邊，意境如大海般深遠。

陳德旺　兩棵大樹
1974-1980　油彩、畫布
24×33.5cm　私人收藏
（右頁為局部圖）

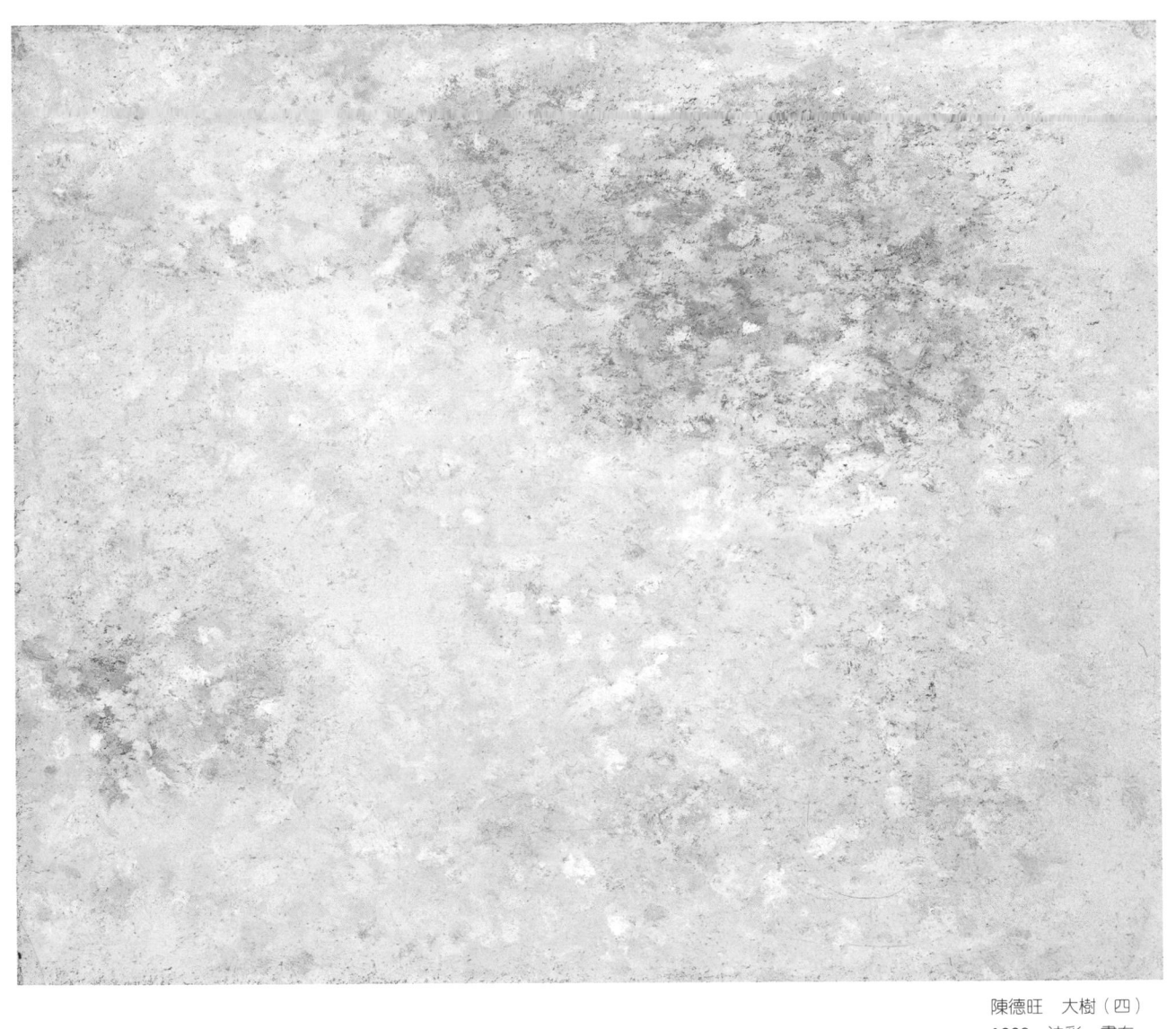

陳德旺　大樹（四）
1980　油彩、畫布
38×45cm　私人收藏

越立體，越接近自然。要求平面性的表現，而表現的對象，依舊是立體的，因此說：表現三次元（客觀自然）時，不可打破二次元（畫布平面）」，把自然的立體空間，擠壓成扁薄的畫面空間，而物象的空間關係，依然保留。

〈大樹（四）〉，畫面出現一小片天空，全幅以淺藍（暗示空氣）、鎘黃（暗示陽光）色調的小圓點層疊而成。大樹下灌木叢及大樹的樹幹，被多層次小圓點進出、稀釋，以致於漫漶不成形，甚或消融不見。在抽象形貌下，仍可隱約感知樹幹與灌木叢的存在，陳德旺的講法是：「追求自然，追求到微妙處，一定是抽象的東西，抽象是從這邊來

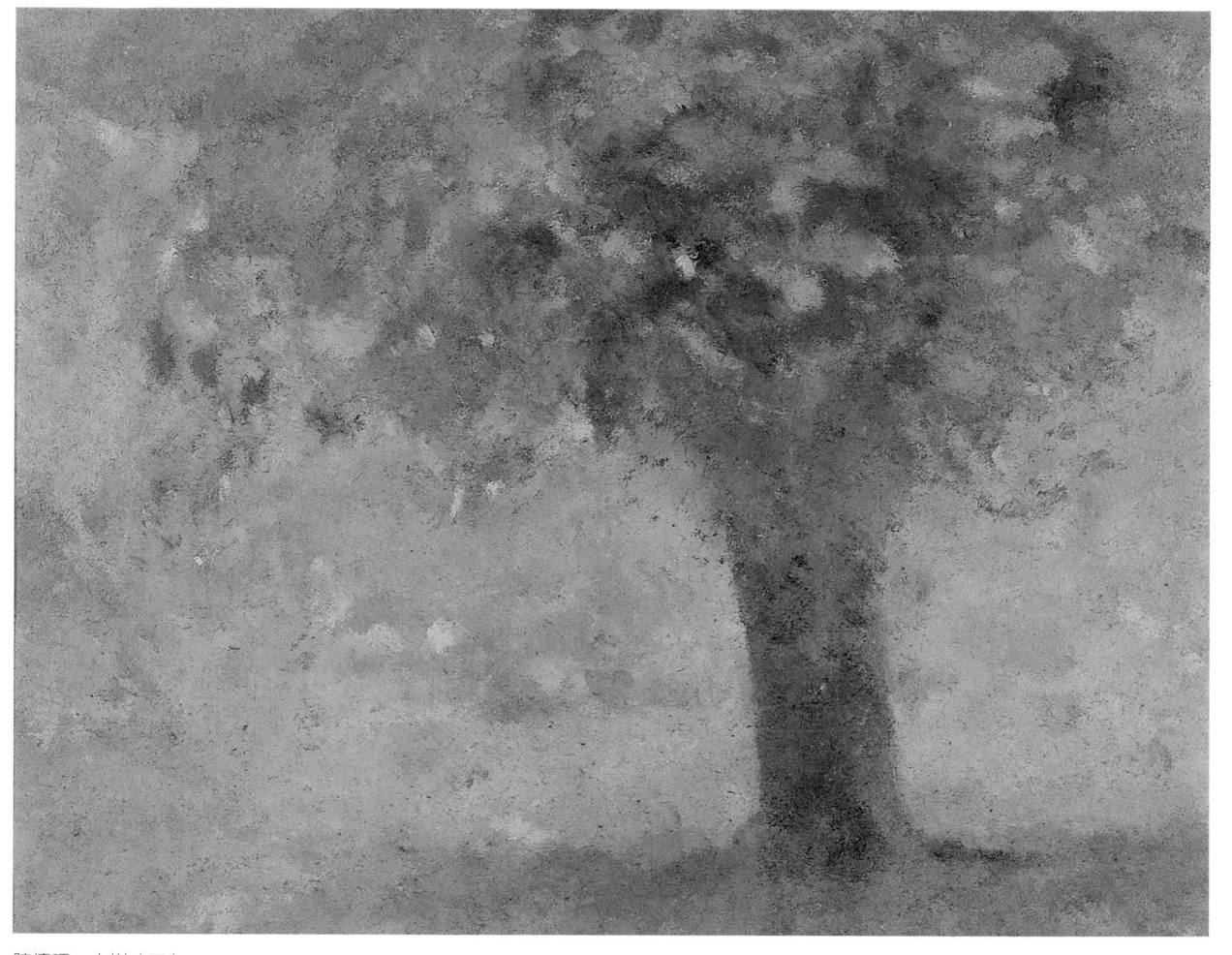

陳德旺　大樹（三）
1978　油彩、畫布
41×53cm　私人收藏

　　陳德旺說：「色彩分割是印象派的武器」，莫內以細線條做他的「色彩分割」，暗示大氣流動與光波的顫動。陳德旺以圓點和短筆觸暗示空氣的流動，結合流動性構成，做他的色彩實驗，下筆有法，又能不拘於成法，展現特立獨行的陳氏畫風，是位根植於傳統的純粹美術研究者。

　　〈大樹（三）〉回歸色調繪畫，以細密、濃稠的灰黃、灰綠色筆觸，畫出陽光淡灑、水氣氤氳的境象。顏料層層交疊，把立體空間壓縮為平坦的平面，底層透現暗藍綠細紋，不規則排列，形成強有力的構成，暗示空間深度。形與形交相重疊、轉移，結合大氣流動，悠然遠引，高明的表現內容遠超乎常人的習慣性經驗。

　　這件作品有平面化傾向，陳德旺的解釋為：「越平面，越接近畫；

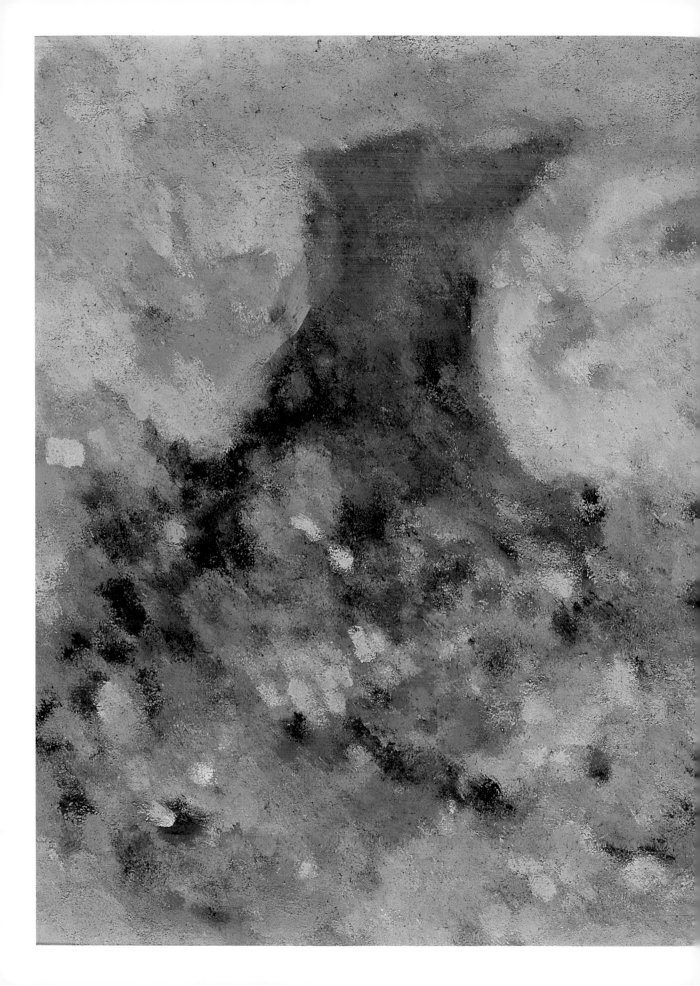

陳德旺
大樹（二）
1974
油彩、畫布
31.5×41cm
私人收藏

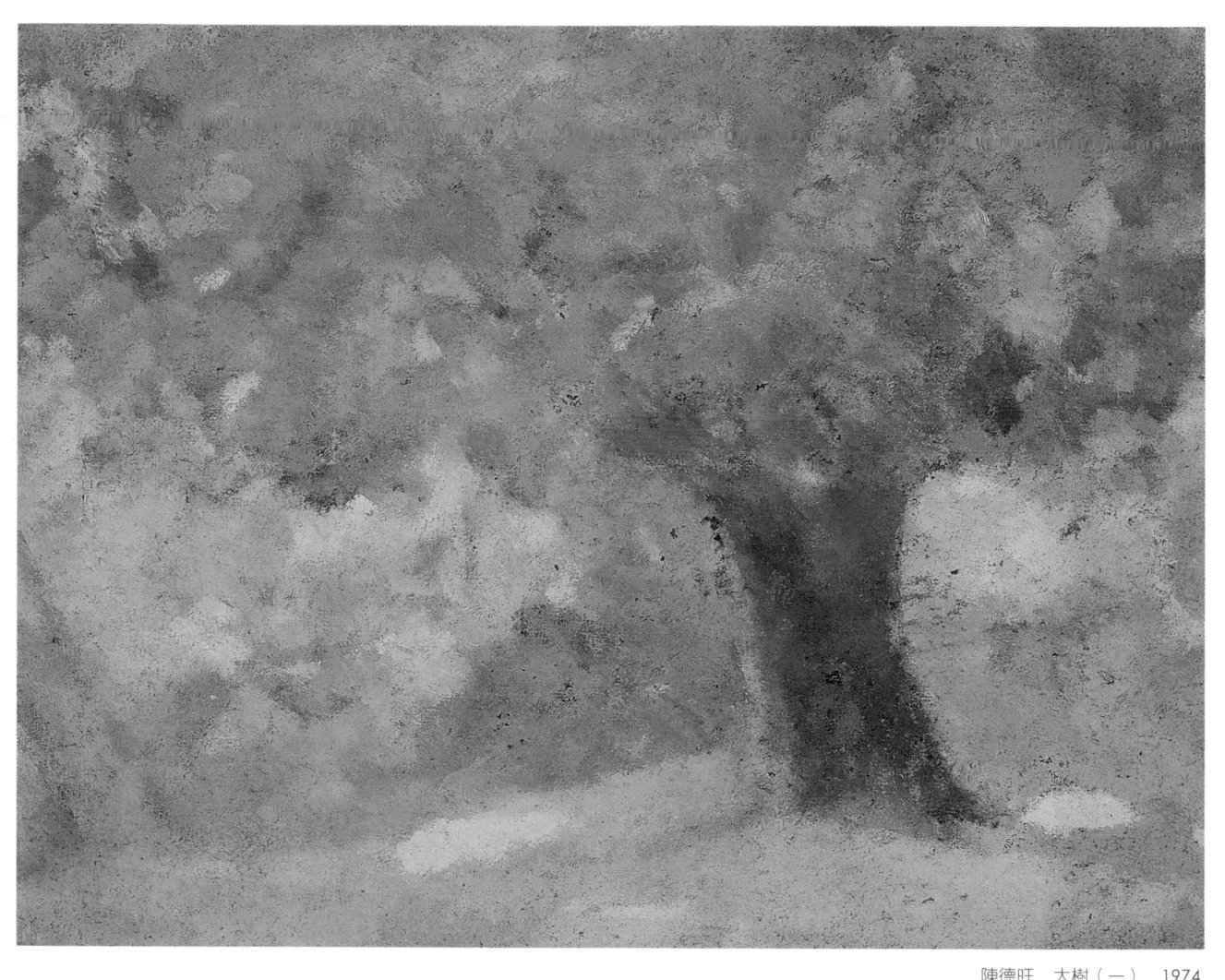

度？何等深度？」（《陳德旺論畫手札》）

1974年，陳德旺製作〈大樹（一）〉，描繪黃土地上一棵大樹，周邊圍繞灌木叢；隨後，他以〈大樹（一）〉作底稿，繪製出意象截然不同的系列畫作。

〈大樹（二）〉採用「色彩分割」技法，以獨立色彩的圓點和短筆觸落筆，不畫輪廓線，色彩由背景畫進樹幹，暗示空氣的進出。面對自然現象，不能只觀察它的外形，還需考慮空氣、光線種種因素，這些因素與物象結合，造成形的崩解與複雜的色彩變化，也因此，「在一個風景裡／一條線／一個面／一個物體／都不可能太具體明瞭」（《陳德旺論畫手札》）。

陳德旺
有樹的風景
1980　油彩、畫布
41×53cm
私人收藏

陳德旺　廟
1980-1984
油彩、畫布
38×45.5cm
私人收藏

## 【陳德旺的印象派實驗】

陳德旺面對西洋繪畫傳統，要求「精密、深刻地瞭解其原理與動機」，為了明瞭自然界中強光對物象形、色的影響，他拿了兩個白瓷盤，一個放在陰影中，另一個放在強光處。放置陰暗處的盤子形體完整、色彩統一；而局部被強光照射的盤子，則形體破裂，色面破裂。

陳德旺把類似的實驗寫在便條紙上，來解釋塞尚與莫內，他們同樣以寫實（寫當時的現象）的態度面對自然，卻畫出畫風迥異的作品。

陳德旺說：「陰天時物體的輪廓明顯，東西的固有色很明瞭，在形與色方面，較能符合塞尚的要求。」這好比放置在陰暗處的白盤，形體完整、色彩統一。

「莫內說：『有一天（1878年左右），在Vernon停留時，我發現一座教堂呈現奇特的光影變幻，我開始畫它。當時正值初夏，仍屬多霧的日子。清晨薄霧為一道陽光剎時劃破，溫熱的陽光只能慢慢溶解這座大建築物罅隙內的霧氣，但見徹天徹地的霧氣籠罩幾塊黃金寶石。』

這一次的觀察，實為我那些〈大教堂〉畫作的前奏。我在Vétheuil住了十年，然後遷往Giverny；亦即十或十二年之後，有一天我注意到清晨薄霧為第一道陽光所穿透，而現出虹彩，我以同樣態度去觀察，開始一系列〈乾草堆〉的製作。五、六年後又畫了〈大教堂〉。」陽光射破被霧氣籠罩的建物，形體破裂，色面破裂，另加上虹光，綜合而成印象派最高成就──莫內〈浮翁（Rouen）大教堂〉的理論基礎。

陳德旺以實證精神，精密、深刻地瞭解古代大師作畫的原理及動機，不走表面學樣的路子，他的畫作下筆有法，充分表露個人的意想與氣質。

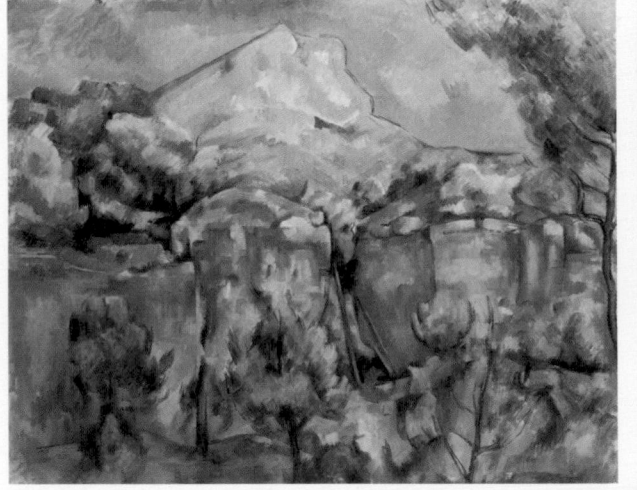

塞尚　由Bibémus採石廠遠眺聖維克多山　1897
油彩、畫布　66×81.3cm　美國巴爾的摩美術館藏

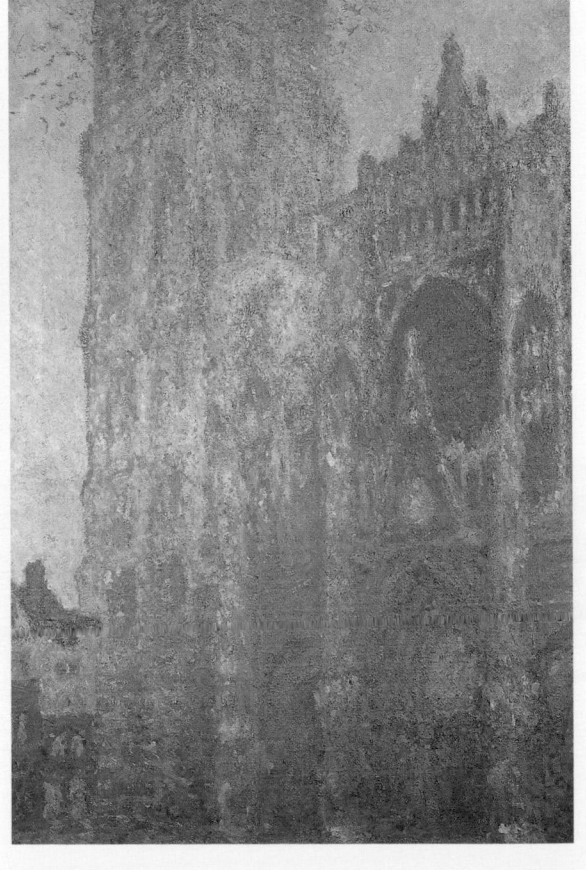

莫內　浮翁大教堂　1893
油彩、畫布　91×63cm　巴黎奧塞美術館藏

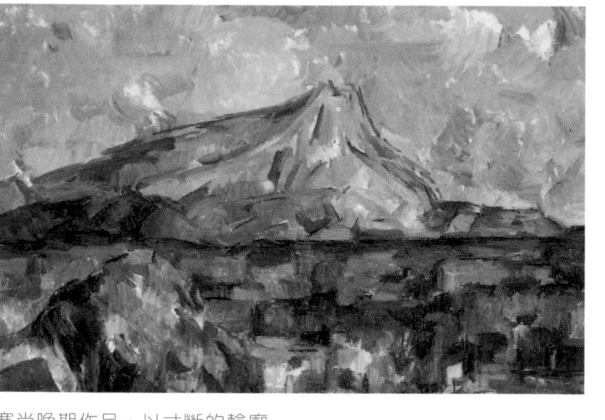

塞尚晚期作品，以寸斷的輪廓線，表現空氣在物體形象中進出的狀況。

也被強光分割成白色（強光處）與灰色（陰暗處），色面破裂。

陳德旺藉由這個實驗，說明強光與形體結合，導致形體分解、色面破裂的自然現象，他說：「塞尚晚年，把空氣成分看得很重，空氣在物體形象中進出，晚年所畫的山，輪廓線就不可能像早期作品那麼明顯」，以寸斷的輪廓線，表現空氣在物體形象中進出的狀況。

陳德旺以自然觀察和窮究學理之心，重新理解西洋繪畫傳統的一些重要課題，自古典派、印象派、塞尚以迄高更的綜合主義、那比派、象徵主義……，見解獨到，其切入點有異於理論家的學理匯整與文字搬弄，深切明瞭原理創發過程，把所有經驗融入作品中，以形、色作深層思考與情境抒發，完全是原理與個人意想的交融推演，展現出藝術深度。

# 〈大樹〉，來自自然，再斷絕自然

[左下圖]
陳德旺拍攝的有樹的風景
[右下圖]
莫內　垂柳　1919
油彩、畫布　99.1×120cm
巴黎瑪摩丹博物館藏

陳德旺以不沾名利的純粹之心研究繪畫，人到中年，研究方向逐漸明朗，經常拿一幅對景寫生的畫當底稿，做成系列畫作，一步步探討：「用一色，畫一筆，這一色一筆，到底能把什麼樣的內容，做到何種程

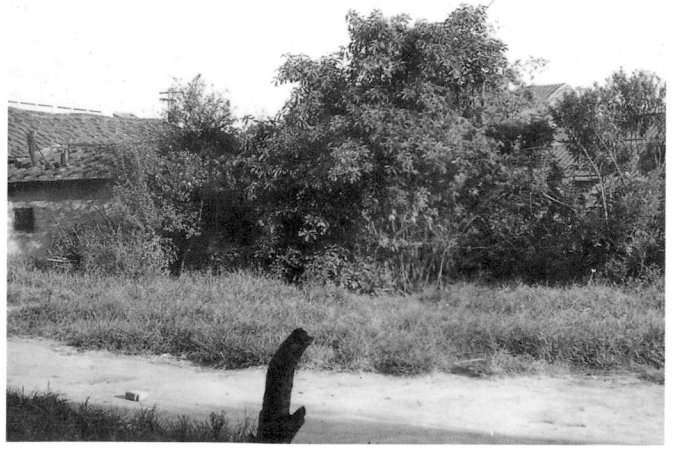

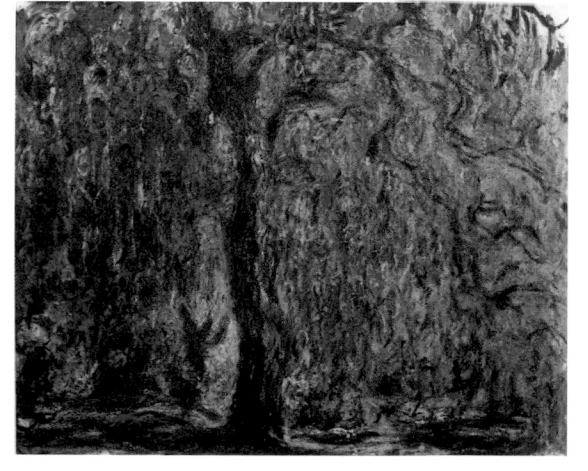

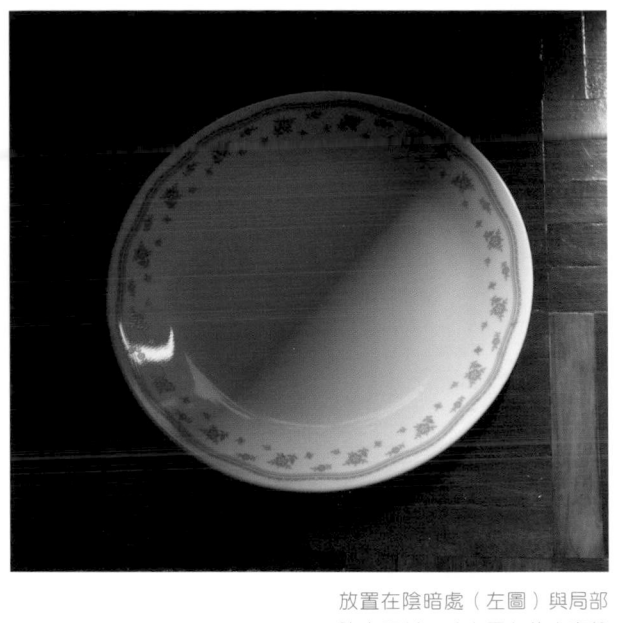

色彩的技術」，研究古人的畫作、畫理，從而衍生出個人對繪畫本質性
課題：光線、色彩的深刻理解。

　　陳德旺說：「陰天時，物體的輪廓清晰，東西的固有色很明顯，
在形與色方面，較能符合塞尚的要求」；至於強光，會破壞物體的色面
與輪廓線。為了說明此一現象，他以兩個白盤為例，一個盤子放置室內
陰暗處，形體完整，色彩統一。另一個則放在強光照到的地面，盤子半
在強光中，半在陰暗處，即刻被強光分割成兩個半圓形，形破；白盤

# 作畫，「理」字最緊要

　　研習繪畫，自古以來中西一理，不外乎：以古人為師，以自然為師。

　　元代畫家黃公望認為：「作畫只是個理字最緊要。」1903年，法國畫家塞尚致卡慕安（Charles Camoin）函述及：「天地萬物——尤其藝術——只是一個理（theory）字，從與自然的接觸中領會、運用。」

　　古代大師的「畫理」，源自於自然，此即「以自然為師」，作品缺乏畫理的探研，容易流於浮面的表現，深度不夠。我們研習古人的畫蹟與畫論，必須進一步追溯它的源頭，亦即：面對自然而作探討，從與自然的接觸中，領會畫理的真實意涵，化而為個人體驗，在畫面上運用、深化，陳德旺所謂的：「有時候用法則來修正自然，有時候用自然來修正法則。」

　　陳德旺的學畫歷程，奠基在對畫理、對自然的「正確探究」上。他長期研究印象派，留日時所畫的〈競馬場風景〉，即以擬印象派畫風繪成，這一類表面學樣、追形式、追流行的作品，事後檢討起來他深感不滿。陳德旺進一步探究、學習，得出個人體悟，他認為：「研究印象派，主要是研究光線、色彩，以及光線、色彩的關係，還有表現光線、

陳德旺收藏〈競馬場風景〉的明信片

陳德旺　競馬場風景　1939
第2回「府展」展出作品

# III • 陳德旺的研究
# 探討之路

陳德旺以自然觀察和窮究學理之心，

重新理解西洋繪畫傳統，

把所有經驗融入作品中，

用形、色作深層思考與情境抒發。

他的畫來自自然，再斷絕自然，

而成為自己心裡的自然；

為了表現精神的真實，

陳德旺以象徵性手法，

揭露內心不可預知的神祕魅惑。

[右圖]
陳德旺小影
[右頁圖]
陳德旺　裸女坐姿（局部，全圖見P.87）
1980

陳德旺　攝於1983年

穿著長褲已感費力，將不久於人世，肉體的病痛表現在一臉愁容上，然而，筆觸的細緻、流暢，輕重拿捏適切，心靈實已超脫肉體的羈限，得以自在翱翔。

　　陳德旺的自畫像，不為了突顯人物的特徵與性格，它們奠基於西洋造型傳統的深刻理解與探討上。這個人，與畫的關係太過緊密，無形中，他的探討性、思考性、堅毅的性格等，在畫面上表露無遺，有異於本人照片的單一特質。

　　有一天，陳德旺笑著告訴筆者：「我的自畫像，他們最愛了」，那是收藏家的最愛。

陳德旺作畫時，把畫筆多沾的顏料揩在畫架上。

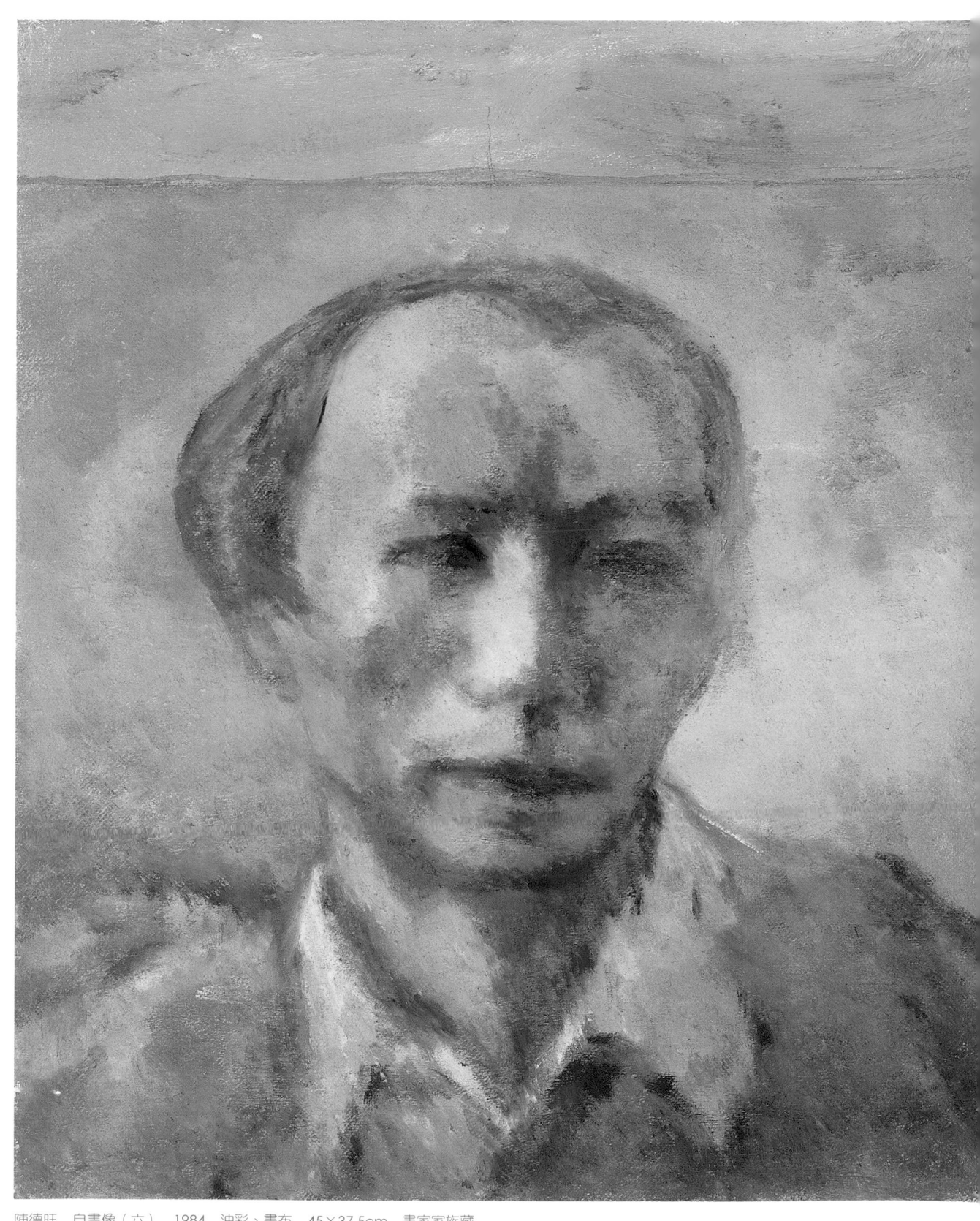

陳德旺　自畫像（六）　1984　油彩、畫布　45×37.5cm　畫家家族藏

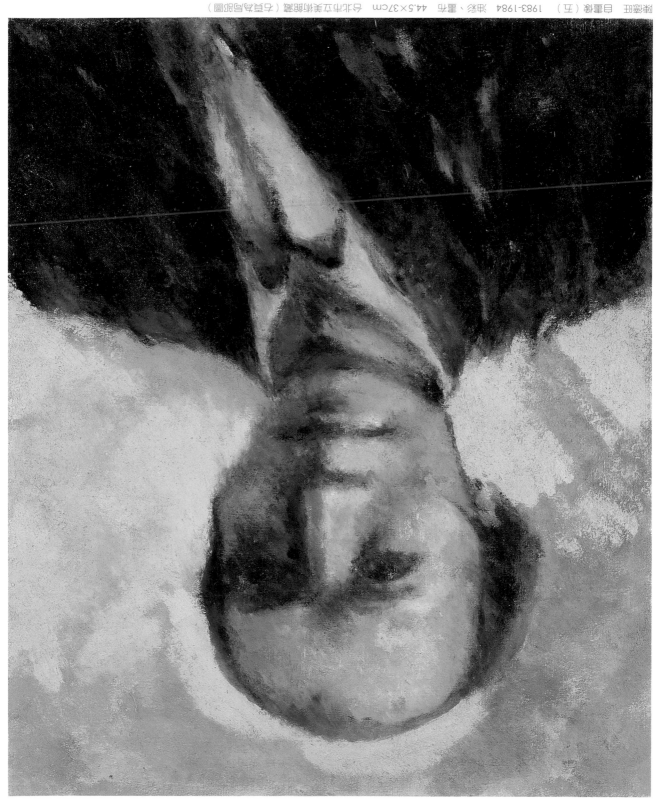

陳德旺 自畫像（五） 1983-1984 油彩、畫布 44.5×37cm 台北市立美術館典藏（名單為翻拍圖）

德旺一買回顏料，先將它立起，開口朝上倚靠壁面而放，擱置三個月、半年，顏料粒子逐漸下沉，油上浮，再擠出多餘的油。顏料濃稠了，可以厚塗，但又怕畫筆沾多了顏料，一塗上去，顏料會凸出畫面，造成小疙瘩，他會謹慎地在畫架上揩去多餘的顏料，務求平平疊上，緊密而厚實。

　　多年後，陳德旺以同樣圖形畫成〈自畫像（五）〉，臉部略為拉長，增強色彩對比，背景用淺桃紅色簡單塗抹幾筆，強化頭部的圓度與厚度，清楚表現出人物與背景的空間距離，筆觸具有造型價值。

　　〈自畫像（五）〉則為色彩的饗宴，先刷好淺藍底色，再薄塗黃、綠、紅等對比色，畫面上空氣流動，筆觸即色彩、筆觸即造型，自由移轉、建構，手法隱微，存有深意。作此畫時，陳德旺癌病嚴重，靠己力

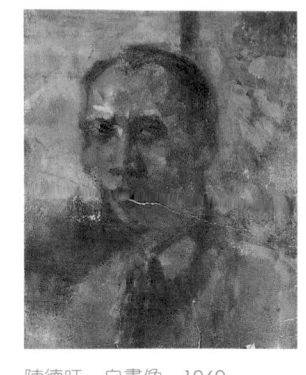

陳德旺　自畫像　1960
油彩、紙　40.5×30.5cm
畫家家族藏

[下圖]
陳德旺　約攝於1982年
[左頁圖]
陳德旺　自畫像（四）　1976
油彩、畫布　45.5×38cm
畫家家族藏

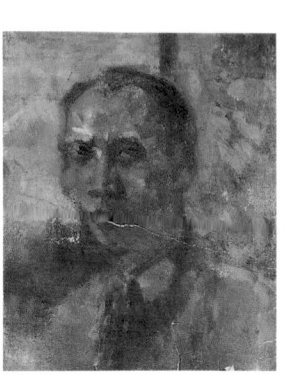

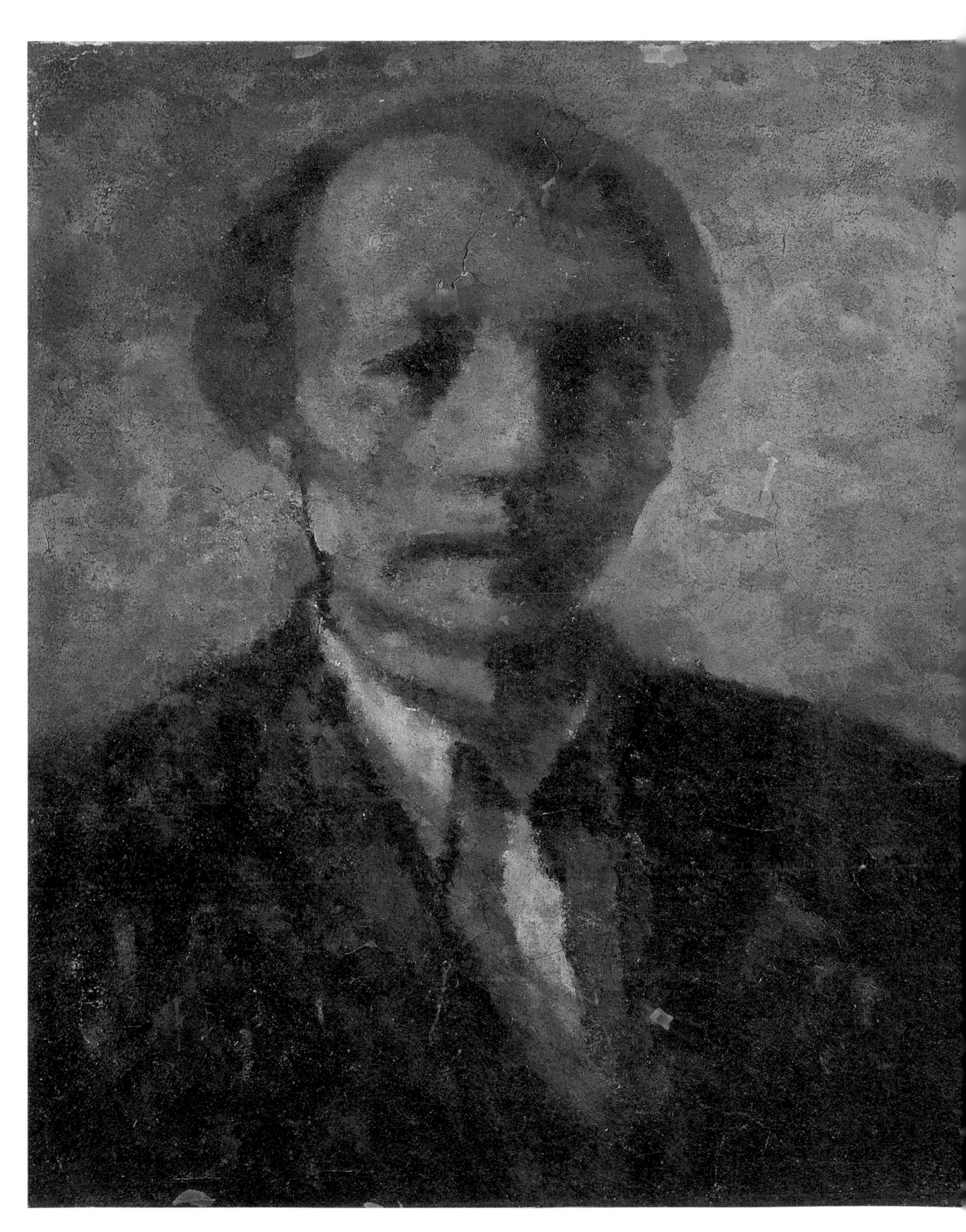

陳德旺小影

（三）〉，獨立性筆觸具有「面」與「空間」價值，自由揮灑出豐富的
階調，個人意韻與造型的純粹性，達到一個高峰。

　〈自畫像（四）〉以濃稠的顏料層層重疊，將空氣擠壓掉，投注
了大量的時間與心力來製作：「一個形體／一個色（彩）／是從惡戰苦
鬥中得來的／不是模做自然得來的」（《陳德旺論畫手札》），畫面密
度與形的厚實感，已做到能力極致。市售機械研磨的油畫顏料，為使
滾筒能順暢運行，須添加較多的油，以至於顏料稀薄，無法厚塗。陳

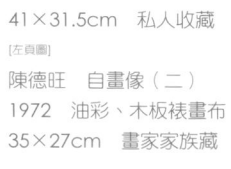

[左上圖]
陳德旺　自畫像（三）
1974　油彩、畫布
41×31.5cm　私人收藏
[左頁圖]
陳德旺　自畫像（二）
1972　油彩、木板裱畫布
35×27cm　畫家家族藏

53

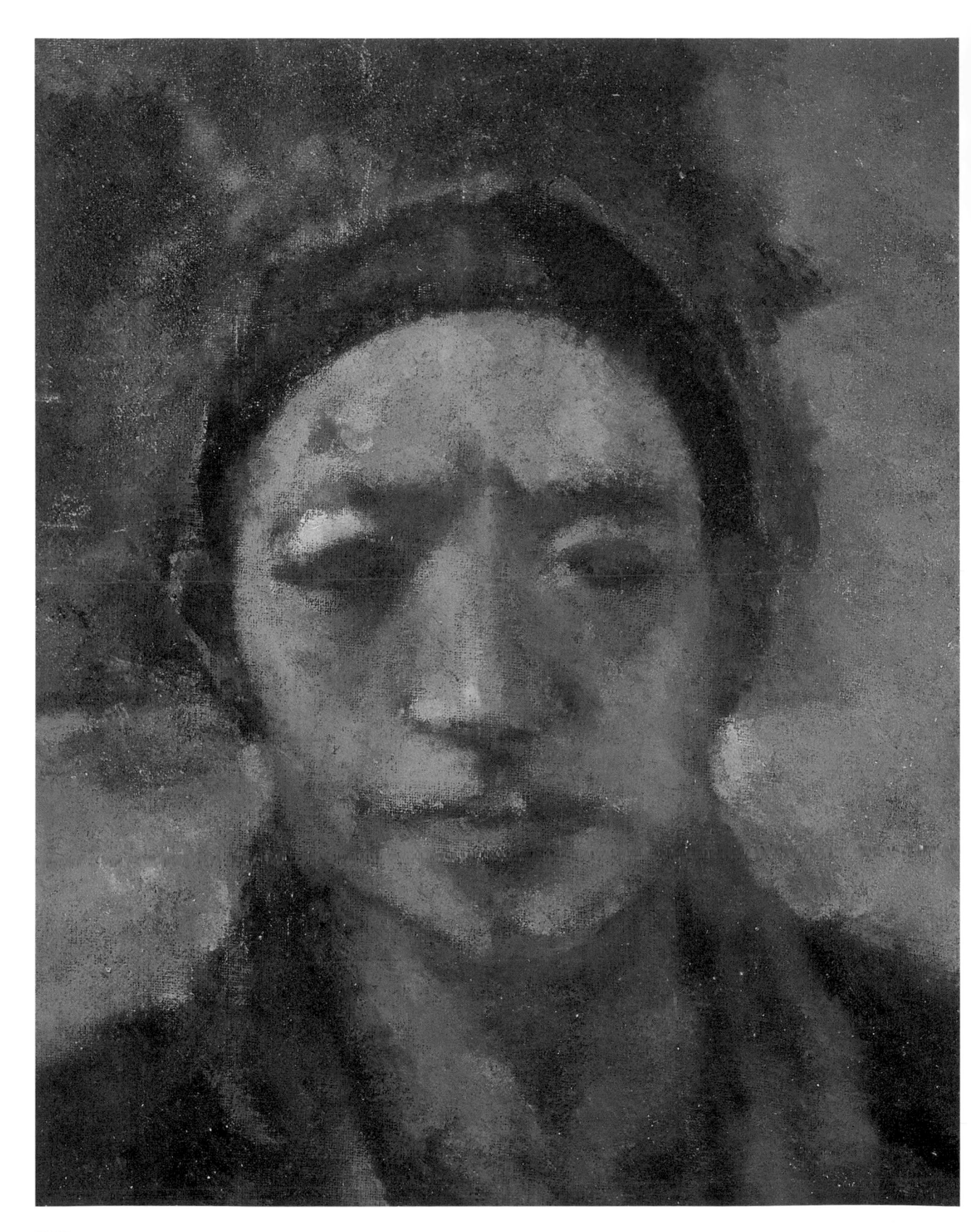

# 陳德旺〈自畫像〉是收藏家的最愛

我們從陳德旺的幾幅自畫像，可試著追尋他的探討軌跡。〈自畫像（一）〉採用古典派常用的褐色基調，在一片褐黑色中出現漸亮的層次，以素描手法來處理，試著以三個音階，而非八個音階來唱歌。〈自畫像（二）〉接受塞尚啟迪，把自然翻譯成造型，用「面」的觀念，將一個個小面連綴成厚實的立體，探討畫面的造型性與空間感。〈自畫像

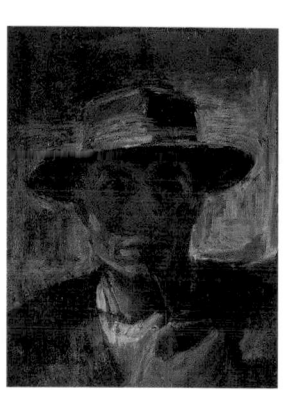

陳德旺　自畫像　1968
油彩、木板　41×31.5cm
葉榮嘉收藏

[左圖]
年輕時期的陳德旺

[左頁圖]
陳德旺　自畫像（一）
1941-1943　油彩、畫布
33×23.5cm
畫家家族藏

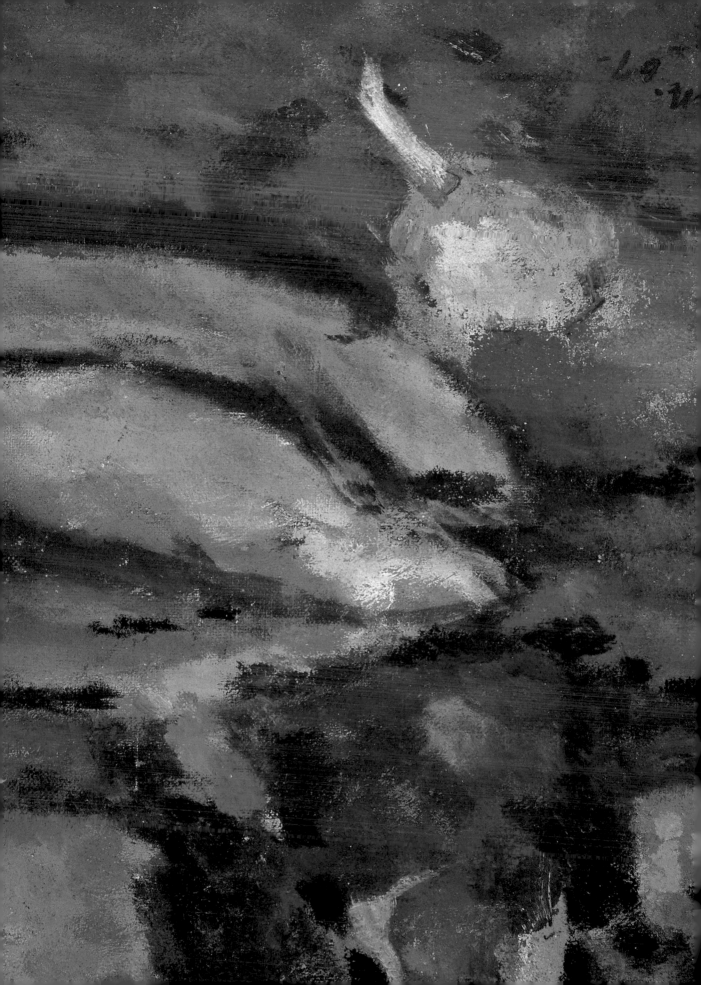

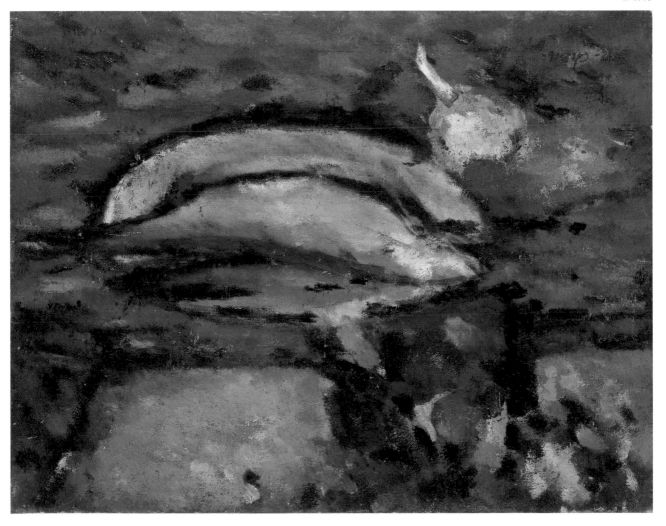

陳德旺
魚前靜物（三）
1967
油彩、畫布
32×41cm
蔡麗香收藏
（名章為倒視圖）

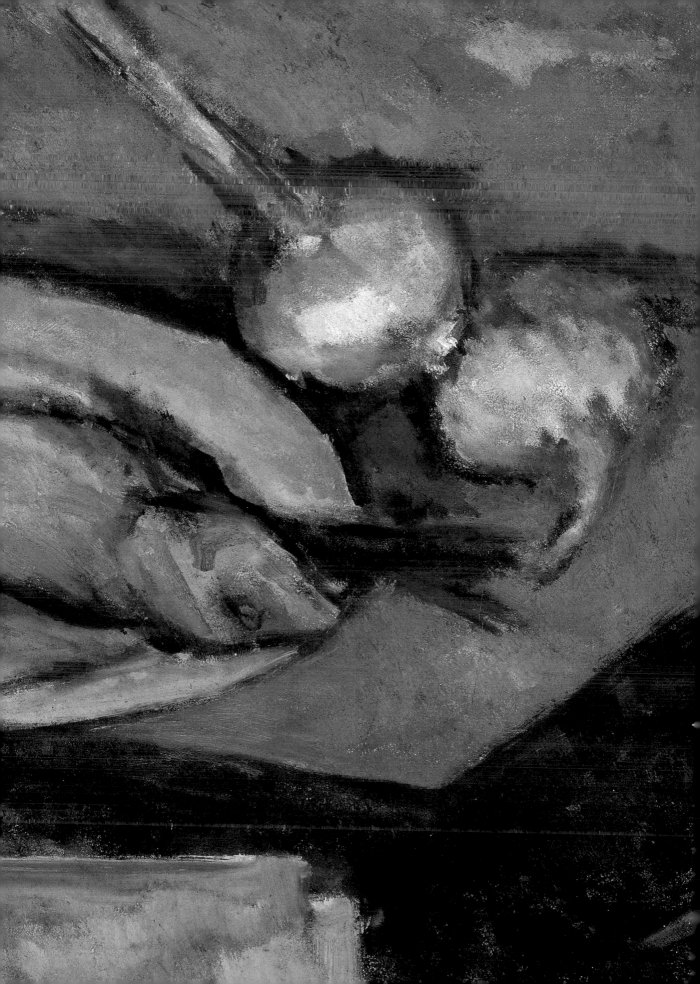

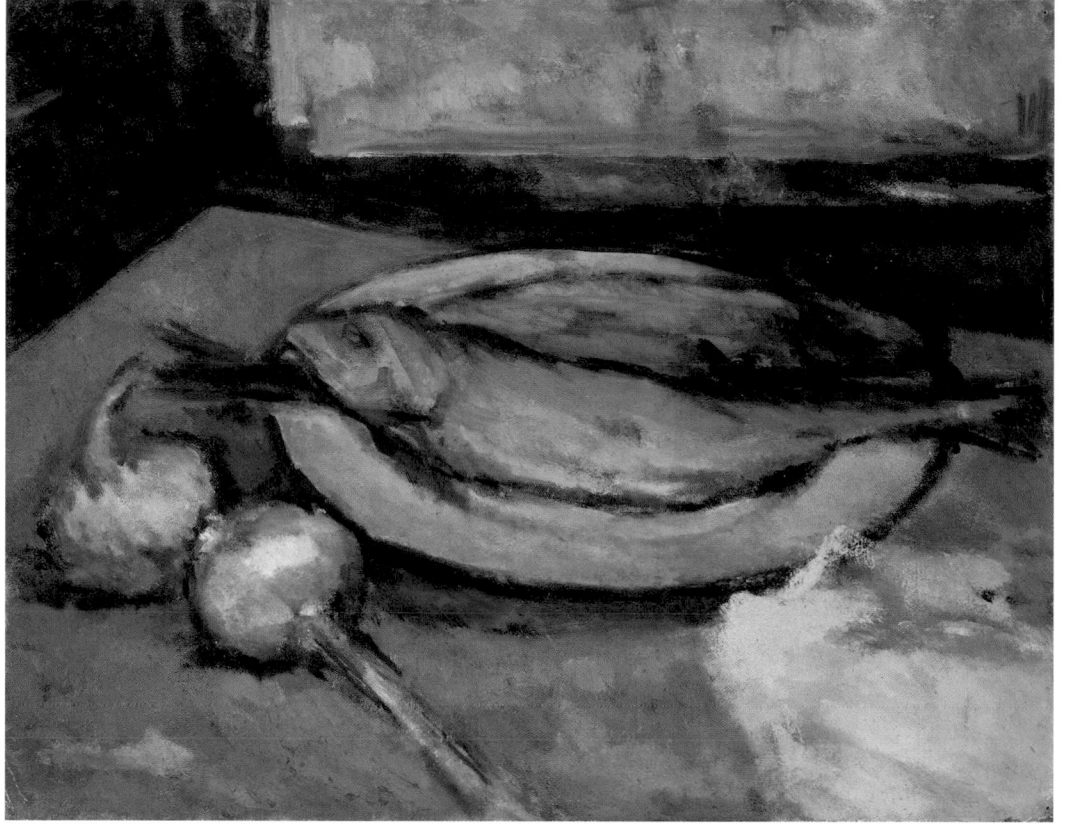

陳德旺
魚與靜物（二）
1965
油彩、畫布
林長雄收藏
（右頁為局部圖）

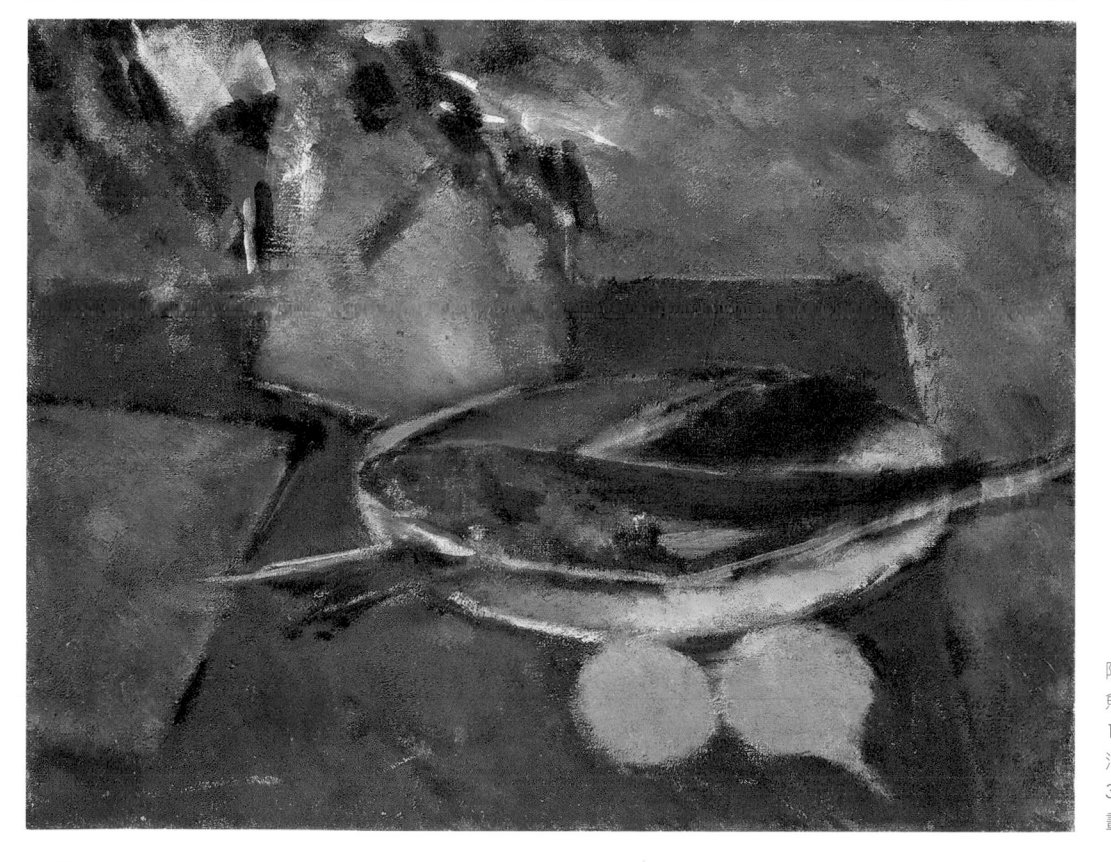

陳德旺
魚與靜物
1976
油彩、畫布
32×41cm
畫家家族藏

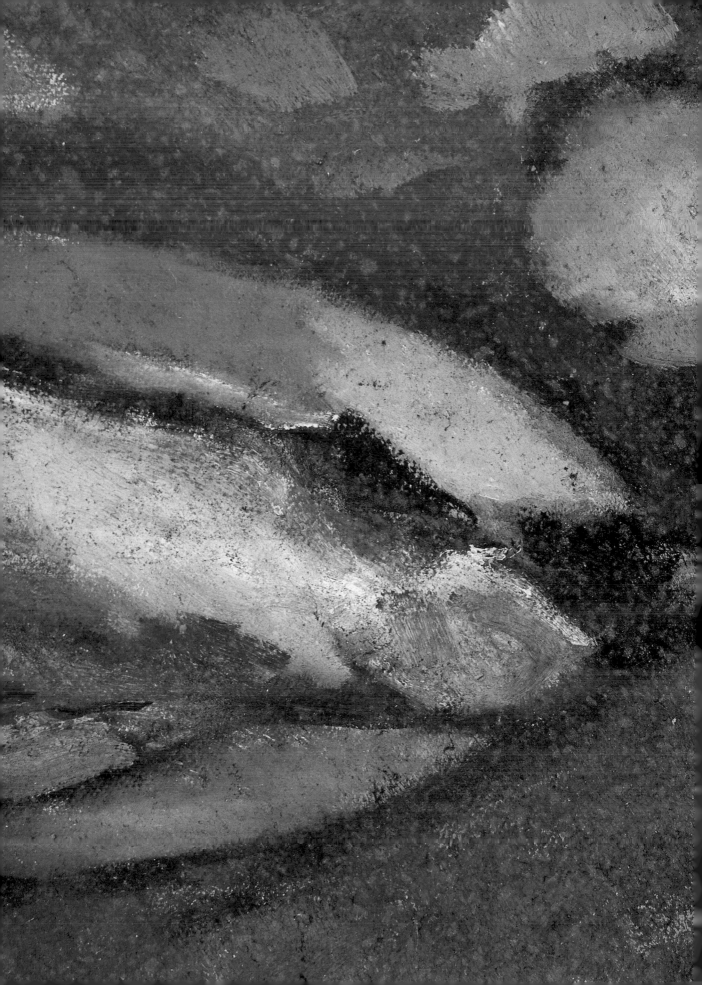

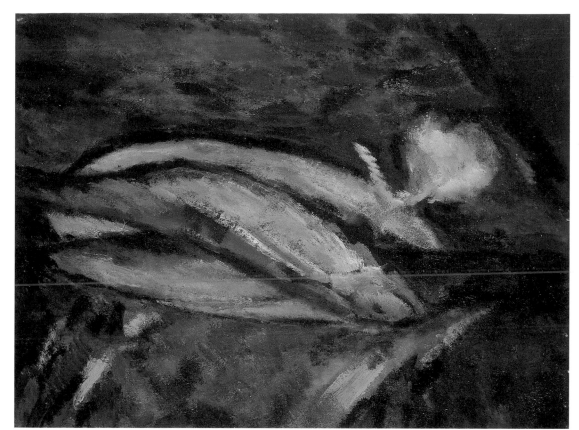

陳德旺
魚的靜物
1975
油彩、木板
24.5×33cm
私人收藏

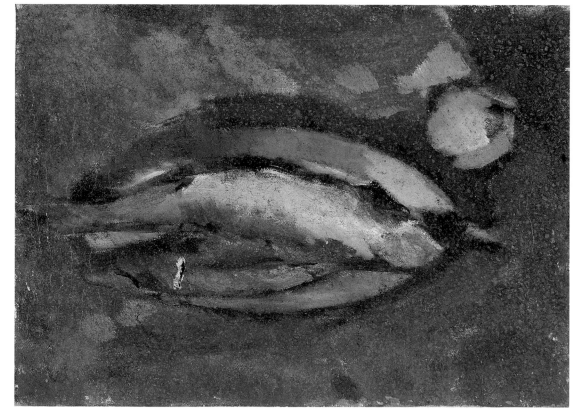

陳德旺
魚的靜物（一）
1941-1943
油彩、畫布
37.5×45cm
私人收藏
（名單為原始圖）

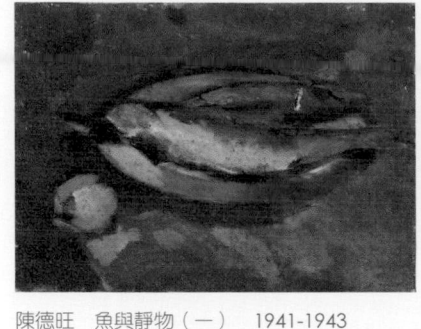
陳德旺　魚與靜物（一）　1941-1943
油彩、畫布　37.5×45cm　私人收藏

陳德旺　魚與靜物（二）　1965
油彩、畫布　林長雄收藏

陳德旺　魚與靜物（三）　1967
油彩、畫布　32×41cm　嚴麗蓉收藏

## 【陳德旺的烤魚】

陳德旺用木頭鑿成的炭爐來烤魚，這些魚在炭烤之前，先成了他作畫題材。剛開始，〈魚與靜物（一）〉畫面暗暗的，在統一的褐色調中，藉由亮、暗筆觸，表現空間遠近與立體感。漸漸地，〈魚與靜物（二）〉出現大筆觸，空間感增強；二十五年後，〈魚與靜物（三）〉以色彩來作畫，強調寒暖對比，魚的柔軟度增高，整張畫面能以獨立性筆觸，表現更為遼闊的空間與飽和的色彩感，以「調子」取代「雕刻性的立體表現法」。

1874年6月24日，塞尚寄信給畢沙羅（Camille Pissarro），寫道：「因此，他來了。我告訴他，比如，你研究調子，以取代立體表現法，並舉自然實例加以說明，他兩眼一閉，轉身就走。」

大衛（Jacques-Louis Daivd）的〈韋南克夫人肖像〉，即為「雕刻性的立體表現法」，強調立體感，模仿希臘雕刻光滑圓潤的表面，筆觸不清楚。

維拉斯蓋茲（Diego Velázquez）的〈瑪麗安王妃肖像〉，每一筆觸各自獨立，各自具備不同的明暗階調與色彩感覺，綜合起來以表達畫家眼見的真實，中國水墨畫「墨中有筆」的手法，與此接近；此獨立性筆觸，與二百多年後的印象派筆觸遙相呼應。

陳德旺極重視畫面的調子，看完展覽會，他關心的重點往往是：「這些畫，沒有調子。」

大衛　韋南克夫人肖像
1799　油彩、畫布
145×120 cm

〈韋南克夫人肖像〉局部

維拉斯蓋茲
瑪麗安王妃肖像
1652-1653　油彩、畫布
234×131.5cm

〈瑪麗安王妃肖像〉局部

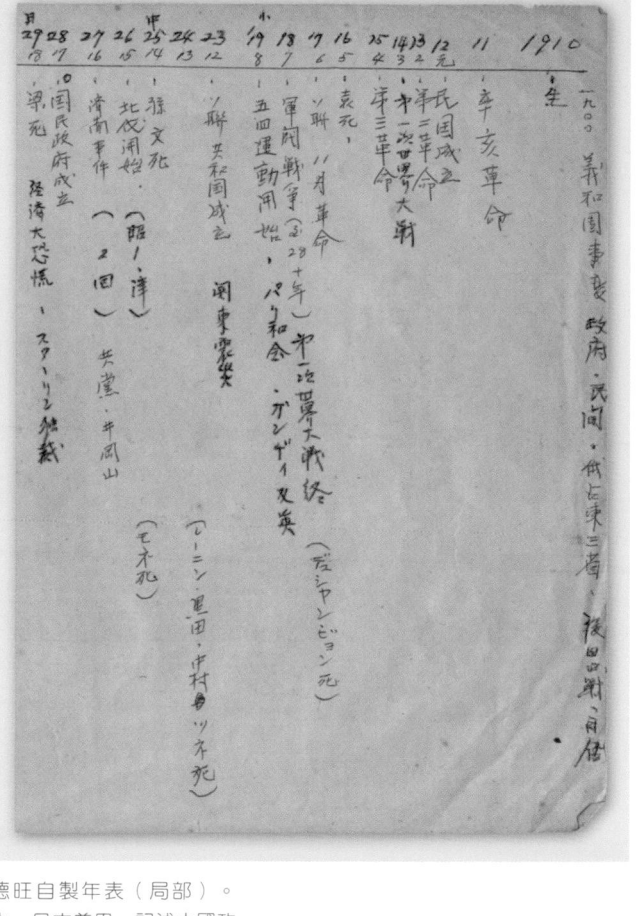

德旺自製年表（局部）。
中、日文兼用，記述中國政
治事件及日本的美術活動。
「1910生」乃自撰生年。

行，那麼，要追求什麼？陳德旺回台第一步——循序漸進地走向西洋繪畫傳統，要「精密深刻的瞭解其原理與動機」，瞭解原理創發的時空背景及真實意涵。首先，從素描入手，一步步接上色調繪畫、印象派的色彩分割、塞尚（Paul Cézanne）的造型與空間等等，撤除形式的追求，進行原理的探究；舉素描為例，陳德旺說：「畫石膏像是為了探求原理，求取統一及調和等等，日後畫畫，也是這個原理的延續，不是為了畫一個現象。有位學生拿了一張石膏素描來，只畫了石膏像，旁邊白白的，我告訴他：『石膏像背後又不是紙！』下一回，他把背景塗滿，又拿來給我看，這樣也不對，還是在畫一個現象。物件存在於空間中，畫畫，是為了瞭解物體與空間的關係，它們同時發生關聯，一開始，物體與背景就應該同時畫」。

陳德旺手跡

# 循序漸進走向傳統

陳德旺是位好學深思之士，在日本
十二年間，遊走官展派、在野派兩大系
統，遍求名師，夜深人靜之際猶手捧書
籍，孜孜鑽研，自幼即以獨立人格、獨
立思考應世，能以宏博史觀看事情。厚
厚一疊自製年表，除了西洋、日本美術
之外，國際局勢、中國內政等亦多所涉
獵；日常生活偶有所感，不論月曆紙、
邀請函、舊信封……，隨手取來，提筆
即書，有中文、有日文，語涉繪畫思
考、人生信念與道德惕勵，實為解讀陳
德旺內在思想的第一手資料。

陳德旺的妻子林玉霞帶孩
子到九族文化村旅遊，當
時，孩子的爸還在家中作
畫。

1941年歲末，陳德旺返台定居，遠
離了東京的美術流派紛爭，比較可以靜下心來看事情，對自己所作的畫
並不滿意，他寫下：「以前只是為了喜歡畫而畫（不太滿意）／現在對
所喜歡的畫／因做不好──為什麼做不好／故生了探究之心／開始探究
學習」。從個人學習，回溯到學習的源頭──當時的日本洋畫界，「帝
展」、「獨立美術協會」、「二科會」……，陳德旺認為這些流派，都
是「追形式／追流行」的產物。他這麼寫：「在法國／一個傳統受外來
另一個傳統的影響／產生新的生態」，「在日本／一個傳統流入另一個
傳統／變化另一新形態」。生態，是生命匯聚處；在法國，梵谷、那比
派等受日本浮世繪影響，產生新的美術生態，生命力源源不絕，影響後
代。形態，表象而已，不具生命力；在日本，「帝展」、「獨立美術協
會」、「二科會」……受法國印象派、野獸派、超現實派等影響，變化
成新的美術形態，流於表面學樣。

陳德旺的探究、學習之心，是他創作原動力，不追形式，不追流

41

片上寫：「我雖蠢，而不懶／有魚無魚都是悠閒的下午／釣魚人／魚夫」，比喻自己像個漁夫，不偷懶，每天去釣魚；心情卻像釣客，享受釣魚的樂趣，有魚無魚都是悠閒的下午，一旦釣到魚，也不賣。

除了繪畫，陳德旺什麼都不想。那麼，夫妻的休閒生活呢？親子活動呢？家中的柴米油鹽呢？孩子的學費呢？每一項，都會剝奪他的創作、研究時間，做也不是，不做也不是，內心要被割裂了。陳珏回想小時候，他和媽媽到九族文化村、台中公園旅遊，身旁不見老爸蹤影，陳德旺還在家中畫畫呢；陳珏說：「他只和你們出門（和學生出門寫生、看畫展）；我記得，他帶我到遠東百貨地下樓吃過牛排，這種事情，幾個手指頭都數不完。」兩難之下，陳德旺只覺得時間不夠用，還是堅持他的繪畫探索。朋友到他家，燒酒‧喝，聊起相關話題，不禁大吐苦水：「都是老楊介紹的，才這麼辛苦，一個人，日子過得多快活！」陳德旺隨手寫下：「過年容易過日難／成家容易養家難」這句話，可想見他心中的煎熬！

1974年，陳德旺所作〈自畫像（三）〉（P.53），畫面一片黝黑，兩眼似被暗夜遮掩，只露出半邊硬實的額骨、鼻樑、緊抿的嘴、頸部及淺藍衣領，大筆觸精準而具魄力，把人世的拂逆，轉化為悲愴的力量。

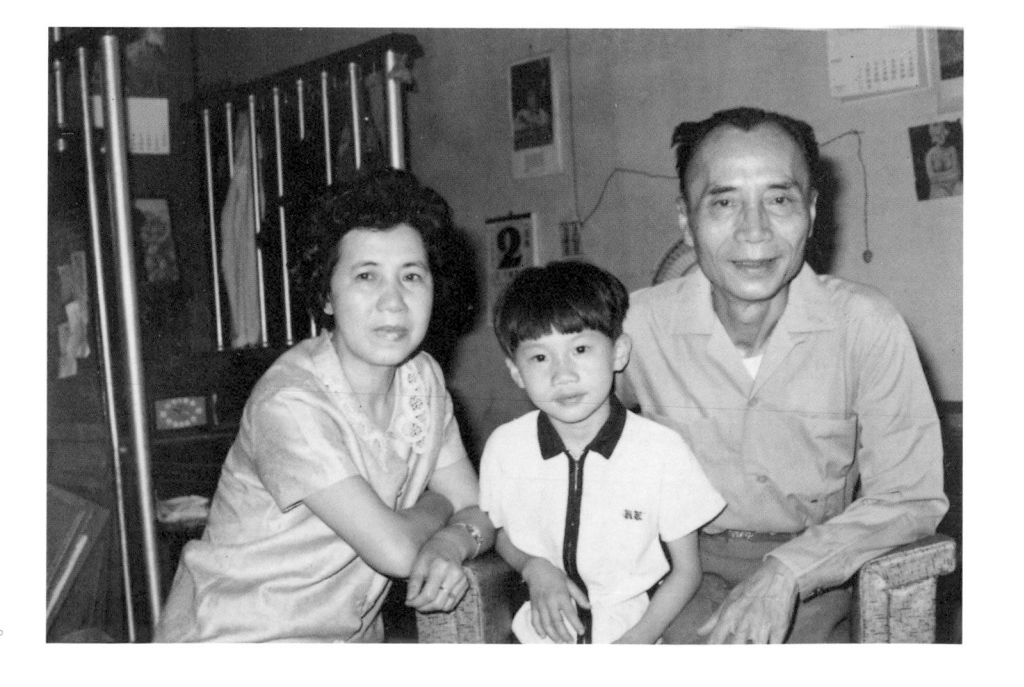

陳德旺全家福，
約攝於1968年。

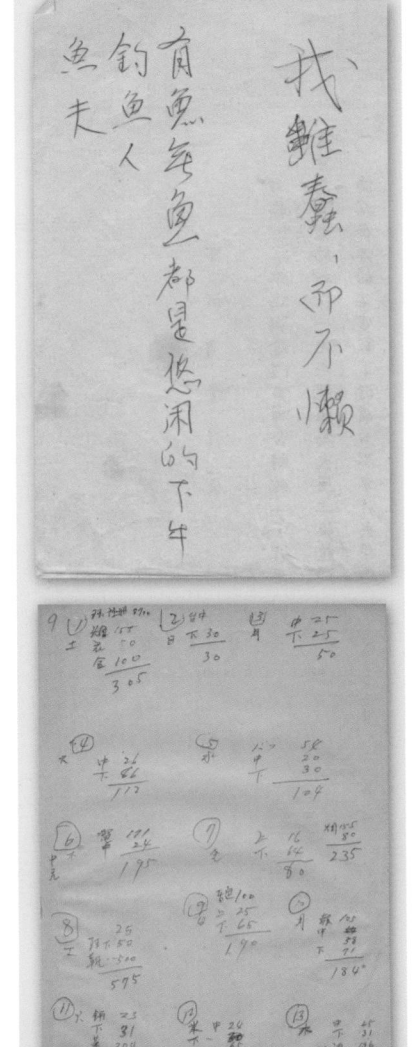

乃楊三郎夫人的表親，婚事也比旁人慢。張萬傳道：「說起來，這是楊三郎介紹的，那邊（女方）拜託楊三郎，說：『你做這邊，我做那邊』；楊三郎回說：『這一定得慢慢去說才會成』」，在陳德旺面前盛讚女方多麼熱愛美術，三天兩頭遊說，陳德旺一想：「兩人都熱愛美術，應該沒什麼問題」，答應了婚事，在1954年，他四十五歲（陳德旺的自傳，少算了二歲）那年與淡水林玉霞結為連理。

這時候的陳德旺一貧如洗，如何備辦嫁妝？雞、鴨、半豬……都是張萬傳賒帳買的，等收了禮金再拿去還，張萬傳笑著說：「楊三郎還拿了紅包，我一分錢也沒得，好朋友嘛！若沒萬傳，你哪會有一個太太，還有一個孩子？」

朋友的熱心總是奸烹：楊三郎強調「對方喜愛美術」，也非信口之語，陳德旺夫人為國小教員，退休後在YWCA（女青年會）學國畫、日本舞，也學了好一陣子。問題是，陳德旺一直以來的生活就很簡單，他曾說：「我早上起來，升火，開水一煮，熱茶一喝——看書、畫畫，就只有這樣而已。到了晚上，燒酒一倒，頭腦一直轉（喝點小酒，邊思索繪畫問題）。……本身純粹最重要，其他，我什麼都不想。」他還在碎紙

[左上圖]
一截木頭鑿成的炭爐，陳德旺用它來煮菜、烤魚。
[右上圖]
陳德旺手跡
[右下圖]
陳德旺簡易生活支出表，小孩註冊費8700元，9月3日中餐、晚餐各吃了25元，「紅酒」指「紅露酒」。

教了。」

　　不久，張萬傳轉調至大同中學當訓導主任，1956年再度介紹陳德旺到該校夜間部任教。這回，陳德旺自始至終在大同中學待下，一直待到1973年8月1日退休。

　　介紹陳德旺任職開南商工職校一事，另有一說。畫家廖德政說：「我在台北師範學校，過了一年，前往開南商工職校任教職。那時，沒工作的人，每幾個月要到消防隊服務一次，當義工；我介紹他（陳德旺）到開南當老師，原因在此；他不是想去教書，是避免去當義工。」

## 成家容易養家難

　　陳德旺〈自傳〉稿上寫道：「余生性嗜靜，以藝為終身職」，「余不但避免交遊，而將精神貫注於研究、製作，一時曾抱獨身主義，因而婚事比常人慢，後來因家母嚴命難違，於民國四十三年余四十三歲時，與淡水林玉霞結婚。」

　　他原本抱持獨身主義，除了繪畫，其他什麼都不想。陳德旺夫人

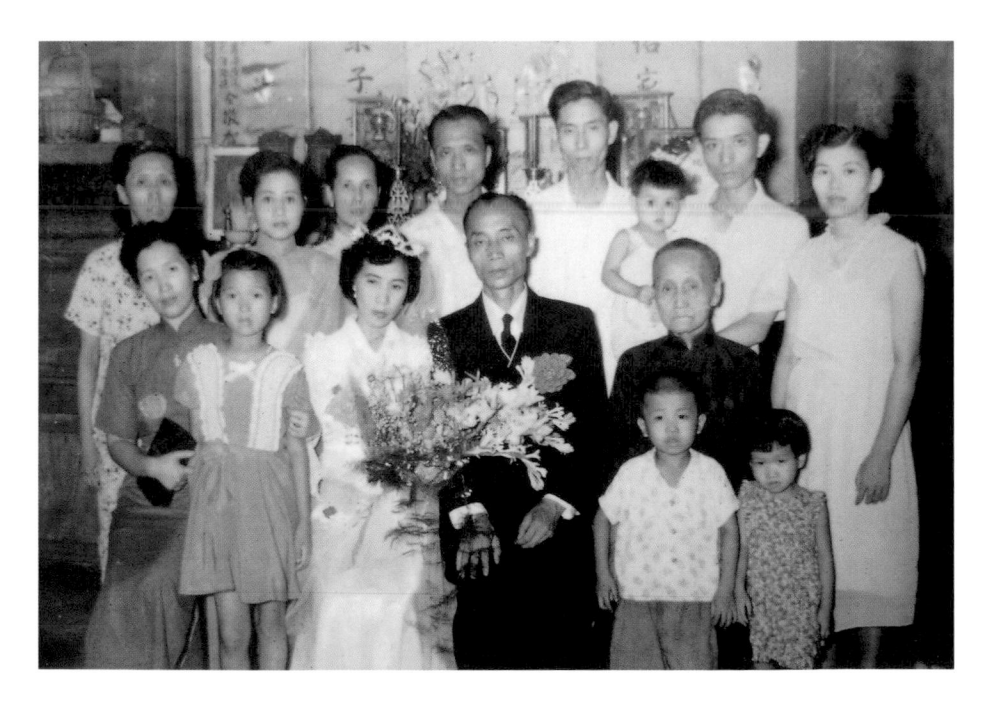

陳德旺結婚照。第一排：陳德旺夫婦（中間）及其母（右二）、媒人楊三郎夫人（左一）；第二排：陳德旺的大嫂（左三）與四弟（右二）夫婦。（陳福澤提供、孫淳美翻攝）

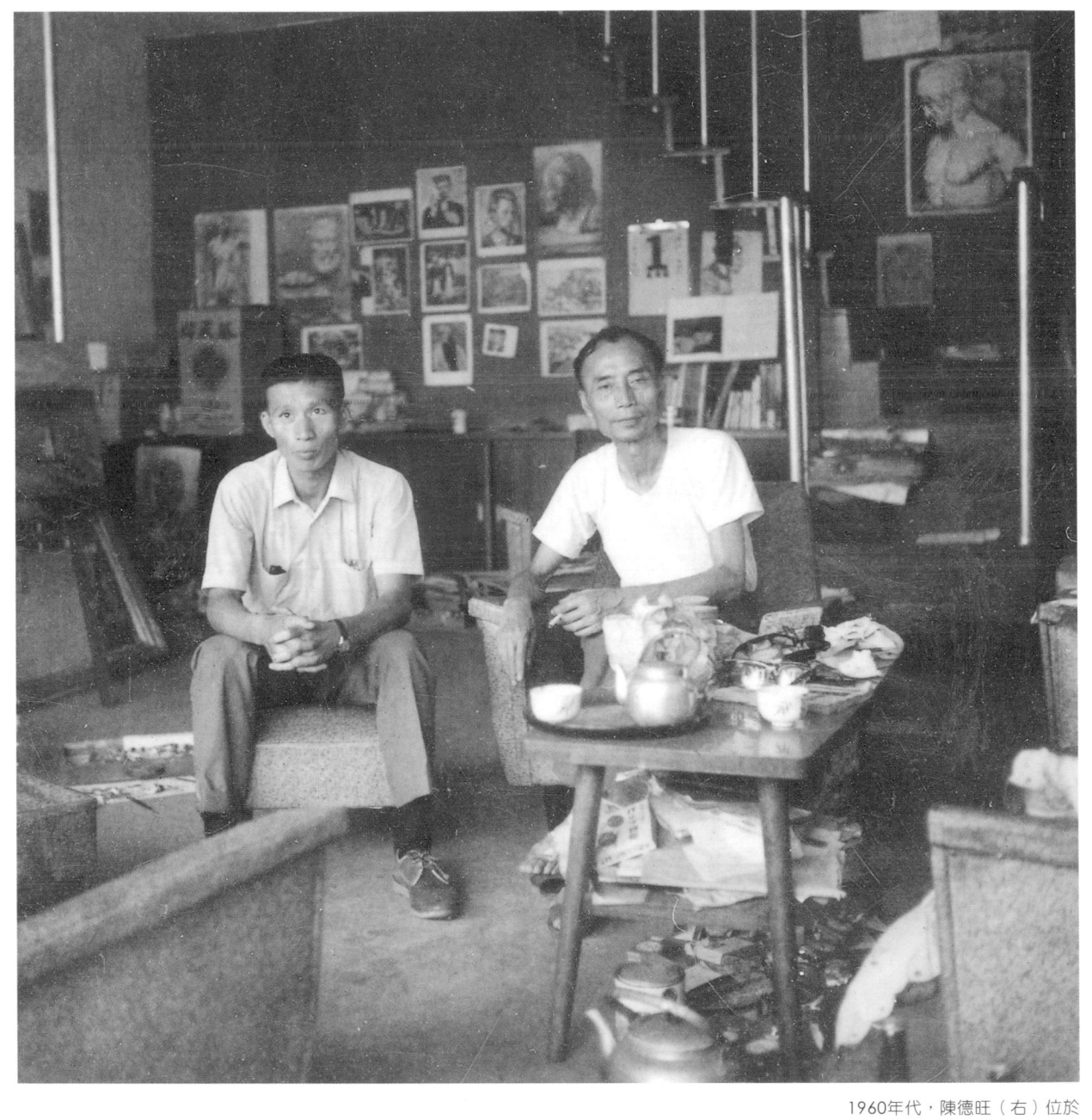

1960年代，陳德旺（右）位於三重市的舊宅（畫室）。牆上貼滿名畫圖片及素描作品，桌上小茶壺內有鐵觀音濃茶，還有紅露酒酒瓶。

以〈風景〉等五件作品參加第十四屆「台陽美展」；自第十四到十八屆，陳德旺年年參展，而於1956年偕同張萬傳、洪瑞麟再度退出「台陽美協」。

1952年，張萬傳介紹陳德旺任職開南商工職校夜間部，成為美術教員，教了一陣子，他跑到張萬傳那邊抗議：「介紹這種學校，學生比老師還兇！」張萬傳回他：「你不會教，就說別人壞，沒辦法，那你就別

存放在他那裡，「我的畫，到現在一直沒拿回來。」這位友人「愛看畫，常到我這裡走動，見到比較完整的作品，就說：『這些畫都是灰塵，我幫你拿回去清理、清理』，臨行，丟下一、二千元，道：『老陳，拿去喝酒吧！』」事隔多年，陳德旺礙於朋友情面，也不好意思索回那批作品。臉皮薄，只知道畫畫，不耐煩處理人間瑣事，應了他兒子所說：「我爸爸只要有畫可以畫就好了，其他不管。」由此事例，可知家業一下子敗光，完全為個性使然。

陳德旺寶愛他的作品，掃地時，生怕揚起的灰塵弄髒了畫作，先灑點水，將濕茶葉渣丟在地面，和著掃，畫布邊緣日久積塵，也不撢除，才有：「這些畫都是灰塵，我幫你拿回去清理、清理」這段緣由。

1951年，陳德旺、張萬傳、洪瑞麟重新加盟「台陽美協」，陳德旺

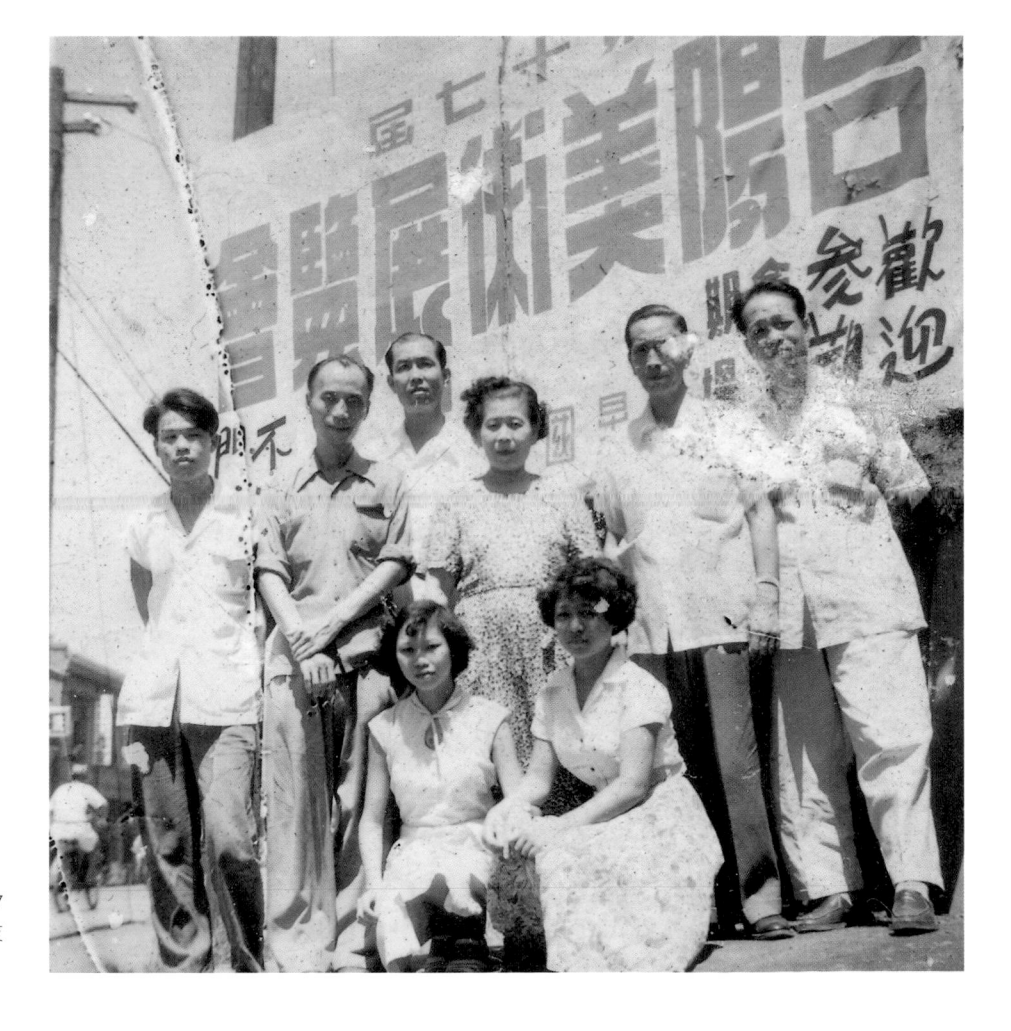

陳德旺（第二排左二）在第17屆「台陽美展」看板前，與友人合影。

麼會做生意？他的哥就會做生意。」

六年後，迪化街的這位大老闆，竟落了個一窮二白，陳德旺跑去找張萬傳，說：「幫我找個工作，沒飯吃了！」當時，張萬傳在建國中學任教職。

根據筆者多方探詢，比較可靠的說法為：喪葬期間，陳德旺一忙，把家業交由夥計經營，最後被夥計私吞了。陳德旺在自傳中寫道：「余係純粹之美術研究者，不善交際，缺乏世故」，就因為缺乏世故，臉皮薄，終難逃社會黑手。

1975年，陳德旺三重舊宅兼畫室鬧火災，燒毀不少重要的文件及照片，作品也遭波及，一位朋友見狀說：「你現在人都沒地方睡，弄髒的作品，我幫你拿回去整理」，搬走一部分作品。陳德旺晚年提及此事相當惱怒，他說，「紀元展」展完後，這個朋友的房宅大，大家把畫暫時

# 到花蓮買地

　　陳德旺返台後不住在家裡，在外面租房子。他有一位小妹嫁到花蓮，那時花蓮大舉開發，第一期築港完畢，第二次築港計畫興建六間大工廠。花蓮土地廣，價錢又便宜，電源很豐富，大家很看好，台北市的大生意人、日本人搶著買店面。為了這件事，陳九樹特意找兒子商量，陳德旺表示：「事情究竟怎樣還不知道，我走一趟看看。」，帶了畫箱，在花蓮待了一年多，沒畫什麼畫，那種環境，沒辦法畫畫。

　　陳德旺回家向父親稟報：「土地這樣在漲，穩賺，大概可以，可以就做嘛！」於是大家集資買了火車站前面一大片地。兄弟分家後，有八戶親友擁有持分，言明不可單獨賣。陳德旺的花蓮地產，在他窮愁之際，也只賣出一小塊，而由家人享用其遺蔭。

　　陳德旺說：「我是在日本偷襲珍珠港前回來的，回來沒多久，日本對美國宣戰，再過來，一團糟了。那段時間，亂、亂、亂，亂到戰後；光復後，我也一段時間沒畫畫。」到了1945年，「兩年內，我父親去世，我大哥去世，祖母去世……，死了四個人，一件麻衣都脫不掉，他們在組織省展，組織……，我連畫畫都沒辦法，幾年內什麼也沒參加。」

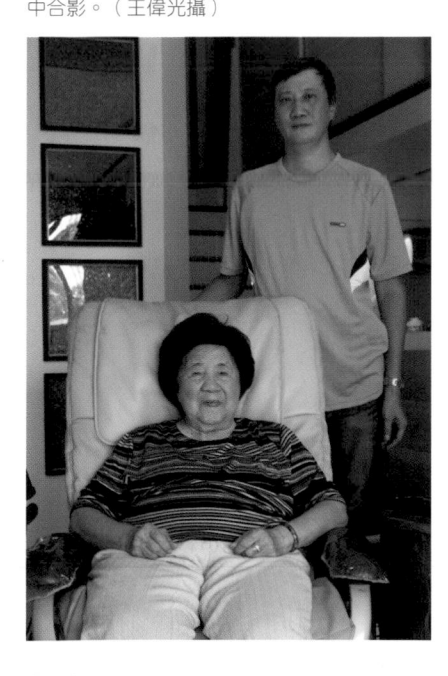

2010年7月，陳德旺夫人林玉霞女士九十大壽之後，與其子陳珏在家中合影。（王偉光攝）

# 有畫可以畫就好了

　　陳德旺之子陳珏講了一句頗經典的話：「我爸爸不管事，只要有畫可以畫就好了，其他不管。」

　　1945年，陳德旺的父親去世，家業由大哥接手；不幸，過了沒多久，大哥也病逝。家中四兄弟，他排行第二，偌大產業自然移轉到他手中，張萬傳說：「那時候，他大哥去世後，事情都是他在打理；他打理，怎麼會賺錢？呵呵！他怎

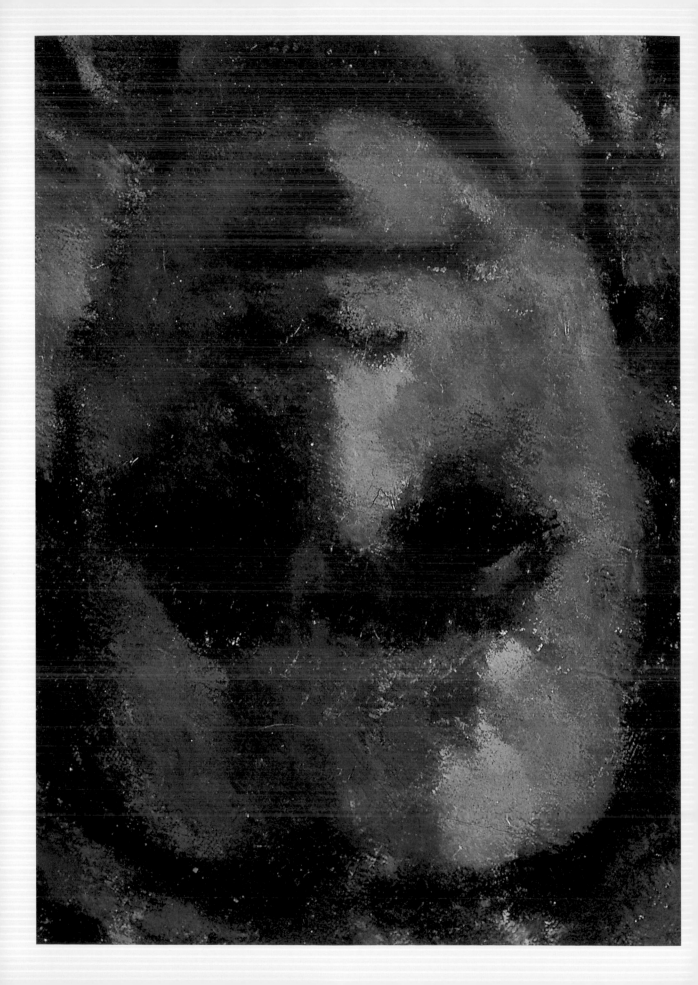

# II • 啜飲人生的苦酒

陳德旺返台後，由於缺乏世故，

無心理財，家業旋即在他手中敗光。

他以清貧之身，全心投入繪畫的研究、探討，

捨棄日本西畫界「追流行、追形式」的表面學樣，

循序漸進走向傳統，

精密深刻地瞭解西洋繪畫的創發原理與動機，

其堅若磐石的意志與深刻的錘鍊之功，

從他的自畫像，可清楚看出。

[左圖]
陳德旺小影
[右頁圖]
陳德旺　自畫像（三，局部，全圖見P.53）
1974

32

藍運登寄贈給陳德旺的繪畫作品圖片，背面書寫「一九八三 / 春季class / 油彩 / 帆布 / 九小時 / 習作 / 約四十號」。

## 【「台灣造型美術展」評介陳德旺作品剪報】

1941年3月4日，刊登於《興南新聞》的第3回「台灣造型美術展」評介文章，文中論及陳德旺。「第二展室中，展示陳德旺的作品，對於陳先生的辛勞備感佩服。〈淡水風景〉是最優秀的作品，畫面的構成及優美的色感，是跟陳先生其他作品方向較不一樣的，物體重量感的表現，則以〈孩的肖像〉、〈台中風景〉為佳。〈公園風景〉將陳先生的特性表露無遺，〈船〉也是非常好的作品。」對於藍運登，也有所著墨：「藍運登的作品是第一次看到，非常驚訝於其大膽的筆觸，色調也很活潑。〈裸婦的習作〉等，明顯表現出學習的過程。如〈座像〉，則畫得非常有趣，是可以期待的新進畫家。」（日文中譯，陳德旺收藏的剪報）

## 【藍運登與陳德旺的世紀之交】

1996年5月間，陳德旺的老友藍運登和筆者閒聊，藍運登說：「你的老師（指陳德旺），他有一句話：『要純』，『純』這個字包含範圍很大，不只是畫畫而已。他這個人做人很隨和，一起去吃飯，什麼都吃，不挑嘴，很好相處，一談起繪畫，用生命和你賭輸贏——很極端的一個人。中國人說：字如其人；陳德旺畫畫，對自己負責。有的人則是要花槍，看起來很好看，看多了，越看越沒意思。」

知音之言，講的很真實。

藍運登於1936年赴日習畫，次年進入川端畫學校，和陳德旺結識，兩人曾同租公寓。1940年藍運登返台，任「興南新聞社」社會部採訪記者，1941年加入「台灣造型美術協會」。3月1日，第三回「台灣造型美術展」展出，三天後《興南新聞》即以大篇幅作評介，是為台灣日治時期珍貴的美術史料。

1944年起，藍運登投身製藥業三十年，創立了怡康製藥廠。退休後，於1974年重拾畫筆，1976年赴美，定居舊金山，進入舊金山藝術學院（The Academy of Art College）研習素描、油畫十個寒暑，每次返台，不忘北上和陳德旺敘舊，陳德旺夫人林玉霞說：「藍先生在美國畫的畫，也曾拿來給德旺看，兩個人一見面，就檢討畫或談藝術，從天黑到天亮，不停不休。」

1970年代，左起：陳德旺、藍運登、呂雲麟、廖德政同往台南安平寫生旅遊時的留影。

陳德旺一談起繪畫，用生命和你賭輸贏。
（左為陳德旺、後右為洪瑞麟）

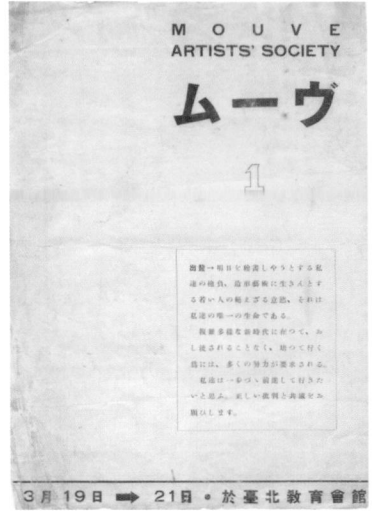

第1回「MOUVE（行動）展」，宣傳單上寫著：「出發→繪畫的明天，是我們的抱負，為造型藝術而活的年輕人，他們綿延不絕的欲求，就是我們唯一的希望。身處複雜多樣的時代裡，不隨波逐流，為了培育，我們被要求付出更多努力……。」（日文中譯）

1938年3月，第1回「MOUVE（行動）展」參展會員合影（由上而下）：許聲基（呂基正）、張萬傳、洪瑞麟、黃清埕、陳德旺、陳春德。

陳德旺　手鏡　1941
第3回「台灣造型美術展」展出作品

大步」，其意義非比尋常。1939年舉行第二回「MOUVE（行動）展」，次年，張萬傳、黃清亭、謝國鏞遠赴台南公會堂（二戰後的台南社教館）舉辦「MOUVE三人展」。

# 「MOUVE洋畫集團」改名「台灣造型美術協會」

　　1941年，二次世界大戰即將爆發，日本與英、美交惡，社團忌用洋文，「MOUVE（行動）洋畫集團」因而改名為「台灣造型美術協會」，陳春德、許聲基退出，顏水龍、藍運登、范倬造加入。第三回「台灣造型美術展」在台北教育會館展出，陳德旺以〈淡水風景〉、〈手鏡〉、〈船〉等八件作品參展。《台灣日日新報》報導：「與台陽美術協會一樣，作為本島民間美術團體，在建設台灣文化事業上舉足輕重的MOUVE美術集團，將在台北市龍口町教育會館舉行第三回美術展。陳列作品除了油畫及水彩畫五十多點（ten，日本人稱作品一件為一點）外，還展出在本島少見的雕刻品二十點、工藝品十點。」展出當天「雖然下著雨，還是擋不住前來參觀的人潮，盛況空前。」（日文中譯）

　　該協會也曾在台南市「望鄉茶室」舉辦速寫展，由於戰亂逐漸擴大，此一清新純淨、社會寄予厚望的民間美術團體，也跟著走進了歷史。

　　1941年11-12月間，陳德旺回台定居，為了逃避兵役，到紅十字醫院當會計，有了軍籍證明而免兵役。藍運登當時為報社社會部採訪記者，送給陳德旺一張記者牌，掛上此牌可通行無阻；數年間局勢極亂。

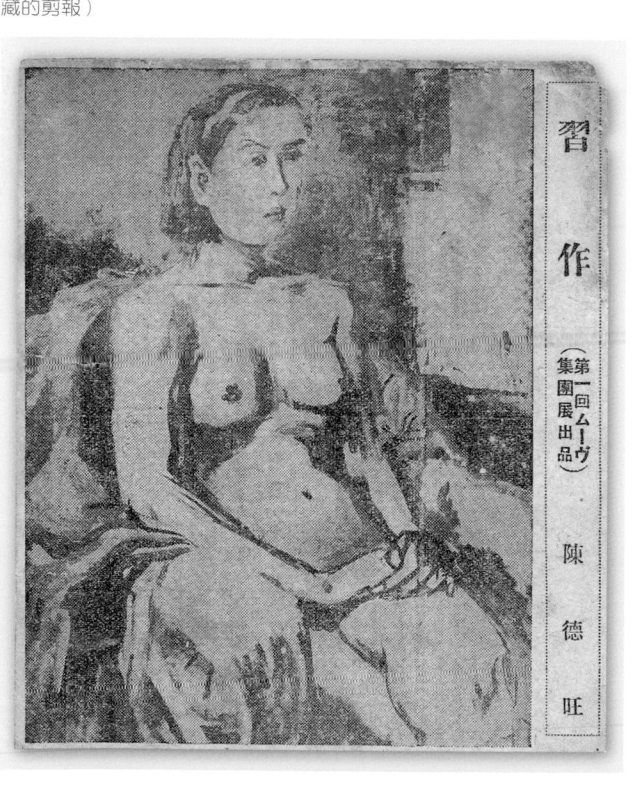

陳德旺　習作　1938
第1回「MOUVE（行動）展」展出作品（陳德旺收藏的剪報）

陳德旺（右一）與陳夏雨夫婦
（左二人）歡聚

研究發展純正的造型藝術。」（日文中譯）陳德旺畢生職志就是：「研究畫家／只有研究／學習」。由個人拓及於美術團體，在台灣社會啼聲初試，頗引起當時社會賢達的矚目。剛就任省府委員兼民政廳長的楊肇嘉，也撰寫〈聲援的詞語〉以表嘉許，文中說：「MOUVE的成員們，以年輕、熱情、開朗的精神，創立了這個美術集團，相信其意義非凡。不管是單純的創作心情或研究態度，他們一心一意只為了建構造型藝術殿堂的根基，這種志氣應給予讚賞。……我相信，缺乏藝術文化的國民是不幸的，也因此，看到這些年輕人的努力，頗為感動。」（日文中譯）

1937-38年間，陳春德還邀請雕塑家陳夏雨加入「MOUVE（行動）洋畫集團」。

1938年，陳德旺在櫻井賃屋居住，和幾位朋友僱請模特兒互相研究。第一回「MOUVE（行動）展」另有雕塑家黃清亭（埕）加入，自3月19日起至21日止，在台北龍口町教育會館（今台北市南海路、重慶南路路口，第二次世界大戰後曾為美國新聞處、美國文化中心）舉行，陳德旺以〈安平風景〉、〈習作〉等九件作品參展。據報導：「MOUVE（行動）展」獲得總督府金錢補助，「終於，台展也從私展向官展前進了一

[左上圖]
「ＭＯＵＶＥ（行動）洋畫集團」的宣傳單，收錄中川一政〈MOUVE展發起〉、楊肇嘉〈聲援的詞語〉、〈MOUVE規章〉等文。事務所的住址，即陳德旺家住址。

[右上圖]
「ＭＯＵＶＥ（行動）洋畫集團」成立時的邀請函，註明該集團成立時間為昭和12年（即1937）。

[下圖]
第1回「MOUVE（行動）展」的新聞報導，標題：「春！美術界律動譜／明日之星雲集、行動美術集團創立！！／台灣美術展覽會本年預算1萬元費用總督府已通過。終於，台展也從私展向官展前進了一大步，這真是令人興奮的消息。……」（日文中譯，陳德旺收藏的剪報）

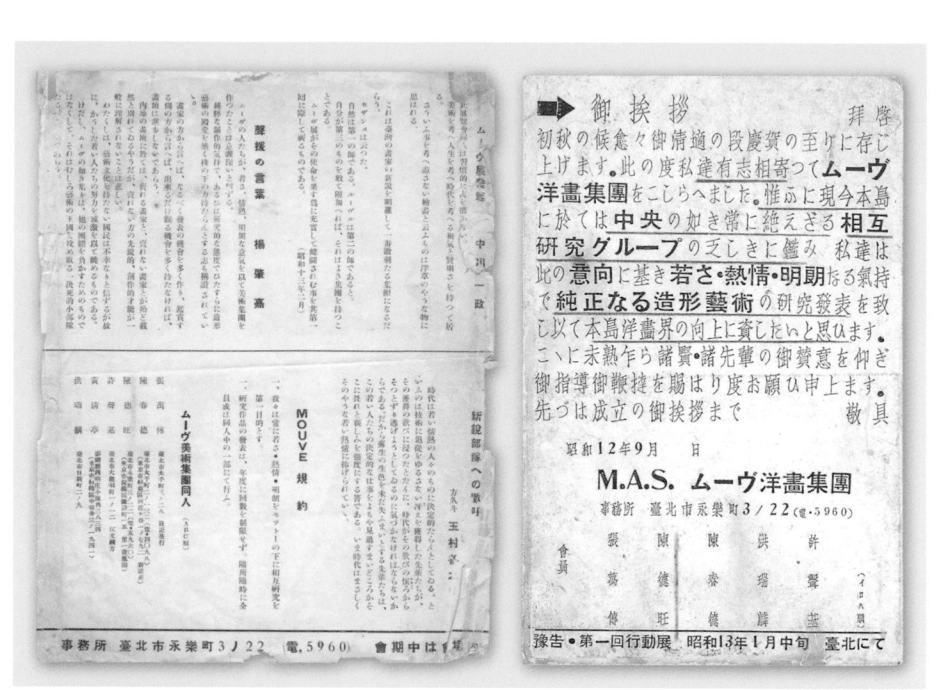

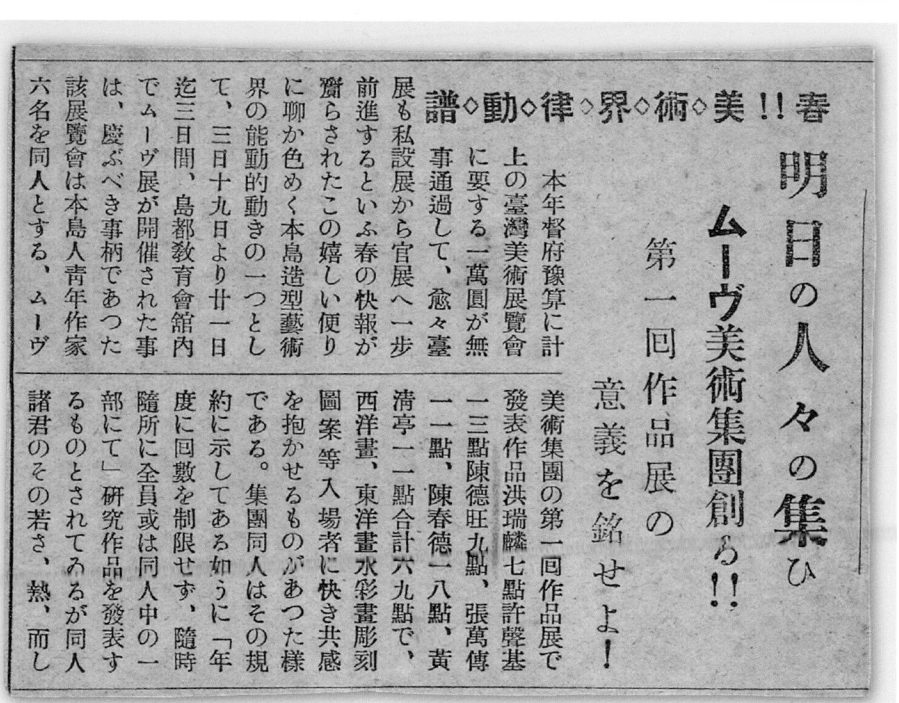

師，羅浮宮為第二老師，我自己若能大膽地再添加第三項，那就是一個好的團體。』」（日文中譯）

　　「ＭＯＵＶＥ（行動）洋畫集團」成立時的邀請函同樣強調：「目前本島缺乏……相互研究的團體，我們……以年輕、熱情、明朗的心情，來

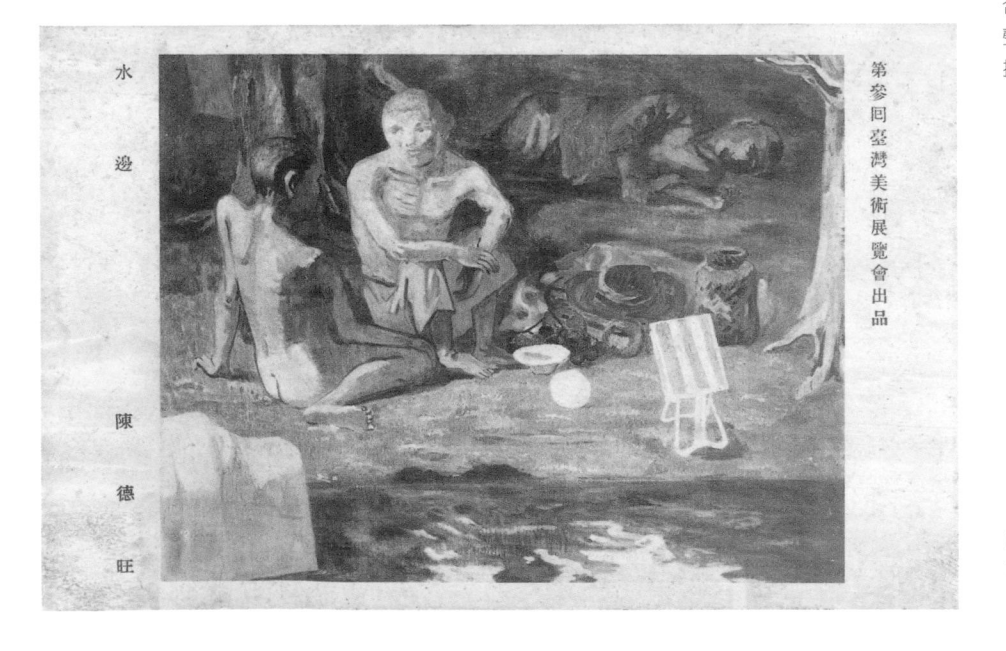

ムーヴ洋畫集團

1937年9月，「MOUVE（行動）洋畫集團」成立時，會員合影。前排左起：陳德旺、許聲基（呂基正）、張萬傳，後排左起：洪瑞麟、陳春德。

第參回臺灣美術展覽會出品

水邊　陳德旺

陳德旺　水邊　1940
第3回「府展」展出作品
（陳德旺收藏的明信片）

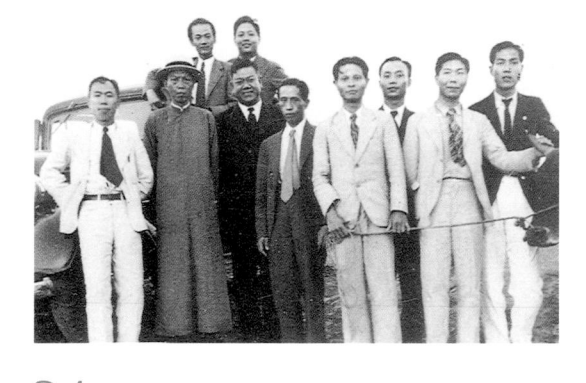

陳德旺　南國風景　1941
油彩、畫布
第4回「府展」展出作品

1937年，台陽美術協會
南下台中舉行移動展，受
台灣聞人楊肇嘉接待，
右起依序為呂基正、洪
瑞麟、陳德旺、陳澄波、
李梅樹、楊肇嘉、張星
建，後兩人為楊三郎、李
石樵。陳德旺在此年展出
後，退出台陽美術協會。

# 創立MOUVE ARTISTS' SOCIETY（行動洋畫集團）

　　根據陳德旺的自撰年表紀錄，1937年（昭和12年），陳德旺、張萬傳、洪瑞麟退出「台陽美術協會」，9月，三人會同陳春德、許聲基（即呂基正）創立了MOUVE ARTISTS' SOCIETY，即MOUVE（行動）洋畫集團。MOUVE為法語，意指「行動」，日本藝評家中川一政在〈MOUVE展發起〉中記述：「此展覽會的成員，不會習慣性地作畫。他們擁有思考美術、思考人生、思考時代的毅力與智慧……，這應當是網羅了台灣新銳畫家、最朝氣蓬勃的團體了。塞尚說過：『自然為第一老

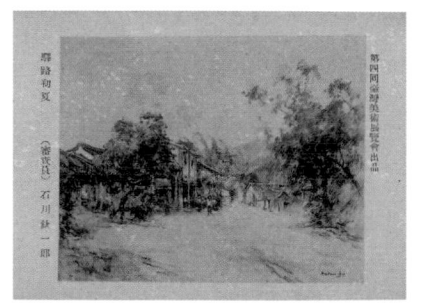

石川欽一郎　驛路初夏
1930　水彩、紙
第4回「台展」展出作品

己的學習、研究成果公諸於世，與故鄉的畫友相互觀摩、研究，以提升畫藝。「行動洋畫集團」成立的宗旨，符合陳德旺以畫會友的期許。

陳德旺在日本認真研習繪畫，幾乎到了廢寢忘食的地步，張萬傳說：「暑假一到，（東京）熱得很，大家都想快快回來」，與家人相聚，一解鄉愁，而陳德旺呢？「暑假也不回來」，作畫不輟。在吉村畫塾曾因胃出血住院開刀，手術後，前往吉村芳松家調理了四個月。陳德旺的大哥還來看過他一次，每個月寄大筆錢供他治病，錢用不完，僱請大牌模特兒，在學生畫室旁的吉村畫室，和吉村一起畫人體。這次的病因，加上長年香菸、燒酒、濃茶不斷刺激，導致四十五年後他的胃腺癌惡疾。

陳德旺收藏〈驛路初夏〉的明信片

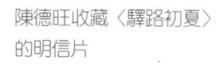

美術學校，他們一進去，就想參加帝展，到校外找老師，學一套得獎的技術……，總括一句：不純粹。」這也難怪，社會上如何界定「大畫家」的身分、地位？「（大畫家）／不是看圖／是名氣／依據學歷／東美、法國／經歷／帝展、台展」（《陳德旺論畫手札》），社會缺乏高識的藝術評論，不從圖畫本身的藝術價值做檢視，迷信學、經歷，看看他是否留法？是否為東京美術學校畢業？帝展、台展入選幾回？以此斷定畫家的身價。陳德旺超然遠引，一開始即在純淨、天然的繪畫原野馳騁，遨遊至生命末年，不改初衷。

1935年起，他連年參加故鄉所舉辦的「台展」、「府展」、「台陽展」，次年被推薦為「台陽美術協會」會員。陳德旺入選「台展」、「府展」的五件作品（1935-1941），寫實派、印象派、超現實派畫風羅列，筆觸或硬挺、或鬆活，風格各異。〈裸女仰臥〉（P.16）床鋪上方小茶几、〈水邊〉（P.25）陸地上小折疊椅，其作用，增強了畫面的空間深度，強化整體構成，不耽迷於表面描寫，能以造型因素來配置、建構。

〈競馬場風景〉（P.62）的擬印象派風格，格局甚大，人物複雜，甫一推出，很多觀眾誤以為是留法畫家的力作。

1941年，陳德旺所作〈南國風景〉，黑白配置妥貼、勻稱，色調濃重，開始進入內心世界探索，預告下一步純造型的摸索、奮進之旅。

「台展」創設目的：「針對住在台灣的藝術家，提供其鑑賞、研究的機會」，頗契合他和畫友合辦的「MOUVE（行動）洋畫集團」規約：「我們始終以年輕、熱情、明朗為標榜，互相研究為首要目的」，把自

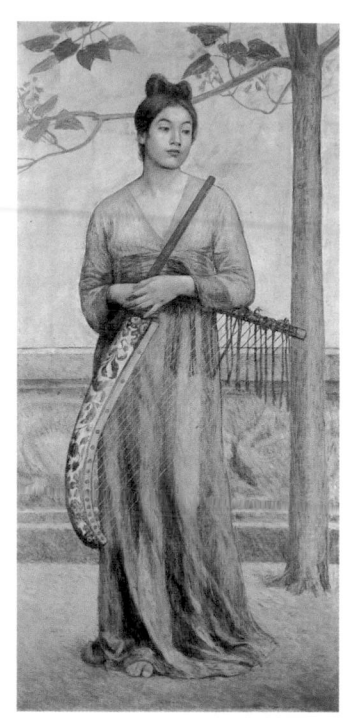

陳德旺　玫瑰與靜物　1974　油彩、畫布　32×41cm　私人收藏

藤島武二　天平的面影　1902
油彩、畫布
197.5×94cm
福岡石橋美術館藏

陳德旺「自傳」手稿　　　　陳德旺手跡

陳德旺　玫瑰　1937　油彩、畫布
第3回「台陽展」展出作品

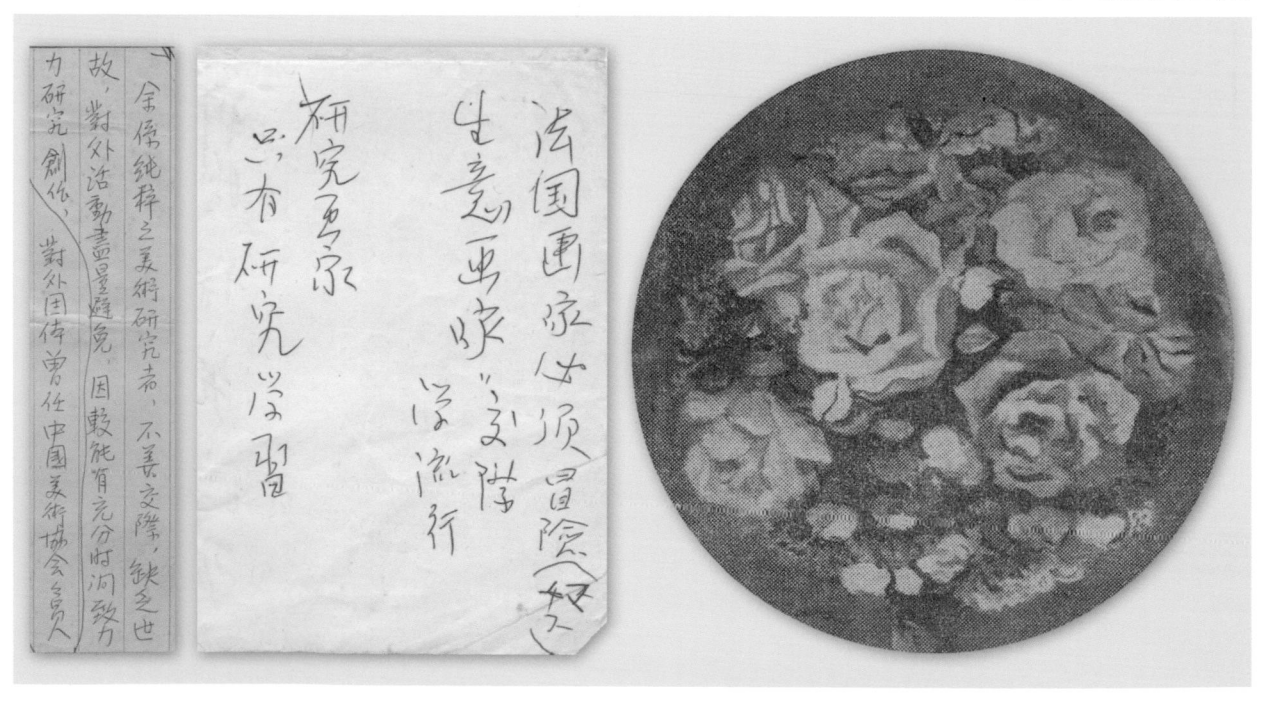

## 台展、府展

1926年夏，一群日籍在台人士，包括報社主編、商會社長等，邀請在台美術老師石川欽一郎、鹽月桃甫等人與會，商議如何在台灣創設美術展覽會。剛開始，他們只計畫由民間籌組。此一座談會為總督府所知悉，派出內務局長要求再次磋商，最後決定由「台灣教育會」代表官方主辦，其目的：「針對住在台灣的藝術家，提供其鑑賞、研究的機會……，期待它能循序漸進地大量網羅台灣特徵，以發揚所謂台灣展的權威為主要目的。」

「台展」展出項目包括東洋畫、西洋畫二部，入選之外，優秀的作品稱為「特選」。自第四回開始，《台灣日日新報》設立了「台展賞」、「台日賞」，第七回開始有「朝日賞」，由大阪朝日新聞社提供。每年針對「台展」活動，《台灣日日新報》連續刊載長達近一個月的「台展畫室巡禮」專題報導。「台展」展出時間大多在秋季，開幕時，總督、文教局長、入選畫家、學生們都參與盛況，為當時台灣藝文界一大盛事。

「台展」由「台灣教育會」主辦至1936年的第十回止，接著，主辦權回歸總督府，稱為「台灣總督府美術展覽會」，簡稱「府展」，設「總督賞」。「府展」自1938到1943年止，共舉辦六回。之後由於戰事緊迫，不得不停辦，直到1945年日本戰敗。

台灣美術展覽會（簡稱「台展」）、府展的圖錄封面

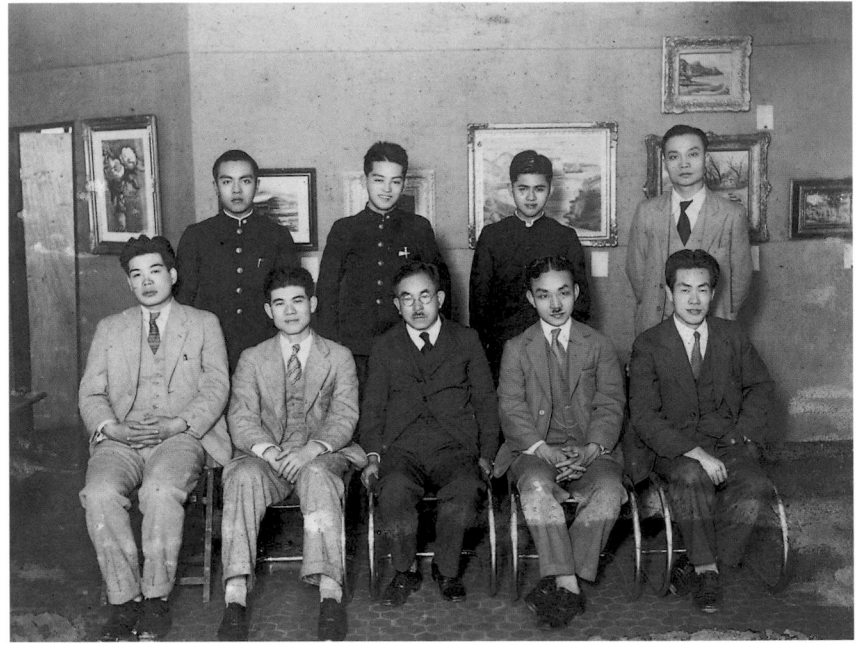

陳德旺（後排右一）與吉村芳松（前排中坐者）合影

構／帝展、二科等／派別分明／主張分明」、「在京12年未出會／學習／學不完／與展覽會……名、地位、利」，這些字句大意是：陳德旺在東京學畫十二年，目標定在「學習」上，與「展覽會」絕緣。帝展和二科會派別不同，畫風各異。帝展的畫，他看不順眼，勿論；他走的是二科會系統，在熊谷守一、津田青楓、安井曾太郎門下三年，從不曾提出作品參加「二科展」的展覽會——學習，學不完。至於「學習機構」：二科會系統的二科會研究所、津田畫塾，帝展系統的吉村畫塾，他不計較是在野或官方體系，有名師在，就去拜師學藝。

為何參加展覽會？不外乎追求名、利、地位。陳德旺自述：「我在十幾歲時，把名利就已經看淡了，一張畫擺在那裡，這裡點幾點，那裡點幾點，看看它會變成怎樣，自己覺得有趣，也不想把它畫完。」這位「研究畫家」、「純粹之美術研究者」，不善交際，不追求流行，一輩子只有研究、學習。看看同鄉，他說：「他們每個人都想進東京

前後後一致，不想參加展覽，不想入選，也不想拜託他什麼。那些想拜託他的，他就要負責，當然要督責。

起先我不知道，心想：『我繳了十塊錢學費，又沒教我』，你們沒看過不知道，帝展、二科會對畫的觀念完全不同，教法也不同。李梅樹、李石樵都在東京美術學校讀，吉村老師是東京美術學校畢業的，吉村是藤島武二的學生，李梅樹他們是岡田三郎助的學生，畫的畫大同小異，我呢，在二科會，畫的畫不一樣，大概他也沒辦法改，大概他也看得出：我愛怎麼畫就怎麼畫，有人強迫我怎麼畫，我頭一轉就走。」

多年以後，陳德旺在紙片上寫著：「學習機構／不計較／發表機

[上二圖]
日本畫家，書道宗師熊谷守一正在書寫漢字。他性格孤高，被稱為「畫壇的仙人」，陳德旺追隨他學畫一年多，頗仰慕其耿介的風骨。右上圖為熊谷守一1951年畫作〈野天風呂〉。

[左下圖]
津田青楓的畫作〈玉槿花〉

[中下圖]
安井曾太郎　T先生肖像
1934　第21回「二科展」展出作品（陳德旺收藏的明信片）

[右下圖]
吉村芳松　秀人閑居
1930　第11回「帝展」展出作品

關鍵字

## 二科會

1912年，日本「文部省美術展覽會」（「文展」）將日本畫部門分成新、舊兩大系統，舊派為第一科，新派為第二科，各自審查展出。次年，留法畫家有島生馬、石井柏亭等，向行政當局提議：西洋畫部也應採行二科制，結果未被採納。1914年，他們便組成反官展的在野美術團體「二科會」，日後，實力派畫家梅原龍三郎、安井曾太郎、津田青楓也相繼加入。

陳德旺說：「二科會的成員，他們反對黑田清輝，不只是從美術的觀點反對，譬如，黑田是貴族（貴族院議員），有勢力，很霸道，他們也反對，排斥這一點。二科會過不了三、五年，就成立一所前衛室，前衛室裡面，抽象派，立體派，未來派……什麼派都有了，那些是從哪裡來的？你想想看。」

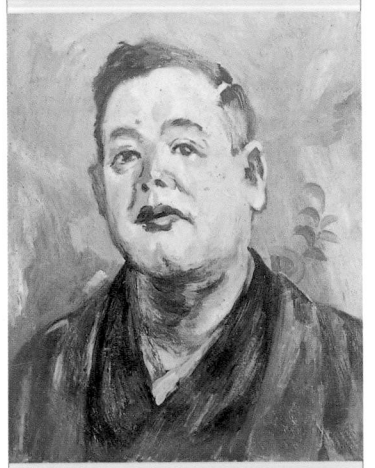

有島生馬畫的〈隅田光市氏像〉

藤島武二　台南風景　1933
油彩、畫布　40.9×53.2cm
日本神奈川縣立近代美術館藏

不考美術學校的；也有一些老人來學。這棟二層樓的木造房子很寬廣，一樓用來畫素描，二樓畫模特兒，一部分地方教授日本畫科，後來，（1945年4月）日本與美國交戰時被炸毀。那所學校很有名，日本以前的有些畫家，都在這裡學過。」

張萬傳還記得陳德旺進入川端畫學校的情形：「他，繳錢了事，一個月去個幾回」，大半時間買書、看書、做研究，到處訪名師。1932年，來到二科會研究所習畫，與熊谷守一接觸最頻繁，待了一年多。其後，得知安井曾太郎在津田青楓處，隨即前往津田畫塾，跟隨安井、津田學畫一年餘。這幾位大師皆為二科會成員，陳德旺步著乃師後塵，放膽作畫，求新求變。

1935年，台灣舉行博覽會，陳德旺回台參觀，提出作品〈裸女仰臥〉參加第九回「台灣美術展覽會」（即「台展」），得「朝日賞」。同年，作品〈桌上靜物〉入選第一回「台陽展」，被推薦為「台陽美術協會」會友。

1936年，陳德旺經由李梅樹、李石樵介紹，和吉村芳松會面，吉村芳松是李梅樹、李石樵的授業老師，李石樵告訴陳德旺：「吉村老師是帝展的審查委員呢，很有勢力！」尤其在明治之後，日本畫壇全是帝展的勢力。兩人見了面，十分投緣，吉村說：「陳先生，你怎麼來日本五年了，到現在才找我，太可惜了。」彼此交換作品，成了至交；據陳德旺多年後告訴筆者：「我如果想進帝展，早進去了。」

陳德旺談起吉村畫塾點滴，說道：「每天到他那裡畫畫，十塊錢：早上、中午、晚上；如果只畫早上，9點到12點，有模特兒──五塊錢，畫整天比較便宜──十塊錢。畫畫時，老師會看會改，一走到我那裡，不改了，也沒說什麼。這位老師很尊敬中國人，有幾位比較特別的學生，他稱呼『先生』，對一般學生稱呼『君』；他說『陳先生，你自己畫就好了，愛怎麼畫就怎麼畫』，也沒幫我改便走向一旁。如果是李同學的畫，就說：『跟你說過，這隻手要這樣畫，你怎麼還……』，拿起筆就改。我前

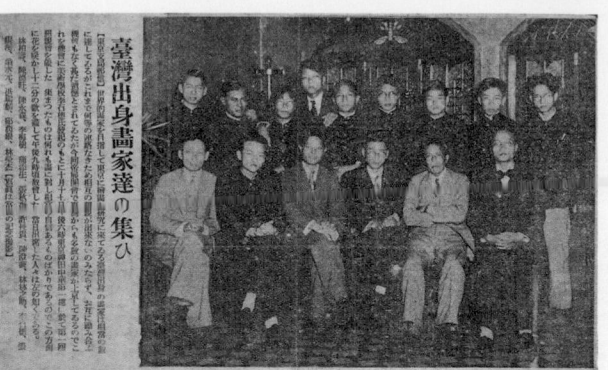
傳到日本住了半年，其實，住沒兩三個月，他父親就寫信來要他回去，因為沒能力再匯錢給兒子了。以前，太平町（今延平北路）有一間很大的茶行，叫『發記』，他父親在那裡做事，廈門也有『發記』茶行，後來，他父親被派往廈門。九一八事變，日本成立滿洲國，日圓越來越值錢，中國錢貶值，他父親說：『我賺一百圓，寄到日本變成四十圓』，沒辦法再負擔這筆學費了。」

　　張萬傳告訴陳德旺，他即將返台，陳德旺問：「你既然來了，這麼快就回去？」張答：「家裡不寄錢了。」陳表示：「不寄錢來，至少也住到暑假，我們再一起回去；我一個人租房子也是十二圓，不如一起住。沒錢，大家省一點，一起用。」

# 遊走日本各大畫塾，遍訪名師

　　1931年，陳德旺進入本鄉繪畫研究所、川端畫學校學畫（從1931年4月至1936年3月）。

　　川端畫學校是一所規模較大的美術進修學校，張萬傳說：「要進入東京美術學校前，先到那邊去學，分成兩部分：要考美術學校的，以及

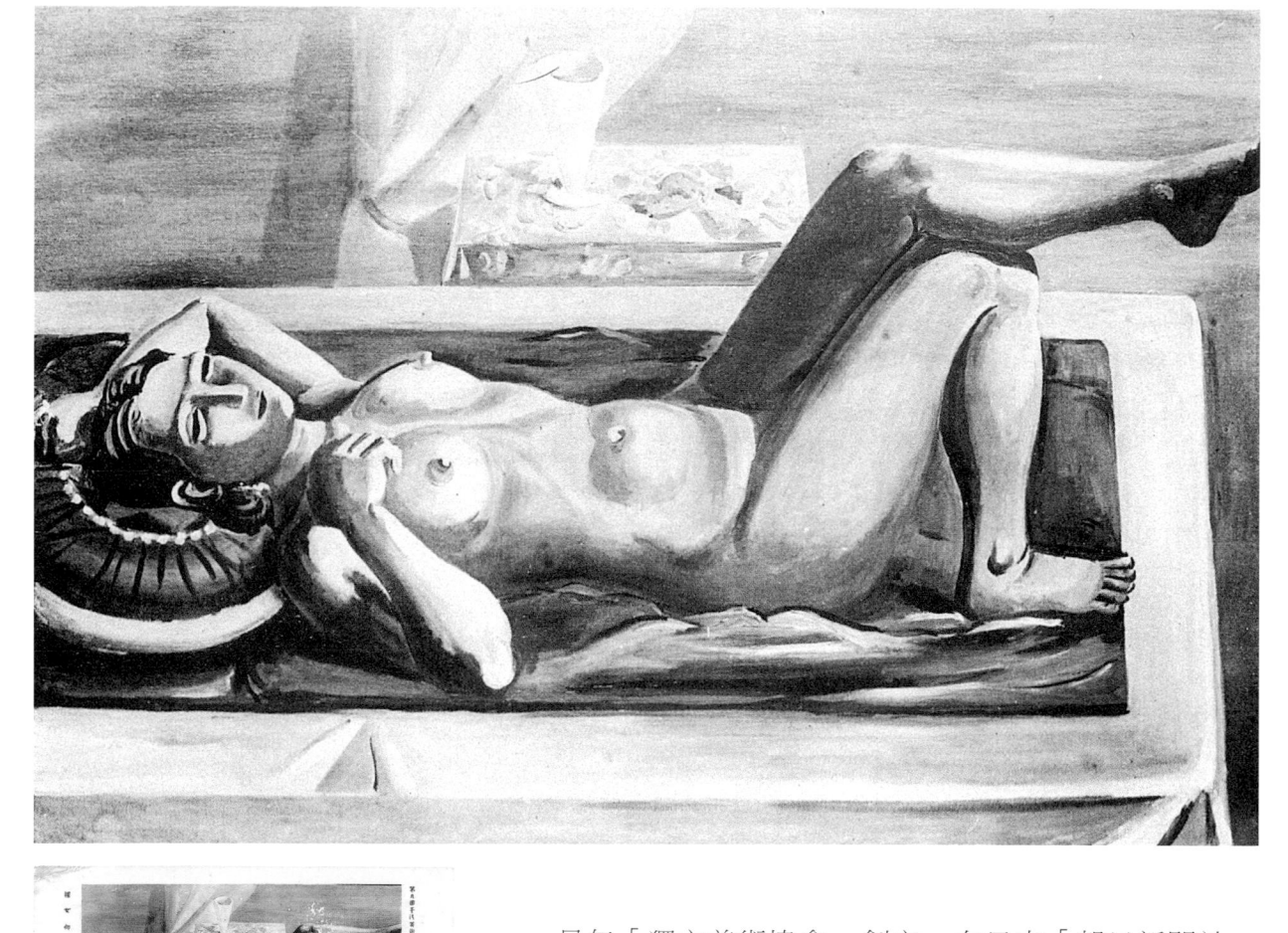

[上圖]
陳德旺　裸女仰臥
油彩、畫布　1935
入選第9回「台展」，
獲「朝日賞」
[下圖]
陳德旺收藏〈裸女仰臥〉
的明信片

是年「獨立美術協會」創立，在日本「朝日新聞社」
的禮堂舉行演講會，提倡野獸派畫風，陳德旺說：「我跟張
萬傳、李梅樹、李石樵、洪瑞麟、郭柏川……，凡是在東京
的，大家都去聽；說是不要素描。那時，確實這批人的畫看
起來比較順眼，帝展的畫看起來不順眼，我所以不去讀美術
學校，主要原因在此。」連帶煽動張萬傳「別去註冊！」

帝展的畫比較定型化，陳德旺看這些畫不怎麼順眼，所以不想讀美
術學校；張萬傳另有想法，他來到帝國美術學校看了簡章，什麼科目都
有：哲學、美術、農業……，上課時間很短。那所學校很新，校長是位
哲學家，說：「學美術，得學哲學。」張萬傳心想：「哲學，不就那麼
回事，空閒時，買本書來看就知道了。」內心正猶豫，一旁的陳德旺不
斷吆喝：「別去！別去！」，最後，也真沒去讀了。

張萬傳抵日沒多久，經濟頓陷困境。陳德旺多年後提道：「張萬

學校當過老師，很兇，很會管人；那時，我睡得晚，流汗，頭髮一整年也沒理過……」，陳德旺呢？「讀書，看書……，白天不去上課，跑到舊書攤買一堆書，半夜看」，兩人經常挨罵。「陳植棋比較有修養，他說：『這樣不行，住了這麼一大群人，你們三個人應該找一所正式的學校去讀』。」

據陳德旺的回憶：「起先，我、張萬傳、洪瑞麟三人都想進學校就學，那年（1930）正好東京美術學校廢除選科，這種選科只有殖民地的台灣人可以讀，日本人不行。你看謝里法著的《日據時代台灣美術運動史》書中就寫過，每個人都讀東京美術學校，一到那裡申請書一填，也不用考試就可進去。陳植棋說，那裡既然沒選科，去讀帝國美術學校嘛！帝國美術學校比較簡單，他認識那裡的教務主任，是好朋友，可以介紹。」陳植棋就寫了封介紹信，「我們三個人買了餅，一起去找這位主任。」每人畫了張素描而已，都考取，「到後來，只有洪瑞麟去讀。」

黑田清輝　湖畔　1897　油彩、畫布
69×84.7cm

關鍵字

## 文展、帝展與黑田清輝

東京美術學校於明治22年（1889）正式開校，明治29年（1896）設立西洋畫科，由黑田清輝擔任科主任。1907年，日本政府為了推廣美術，創設「文省部美術展覽會」（簡稱「文展」，1907-1918），1919年9月以敕令廢止「文展」，另設置「帝國美術院」，直接掌理國家美展，此項官展名為「帝國美術院展覽會」（簡稱「帝展」，1919-1934）。

陳德旺說：「日本很早就有學院派，有古典」，明治前二年（1866），英國人華格曼在橫濱教授西洋古典繪畫開始，迄黑田清輝自法國返日（1893），東京美術學校成立西洋畫科（1896）為止，約三十年。「那時候，很有古典的味道，畫得很好。到了黑田清輝從法國回來，他學了那套像學院派，又加上印象派的外衣──加一點光線、色彩在裡面，畫面較亮，陰影塗些紫色，紫色用得多，有的人就稱他『紫色派』，連鄉下地方都流行這種畫。到了後來，黑田的畫既不是學院派，也不是印象派，變成了日本的外形寫實，外形描寫。最後，都走向流派，走向形式去了。」

陳德旺又說：「黑田清輝回來之後，教了一套東西，他很霸道，他這麼教，你絕對要這麼學。『文展』起先是黑田清輝組織起來的，接著是『帝展』，他負責評審，展覽會入選、獲賞、特選、獎勵也由他主導，這一套東西整個影響開來，其餘都被拔光了。」

[左圖] 陳德旺在川端畫學校的學生證，買學生票坐火車，驗票時須出示此證。
[右圖] 陳德旺在川端畫學校的畢業證書　1936年3月畢業

喜歡畫畫是不是？愛畫畫就去學美術嘛！」並交代他兒子帶領陳德旺前往北京藝專探路，正巧學校裡的外國老師都返國了，只留下兩名德國人教雕刻。回家告訴姨丈，姨丈表示：「外國人走光了，不行，到東京去好了。」就這樣，陳德旺提早返回台灣，計畫轉赴日本。

# 在「大稻埕洋畫研究所」學畫

回到台灣，陳德旺也不想到學校上課了。當時一位《台灣新報》的記者，和陳九樹很熟，知道陳德旺愛畫畫，於是介紹他認識了當時在台灣的日籍美術老師石川欽一郎。陳德旺在家作畫，每星期五再拿到師範學校給石川老師看。後來，倪蔣懷籌辦「大稻埕洋畫研究所」（即「台灣繪畫研究所」），石川欽一郎在此任教，藍蔭鼎等人當助教，陳德旺隨即進入「大稻埕洋畫研究所」畫了一年，與張萬傳、洪瑞麟為同學。

那時候，陳植棋人在東京習畫，回台灣談起日本那邊的事，說：「學畫，到東京比較好！」陳德旺聽了，頗為動心。1929年，與張萬傳、洪瑞麟先後赴日。

兒島善三郎的畫作〈庭中雪〉，是「獨立美術協會第二回展覽會」參展作品。

# 拒絕就讀東京美術學校

三人來到東京，張萬傳聊起這段往事，笑著說：「剛開始，李梅樹、李石樵、陳植棋、洪瑞麟、我、陳德旺六人，還有一位李梅樹的學生，七個人，租了一層樓，在樓上，很大一片，一人住一間。李梅樹在三峽一所國民

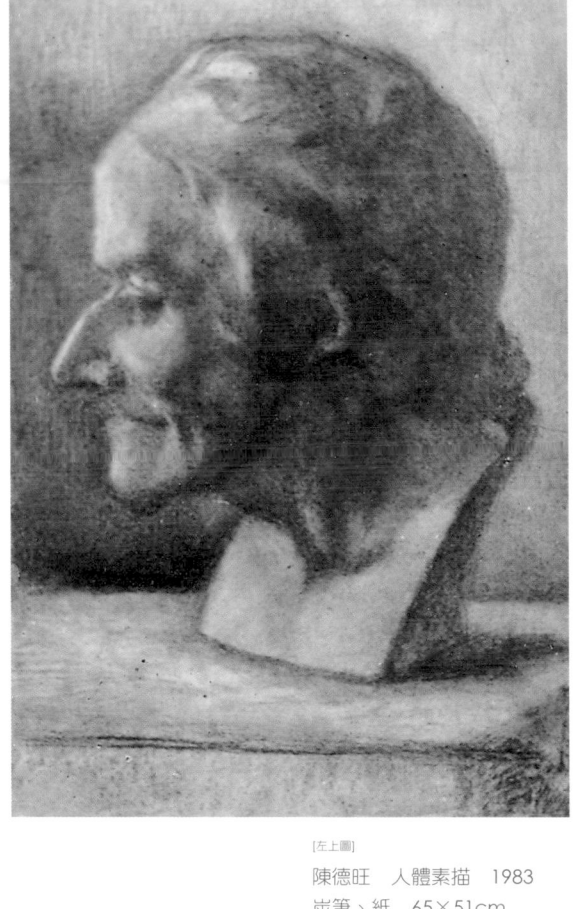

僱了一名教師，他家地方大，百餘坪，讓老師住在後院，這位家庭教師教了陳德旺四、五年功課。小學畢業後，考上台北市第一中學校，九樹先生認為：幾個孩子當中，陳德旺最有出息，最希望他當醫生。

# 到天津讀書

左起：洪瑞麟、張萬傳、陳德旺，三人締結終生的友誼。

一天，定居大陸的阿姨回台灣挑媳婦，住在陳德旺家裡，吃飯時聊天，不斷慫恿陳德旺赴大陸讀書，九樹先生問：「怎麼樣，你敢去嗎？」陳德旺答道：「為何不敢去！是說假話嗎？」隨後辦了休學，隻身前往天津。

第一步踏出台灣，就覺得好自由，陳德旺先在日本人創立的同文書院讀了一個多學期。在家常畫些國畫白娛，被他那位醫生姨丈看到了，笑著說：「你

1927-1928年，陳德旺（右三）在「大稻埕洋畫研究所」畫了一年，與張萬傳（右二）、洪瑞麟（右一）為同學。他們在日籍教師石川欽一郎（左後方）指導下，進行素描研習課程。

用。」他接著補充說：「不管自己能力有多少，只要方向正確，一點一滴做下去，一代接一代，傳統就是這樣建立起來的。西洋也是這樣一步步慢慢吸收，慢慢走出他們的傳統。基本問題不瞭解，想要一口氣畫出世界名畫，天底下有這種事嗎？」

什麼是「基礎」？陳德旺說：「基礎

## 【炭筆要畫到熟透】

陳德旺的炭筆素描，從十八歲一直畫到七十四歲。筆者曾請教他：「一張畫裡，最重要的是些什麼？」他回答：「最重要的是基礎，沒有基礎，說那些話沒有

是一種造型的認識，以純粹造型就可畫畫，不一定非畫出人、物等等外形。……首先，炭筆要畫到熟透，隨心所欲，要做得很堅強，很有力量。我認定這樣做才對，我絕對是這樣在做。」

## 【泡湯文化】

泡湯文化是日本主流文化之一，台灣日治時期引進台灣，成了官民共享的休憩活動。

湯oū，即「溫熱水」，冬天氣候寒冷，日本人喜歡泡熱水澡，在家中用澡桶洗浴，開銷很大，二十四小時開放的澡堂便應運而生，發展出獨特的「泡湯文化」。

這張照片攝於1911-1914年間的霧社，三名男子、一個小娃娃，正在野外溫泉泡湯，周遭圍繞泰雅族男子、婦女及小女孩。湯池中間人物乃筆者外公林草，當時為台灣中部州廳寫真差使（官派特約攝影記者），替官方拍攝例行活動，包含總督出巡霧社原住民影像。林草來到霧社，和泰雅族人泡湯交朋友，返家時帶回不少泰雅族人致贈的禮物：醃羌仔肉、鹿肉，苧麻織布等。

台灣日治時期（1895-1945），日本泡湯文化在台灣流行，過年時，陳德旺的父親陳九樹，攜眷招待親友到北投泡湯（洗溫泉）後合影。照片上多數男子身穿日本服；當時，台灣總督府推動皇民化運動，鼓吹台灣人取日本名、說日語、穿日本服，做「日本國民」。

右圖照片上，陳九樹（第一排右二）著西裝、坐主位，其妻潘便娘著洋裝立於他的後方。

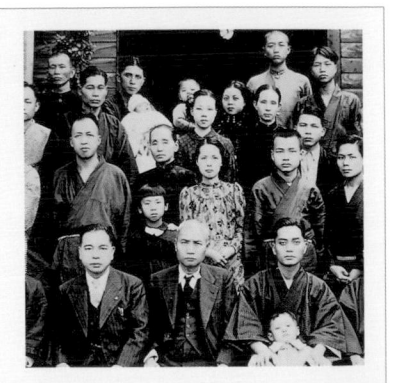

# 迪化街富商之子

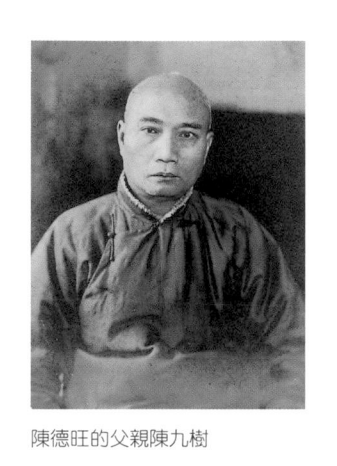

陳德旺的父親陳九樹

台灣日治時期明治43年10月22日（民國前二年農曆9月10日），陳德旺出生於台北市永樂町（今迪化街）。

祖父陳景峰為儒師，父親陳九樹從商，在當時堪稱台北市金融中心的迪化街從事黃金買賣，自銀行購取金磚，利用夜間將金磚鎔鑄成小金條，再轉售各地銀樓。那時候，店裡的夥計或親友，往往一大早趕到店裡，撿拾掉落地下的金屑，賺點零用錢。

台灣光復後，禁止黃金買賣，陳九樹轉而經營中藥材，開設康元國藥材行，家道殷富，坐擁延平北路上一整排五路厝（包含店面、深井，以及四排房舍的大宅院）；陳德旺從小在中藥哺育下長大，他說：「小時候，我拿枸杞子當花生吃。」

母親潘便娘育有八子，陳德旺排行第三，九歲那年，進入台北市太平國民學校讀書。他從小愛畫畫，在學校畫的畫曾寄到日本參展；家中

1923年，陳德旺還是小六學生，此為他在太平國小的畢業紀念照。

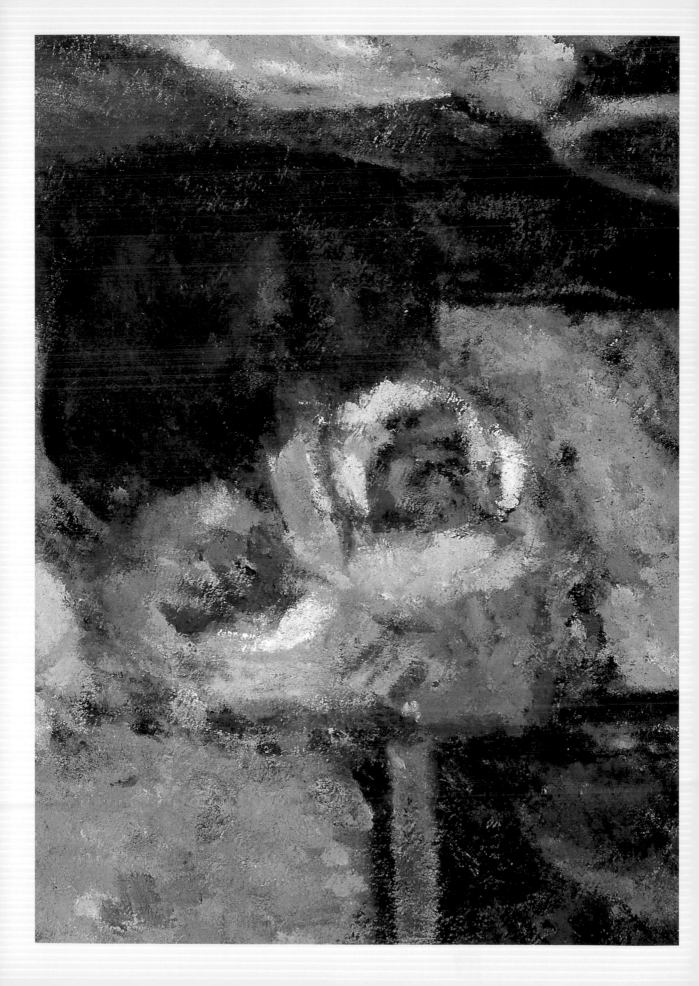

# I・自由遊學的 多金少年郎

陳德旺——這位迪化街富商之子,自幼喜愛畫畫,

二十歲那年前往東京學畫,

他不想進入東京美術學校就讀,而遊走各大畫塾,

追隨熊谷守一、安井曾太郎、津田青楓、吉村芳松等名家,

自由遊學十二載。

1937年,陳德旺與畫友創立MOUVE(行動)洋畫集團,

其成立宗旨:「以年輕、熱情、明朗的心情,來研究發展純正的造型藝術」;

陳德旺堅守此信念,自始至終一以貫之。

[右圖]
青少年時期的陳德旺
[右頁圖]
陳德旺
玫瑰與靜物(一,局部)
1973

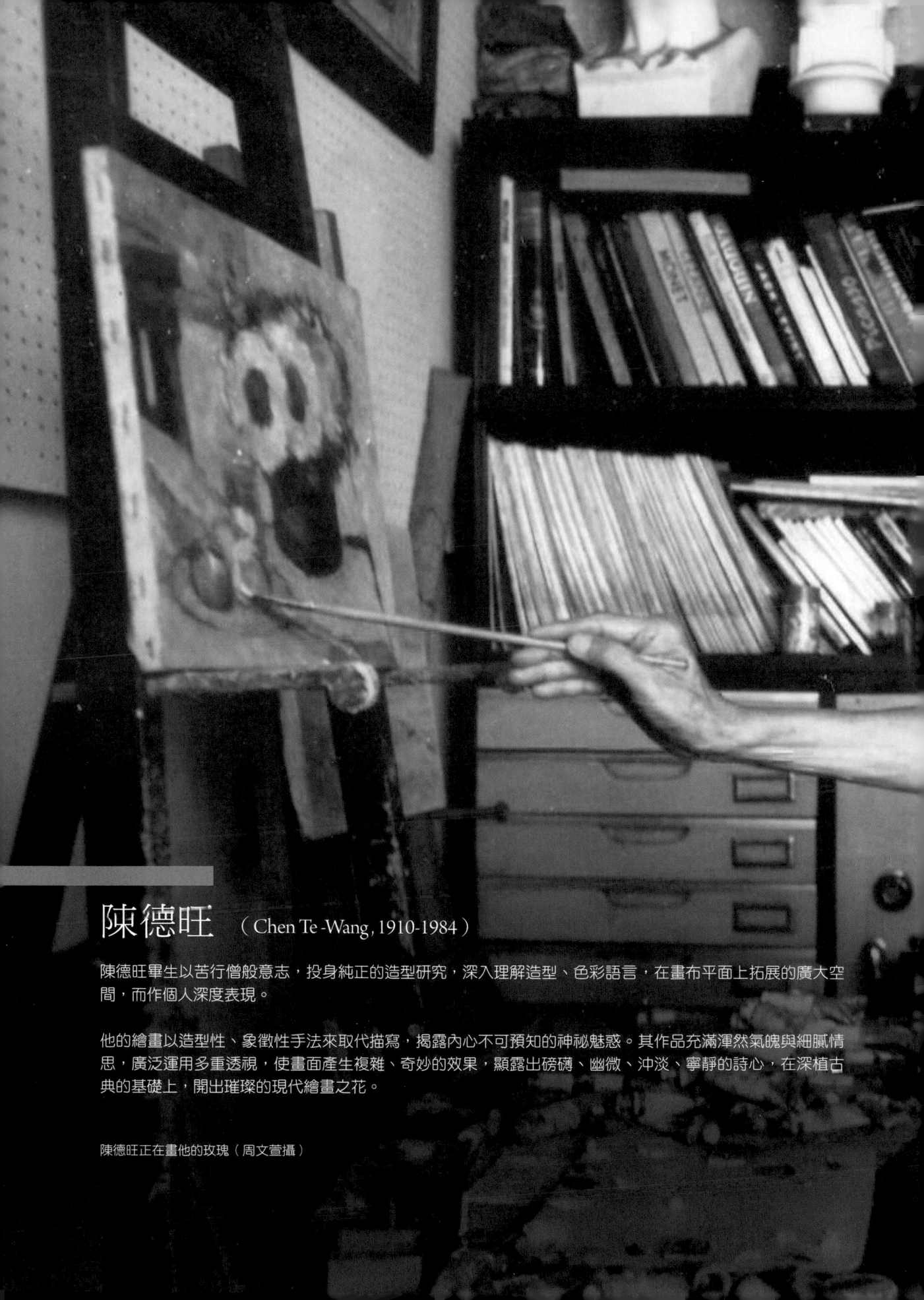

# 陳德旺 （Chen Te-Wang, 1910-1984）

陳德旺畢生以苦行僧般意志，投身純正的造型研究，深入理解造型、色彩語言，在畫布平面上拓展的廣大空間，而作個人深度表現。

他的繪畫以造型性、象徵性手法來取代描寫，揭露內心不可預知的神祕魅惑。其作品充滿渾然氣魄與細膩情思，廣泛運用多重透視，使畫面產生複雜、奇妙的效果，顯露出磅礡、幽微、沖淡、寧靜的詩心，在深植古典的基礎上，開出璀璨的現代繪畫之花。

陳德旺正在畫他的玫瑰（周文萱攝）

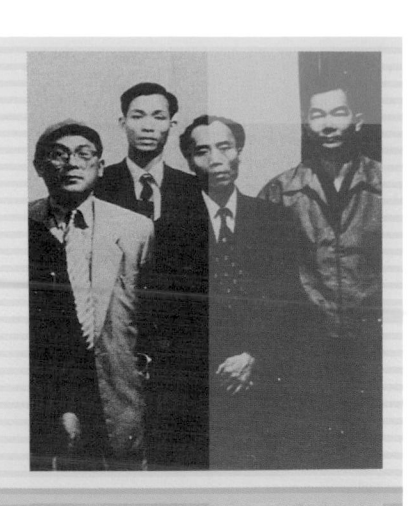

# 目 錄 CONTENTS

純粹・精深・陳德旺

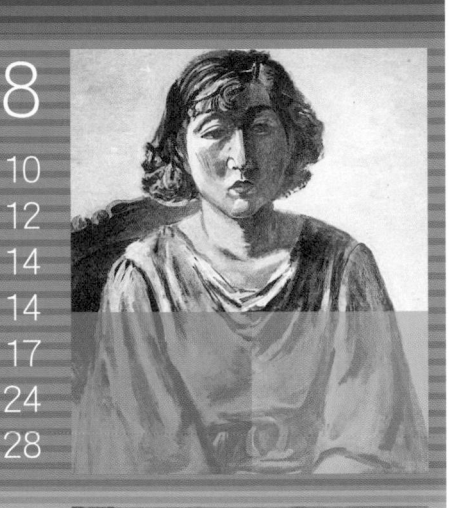
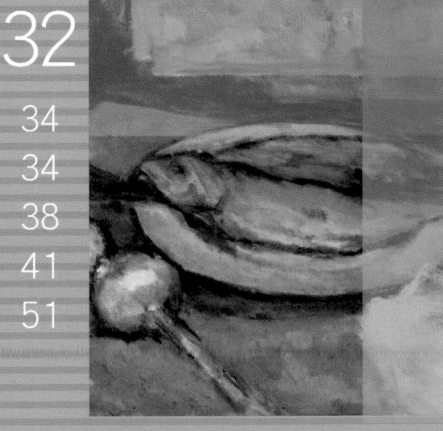

# Artistic Glory Illumines Taiwan's History

The development of fine arts in modern Taiwan can be traced back to the Taiwan Fine Art Exhibition and the Taiwan Government Fine Art Exhibition during the Japanese Occupation, when the art movement following the spirit of The Enlightenment, brought about the dawn of modern art, with impetus and fodder for culture cultivation in Taiwan.

On the whole, pioneers of Taiwan's modern art comprise two groups: one includes Huang Tu-shui, Chen Cheng-po, Chen Chih-chi, as well as Yen Shui-long, Liao Chi-chun, Chen Chin, Li Shih-chiao, Yang San-lang, Lu Tieh-chou, Chang Wan-chuan, Hong Jui-lin, Chen Te-wang, Chen Ching-hui, Lin Yu-shan, and Liu Chi-hsiang who studied in Japan, some also in France, and built their fame in major exhibitions held in the two countries. The other group comprises students of Ishikawa Kin'ichiro, including Ni Chiang-huai, Lan Yin-ting, and Li Tse-fan. Significantly, many of the first group had also studied in Taiwan with Ishikawa before going overseas. As members of the Ruddy Island Association, Taiwan Watercolor Society, Tai-Yang Art Society, and Taiwan Association of Plastic Arts, they are the main contributors to the development of Taiwan art.

As early as the Qing Dynasty, experts in calligraphy and painting had come to Taiwan and produced many works. Most of the pioneering Taiwanese artists at that time had their own teachers. Contrasting as Chinese and Western painting might be, the influence of Japanese painting can be seen in a number of the Chinese paintings of the time. Together they form the core of Taiwan art.

Research in the history of Taiwan art began in the mid- and late- 1970s, following rise of the Nativist Movement. Apart from traditional ink painting of the Ming and Qing dynasties, researchers also focus on the precursors of the New Art Movementthat arose under Japanese suzerainty. Since then, these painters became the center of attention, shining as stars in the galaxy of history.

Postwar Taiwan is in a new phase of history when diverse cultures interweave, clash and integrate. Remarkably talented, Taiwanese artists of the time cultivated a style and content of their own. Artists since Retrocession (1945) faced new cultures from Chinese provinces brought to the island by the government, the immigration of mainland artists of traditional ink painting, as well as the introduction of Western trends in modern art, especially those informed by American culture, gave rise to a postwar art of cultural awareness, dynamic energy, and diversity, adding to the history of Taiwan art.

In order to organize the historical archives of Taiwan art, the Council for Cultural Affairs has since 1992 compiled and published *My Home, My Art Museum: Biographies of Taiwanese Artists,* a series that recounts the stories of senior Taiwanese artists of various fields active in the 20th century. Accumulating recognition and acknowledgement for them and analyzing their contributions to the development of Taiwan art, it is a classical series of Taiwan art, a shortcut for us to understand the spirit and history of Taiwan art, and a good way for both students and non-specialists to look into the world of creative art.

Art creation has important value for the country and society from which it springs, and for the individuals who create or appreciate it. More than embellishing our environment and cleansing our souls, a fine work of art serves as an index of the cultural status of a country. As the groundwork of cultural development, publication of the biographies of these artists contributes to Taiwan art a gem shining in our cultural heritage.

# 照耀歷史的美術家風采

台灣的美術，有完整紀錄可查者，只能追溯至日治時代的台展、府展時期。日治時代的美術運動，是邁向近代美術的黎明時期，有著啟蒙運動的意義，是新的文化思想萌芽至成長的時代。

台灣美術的主要先驅者，大致分為二大支流：其一是黃土水、陳澄波、陳植棋，以及顏水龍、廖繼春、陳進、李石樵、楊三郎、呂鐵州、張萬傳、洪瑞麟、陳德旺、陳敬輝、林玉山、劉啟祥等人，都是留日或曾留日再留法研究，且崛起於日本或法國主要畫展的畫家。而另一支流為以石川欽一郎所栽培的學生為中心，如倪蔣懷、藍蔭鼎、李澤藩等人，但前述留日的畫家中，留日前也多人曾受石川之指導。這些都是當時直接參與「赤島社」、「台灣水彩畫會」、「台陽美術協會」、「台灣造型美術協會」等美術團體展，對台灣美術的拓展有過汗馬功勞的人。

自清代，就有不少工書善畫人士來台客寓，並留下許多作品。而近代台灣美術的開路先鋒們，則大多有著清晰的師承脈絡，儘管當時國畫和西畫壁壘分明，但在日本繪畫風格遺緒影響下，也出現了東洋畫風格的國畫；而這些，都是構成台灣美術發展的最重要部分。

台灣美術史的研究，是在1970年代中後期，隨著鄉土運動的興起而勃發。當時研究者關注的對象，除了明清時期的傳統書畫家以外，主要集中在日治時期「新美術運動」的一批前輩美術家身上，儘管他們曾一度蒙塵，如今已如暗夜中的明星，照耀著歷史無垠的夜空。

戰後的台灣，是一個多元文化交錯、衝擊與融合的歷史新階段。台灣美術家驚人的才華，也在特殊歷史時空的催迫下，展現出屬於台灣自身獨特的風格與內涵。日治時期前輩美術家持續創作的影響，以及國府來台帶來的中國各省移民的新文化，尤其是大量傳統水墨畫家的來台；再加上台灣對西方現代美術新潮，特別是美國文化的接納吸收。也因此，戰後台灣的美術發展，展現了做為一個文化主體，高度活絡與多元並呈的特色，匯聚成台灣美術史的長河。

行政院文化建設委員會為累積豐富的台灣史料，於民國81年起陸續策畫編印出版「家庭美術館——美術家傳記叢書」，網羅20世紀以來活躍於台灣藝術界的前輩美術家，涵蓋面遍及視覺藝術諸領域，累積當代人對台灣前輩美術家成就的認知與肯定，闡述彼等在台灣美術史上承先啟後的貢獻，是重要的藝術經典。同時，更是大眾了解台灣美術、認識台灣美術史的捷徑，也是學子及社會人士閱讀美術家創作精華的最佳叢書。

美術家的創作結晶，對國家社會及人生都有很重要的價值。優美藝術作品能美化國家社會的環境，淨化人類的心靈，更是一國文化的發展指標；而出版「美術家傳記」則是厚實文化基底的首要工作，也讓台灣美術發展的結晶，成為豐饒的文化資產。

家庭美術館／美術家傳記叢書

純粹・精深・陳德旺

王偉光／著

文建会 策劃　　藝術家 執行